GOLD, JADE, FORESTS
ORO, JADE, BOSQUES

COSTA RICA

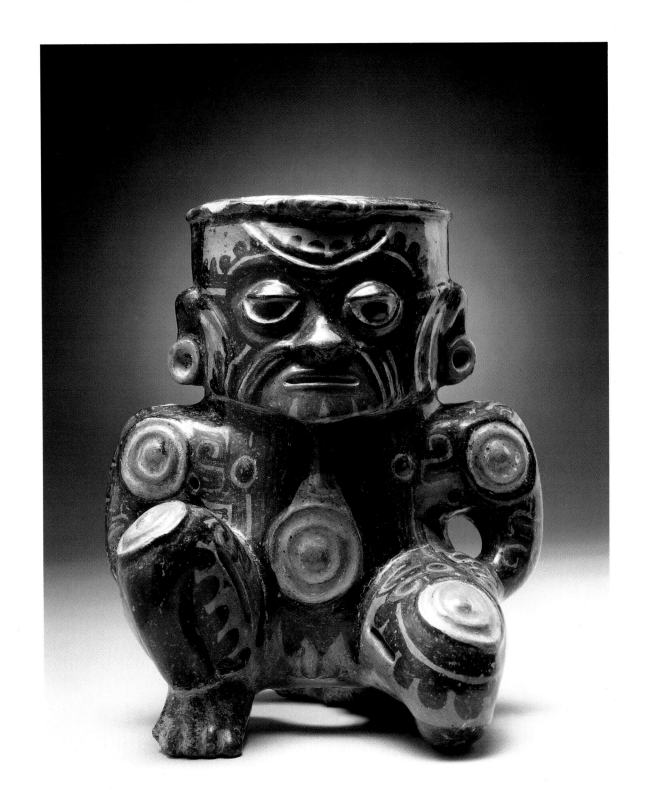

GOLD, JADE, FORESTS
ORO, JADE, BOSQUES

COSTA RICA

Textos por:
Marlin Calvo Mora
Leidy Bonilla Vargas
Julio Sánchez Pérez

Texts by:
Marlin Calvo Mora
Leidy Bonilla Vargas
Julio Sánchez Pérez

Exposición organizada por el Museo
Nacional de Costa Rica

Exhibition organized by the
Museo Nacional de Costa Rica

Gira en los Estados Unidos organizada
por The Trust for Museum Exhibitions

United States tour organized by
The Trust for Museum Exhibitions

Distribuido por la University of
Washington Press

Distributed by University of
Washington Press

INSTITUCIONES QUE PRESTARON LOS OBJETOS

Museo Nacional de Costa Rica

Instituto Nacional de Seguros

Banco Central de Costa Rica

Fotografías: Dirk Bakker, fotógrafo de todos los objetos de la exposición; las siguientes
 fotografías adicionales fueron proporcionadas como se indica:
 Ricardo Vázquez, Paraje arqueológico de Nacascolo, G-89, p.19
 Ricardo Vázquez, Paraje de Agua Caliente, C-35, p.20
 Ifigenia Quintanilla, Esfera de piedra en el paraje de Grijalva, p.21
 Marlin Calvo, Bosque seco en la bahía Culebra, p.33
 A. Díaz, Bosque húmedo en Tortuguero, ladera del Atlántico p.35
 Mayra Bonilla, Bosque nuboso en el parque nacional de Chirripó p.35

Diseño: Oser Design
Editores en español: Rosa María Labarthe de Wallach, Rosa Brambila Fuller y Luis Eduardo
 Arango, Rosa Wallach Technical Translators, Interpreters, Editors

Impreso y encuadernado en España por Amon-Re Ltd.
Distribuido por la University of Washington Press, P.O. Box 50096,
 Seattle, Washington, 98145-5096
Este catálogo no podrá ser reproducido, total ni parcialmente, sin la debida autorización
 previa y por escrito de los autores.

Los números de los objetos que no han sido ilustrados en el catálogo están indicados en
negrita. Todos los objetos ilustrados en la lista del catálogo, al final de éste se encuentran
en letra corriente; es decir no están en negrita.

ISBN:0-295-97516-4
Primera edición en los Estados Unidos

Portada: 33. Pectoral de oro. Museo Nacional de Costa Rica
Frontispicio: 27. Figura humana - recipiente, cerámica, Museo Nacional de Costa Rica
Mapa: Cortesía del Museo Nacional de Costa Rica

LENDING INSTITUTIONS

Museo Nacional de Costa Rica

Instituto Nacional de Seguros

Banco Central de Costa Rica

Photographs: Dirk Bakker, for all objects in the exhibition; the following
 additional photographs were supplied as indicated:
 Ricardo Vázquez, The Nacascolo Archeological site, G-89, p. 19
 Ricardo Vázquez, Agua Caliente site, C-35, p. 20
 Ifigenia Quintanilla, Stone Ball at the Grijalva site, p.21
 Marlin Calvo, Dry Forest at Bahía Culebra, p.33
 A. Díaz, Rain Forest at the Tortuguero Atlantic Slope, p. 35
 Mayra Bonilla, Cloud Forest at the Chirripó National Park, p.35

Design: Oser Design
Editors in Spanish: Rosa María Labarthe de Wallach, Rosa Brambila Fuller and Luis Eduardo
 Arango, Rosa Wallach Technical Translators, Interpreters, Editors

Printed and bound in Spain by Amon-Re Ltd.
Distributed by the University of Washington Press, P.O. Box 50096,
 Seattle, Washington, 98145-5096
Total or partial reproduction of the text of this catalogue without written
 authorization of the authors is prohibited.

The numbers of objects not illustrated in the catalogue are indicated in bold throughout.
All objects illustrated throughout the catalogue are indicated in regular type face, not bolded.

ISBN: 0-295-97516-4
1st United States Edition

Cover: 33. Breastplate, gold, Museo Nacional de Costa Rica.
Frontispiece: 27. Human figure - vase, pottery, Museo Nacional de Costa Rica
Map: Courtesy of Museo Nacional de Costa Rica

Copyright © 1995 The Trust for Museum Exhibitions, Washington, D.C.
All rights reserved.

Esta exposición ha sido posible gracias
al generoso patrocinio de

This exhibition has been made possible
through the generosity of

LACSA AIRLINES

la aerolínea oficial de

the official carrier for

GOLD, JADE, FORESTS
ORO, JADE, BOSQUES

COSTA RICA

ITINERARIO/ITINERARY

27 de enero al 10 de marzo de 1996
January 27 - March 10, 1996
Center for the Arts, Inc.
Vero Beach, Florida

5 de abril al 9 de junio de 1996
April 5 - June 9, 1996
Spencer Museum of Art, University of Kansas
Lawrence, Kansas

5 de julio al 8 de setiembre de 1996
July 5 - September 8, 1996
Memphis Brooks Museum of Art
Memphis, Tennessee

4 de octubre de 1996 al 5 de enero de 1997
October 4 - January 5, 1997
Cleveland Museum of Natural History
Cleveland, Ohio

21 de enero al 23 de marzo de 1997
January 21 - March 23, 1997
Palm Springs Desert Museum
Palm Springs, California

11 de abril al 8 de junio de 1997
April 11 - June 8, 1997
Portland Art Museum
Portland, Oregon

27 de junio al 24 de agosto de 1997
June 27- August 24, 1997
The Public Museum of Grand Rapids
Grand Rapids, Michigan

12 de setiembre al 5 de noviembre de 1997
September 12 - November 5, 1997
Georgia Museum of Art
Athens, Georgia

20 de noviembre de 1997 al 10 de enero de 1998
November 20, 1997 - January 10, 1998
Museo de Arte de las Américas
Organización de Estados Americanos
Art Museum of the Americas
Organization of American States
Washington, D.C.

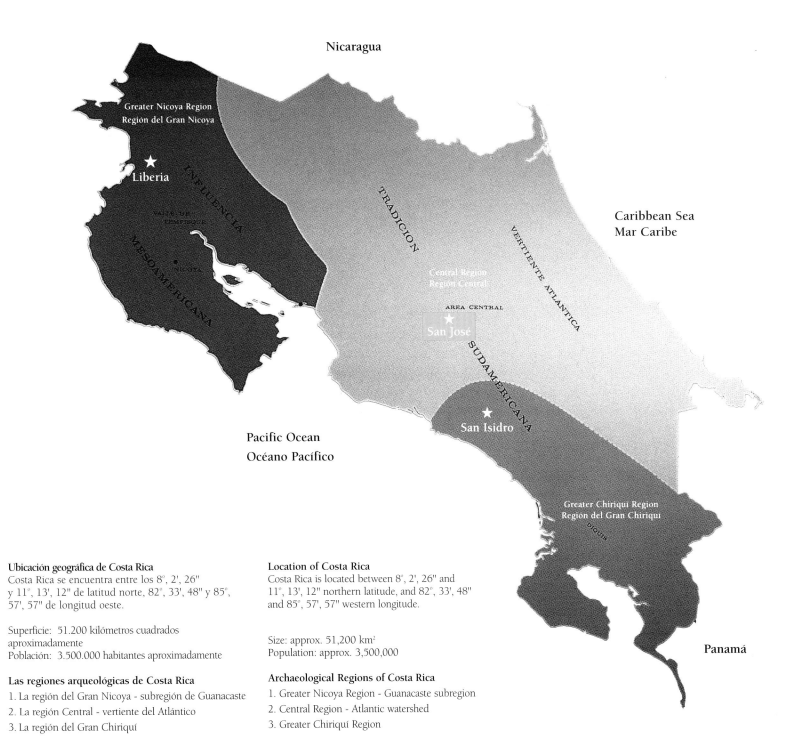

Nicaragua

Greater Nicoya Region
Región del Gran Nicoya

INFLUENCIA

★
Liberia

VALLE DE
TEMPISQUE

MESOAMERICANA

NICOYA

TRADICION

Caribbean Sea
Mar Caribe

VERTIENTE ATLANTICA

Central Region
Región Central

AREA CENTRAL
★
San José

SUDAMERICANA

Pacific Ocean
Océano Pacífico

★
San Isidro

Greater Chiriquí Region
Región del Gran Chiriquí

DIQUIS

Panamá

Ubicación geográfica de Costa Rica
Costa Rica se encuentra entre los 8°, 2', 26"
y 11°, 13', 12" de latitud norte, 82°, 33', 48" y 85°,
57', 57" de longitud oeste.

Superficie: 51.200 kilómetros cuadrados
aproximadamente
Población: 3.500.000 habitantes aproximadamente

Location of Costa Rica
Costa Rica is located between 8°, 2', 26" and
11°, 13', 12" northern latitude, and 82°, 33', 48"
and 85°, 57', 57" western longitude.

Size: approx. 51,200 km^2
Population: approx. 3,500,000

Las regiones arqueológicas de Costa Rica
1. La región del Gran Nicoya - subregión de Guanacaste
2. La región Central - vertiente del Atlántico
3. La región del Gran Chiriquí

Archaeological Regions of Costa Rica
1. Greater Nicoya Region - Guanacaste subregion
2. Central Region - Atlantic watershed
3. Greater Chiriquí Region

ÍNDICE GENERAL

CONTENTS

PRESIDENTE DE COSTA RICA

Hoy, cuando nos encontramos en el umbral del siglo XXI, mientras nos detenemos a reflexionar sobre el camino que el hombre ha recorrido a través de los siglos para adquirir lo que se conoce como civilización, y miramos atrás a 1992, fecha de la celebración del quinto centenario del Encuentro entre dos Mundos, no podemos menos que pensar en los pueblos aborígenes que habitaron nuestras tierras y que nos legaron un patrimonio cultural de insuperable belleza.

Si Costa Rica vino a ser conocida como la "costa rica" por los exploradores españoles, ello se debió a la impresión que les causaron los magníficos adornos de oro de su gente. Sin embargo, la región era pobre en minerales y recursos en comparación con lo que encontraron los conquistadores en otras regiones.

Los indígenas precolombinos que habitaron la zona "entre dos continentes y dos mares" gozaron del privilegio de vivir en el punto de contacto de dos culturas, la del Norte y la del Sur, que también sirvió como encrucijada para el intercambio cultural y comercial. Asimismo, gozaron del magnífico ambiente que la Naturaleza les deparó, ofreciéndoles una gran riqueza forestal y una vegetación con enorme variedad de flora y fauna. Esta circunstancia les permitió orientar sus esfuerzos hacia la creación de objetos artísticos característicos y representativos de sus valores ancestrales, resultados que estamos atestiguando en las bellas muestras de arte precolombino de esta exposición.

Su título, *Oro, jade, bosques: Costa Rica,* refleja con precisión el legado magnífico que nos han dejado la Naturaleza y nuestros pueblos aborígenes. Nos consideramos afortunados de tener la oportunidad de traer algunos de estos tesoros a los Estados Unidos.

A medida que nos acercamos al final del siglo XX, el género humano hace frente a problemas del medio ambiente cuya magnitud no tiene parangón en la historia de la humanidad. Costa Rica está buscando un nuevo estilo de desarrollo que mejore la calidad de vida y al mismo tiempo mantenga y conserve su extraordinaria herencia natural y del entorno. Para enfrentar este desafío fundamental, los planes y las medidas necesarias para la conservación de los recursos naturales se deben concentrar con claridad y determinación en las causas de la degradación del ambiente. Y lo más importante, estos planes necesitan hacer hincapié en las oportunidades que los recursos naturales ofrecen para mejorar la calidad de vida de todos por medio del uso sustentable de los medios intelectuales, espirituales y económicos. En este empeño unimos nuestros esfuerzos a los de la comunidad internacional, particularmente a los Estados Unidos, una nación con la que compartimos valores y tradiciones democráticas.

Mis compatriotas se sienten muy orgullosos de llevarle al pueblo estadounidense estas piezas únicas de arte precolombino, en el marco de una exposición que ha sido posible gracias a los esfuerzos y a la dedicación de la curadora del Museo Nacional de Costa Rica.

Deseo expresar nuestro más profundo agradecimiento a The Trust for Museum Exhibitions por haber organizado la gira, y a los museos y galerías en los Estados Unidos que habrán de acoger la exposición.

José María Figueres
Presidente de Costa Rica

THE PRESIDENT OF COSTA RICA

Today, as we find ourselves at the threshold of the twenty-first century, when we pause to reflect on the route man has taken throughout the ages to attain what is known as civilization, and look back to 1992 and the celebration of the Quincentennial of the Encounter of Two Worlds, we cannot help but think of the aboriginal peoples who inhabited our lands and left us a cultural patrimony of unsurpassed beauty.

Costa Rica was named the "Rich Coast" by Spanish explorers who were so impressed by the superb gold adornments of its people. However, the area was poor in resources and minerals compared to what the conquistadors found in other regions.

The pre-Columbian Indians inhabiting an area "between two continents and two seas" enjoyed the privilege of living at the juncture of cultures from the North and the South, which served as the crossroads for cultural and commercial interchange. They also enjoyed the magnificent environment with which nature surrounded them, and that provided great richness in forests and vegetation, with an enormous variety of flora and fauna. This circumstance allowed them to indulge in distinctive and creative artistic efforts representative of their ancestral values, the results of which we are witnessing in the beautiful examples of pre-Columbian art included in this exhibition.

Its title, *Gold, Jade, Forests: Costa Rica*, very accurately reflects the fine legacy left to us by nature and our aboriginal peoples. We feel fortunate to have the opportunity to bring some of these treasures to the United States.

As we approach the end of the twentieth century, mankind is confronting environmental problems of a magnitude unparalleled in human history. Costa Rica is looking for a new style of development that improves the quality of life while at the same time maintaining and conserving its extraordinary natural heritage and environment. To face this fundamental challenge, plans and actions required for the conservation of natural resources must be focused with clarity and determination on the causes of environmental degradation. And most important of all, these plans need to emphasize the opportunities that natural resources offer for increasing the quality of life for everyone through sustainable use of intellectual, spiritual, and economic ends. In this endeavor we join efforts with the international community, particularly the United States, a nation with which we share common values and democratic traditions.

My fellow countrymen feel very proud to bring to the American people these unique works of pre-Columbian art, an exhibit made possible through the efforts and curatorial responsibility of the Museo Nacional de Costa Rica.

I wish to express our deep gratitude to The Trust for Museum Exhibitions for having organized the tour, and to the museums in the United States that will house the exhibition.

José María Figueres
President of Costa Rica

PREFACIO

Ministro de Cultura, Juventud y Deportes de Costa Rica

Las misiones diplomáticas y embajadas suelen tener la representación oficial de una nación, que es reconocida internacionalmente como un país libre y soberano. Costa Rica siempre se ha orgullecido de mantener canales de comunicación estables y confiables por todo el mundo, especialmente con personas que no son parte de un círculo oficial.

Más aun, hay también otros embajadores y representantes de un país. Estos suelen ser más numerosos, aunque más informales y sin mayor autoridad que su propio conocimiento personal y profesional. Me refiero, en concreto, a las delegaciones o personas que se encuentran como representantes en las actividades relacionadas con la cultura o el deporte. Los artistas y atletas suelen ser los mejores embajadores de un país ante las demás naciones. Muestran el lado amistoso del país. Cumplen con la función de reconciliación y mutuo entendimiento entre pueblos, que pueden estar separados, si no enemistados, por razones políticas o comerciales. La cultura y el deporte acercan a las personas más que la política y la economía. Por eso, en una época de unión a nivel mundial en el intercambio comercial y de eliminación de las barreras del espacio y del tiempo, gracias a las comunicaciones y al transporte, los intercambios relacionados con la cultura y el deporte se convierten en actividades indispensables que permiten la comprensión mutua entre naciones.

Pero este intercambio no se da sólo entre personas. Las expresiones del arte y de la historia se convierten, por medio de las exposiciones, en un museo ambulante, embajadores de hermosos mensajes entre los pueblos: el mensaje de la belleza, de los valores culturales y cívicos, de la expresión de la historia, en otras palabras, la biografía de toda una cultura.

Los objetos de arte y de historia son libros abiertos que deleitan mientras al mismo tiempo revelan las intimidades de la vida de una nación. Estas exposiciones ofrecen reinos de comprensión de otras civilizaciones, y gracias a ellas, un pueblo puede desnudar su alma, su capacidad creativa, su nobleza de espíritu, sus valores y virtudes ancestrales. No hay nada mejor que este esfuerzo creador para disipar prejuicios y procurar la admiración. Las exposiciones hacen posible que las culturas mutuamente extrañas se conozcan entre ellas, gracias al deleite artístico que causa la contemplación de las obras de arte de una nación acompañada de sus testimonios históricos.

La exposición titulada, Oro, jade y bosques: Costa Rica, que viajará por los Estados Unidos, muestra no solo las riquezas culturales del pasado sino también algo de su excepcional belleza natural.

Al mismo tiempo cuando la destrucción ecológica amenaza con eliminar todo lo viviente en el planeta, nuestros antepasados nos dan la gran lección de que, para ser civilizados, se requiere hacer de la vida todo un testimonio amoroso de nuestro encuentro con la Madre Naturaleza. La civilización y la cultura son la verdadera esencia de la naturaleza presente en nuestras vidas; el arte es un paisaje que se refleja en nuestros ojos y se plasma en los objetos de arte. La belleza del bosque y del río se pueden reflejar en las muestras de arte. Espejos del arte, así como también, las montañas y valles que moldearon el entorno en el que Costa Rica se desarrolló, y esto sirve como el recuerdo emocionado de nuestros orígenes y la alegría de vivir en un pedazo de suelo llamado Patria.

La Patria la constituyen los hombres y las instituciones que han forjado nuestra cultura. La Patria también es el cielo azul y las nubes blancas, la lluvia de invierno y el sol de verano; Patria es el valle y el río... Patria en fin es la Madre Naturaleza en todo su esplendor tropical. Se muestra tanto en si misma, como en los objetos de arte que buscan perpetuar el sentimiento de admiración que en nosotros provoca tanta belleza.

Esta exposición, que hoy con orgullo envía el pueblo costarricense a sus hermanos y hermanas estadounidenses, será un modelo de la cultura y riqueza natural que nos hace felices cuando pronunciamos la palabra "Costa Rica".

Dr. Arnaldo Mora Rodríguez
Ministro de Cultura, Juventud y Deportes de Costa Rica

PREFACE

Minister of Culture, Youth, and Sports of Costa Rica

Diplomatic missions and embassies generally represent the official interests of any nation that is recognized internationally as a free and independent country. But Costa Rica has always taken pride also in having stable and reliable channels of communication throughout the world primarily to individuals who are not part of an official circle.

Yet there also are other ambassadors and representatives of a country. These are generally more numerous, although more informal and with no more authority than their own personal and professional knowledge. I refer, in fact, to the delegations or individuals representing cultural or sports-related activities. Artists and athletes tend to be a country's best ambassadors to other nations. They show the amiable side of a country. They bring about rapprochement and mutual comprehension between people who may be separated if not hostile for political or commercial reasons. Culture and sports bring people together more than politics and the economy. This is why during a time of globalization of commercial exchange and the elimination of barriers of space and time thanks to communications and transportation, the cultural and sports-related exchanges become indispensable activities that help nations to understand one another.

But this exchange is not only between individuals. Expressions of art and history become, through exhibitions, a walking museum, and ambassadors of beautiful messages among and between people: the message of beauty, of cultural and civic values, of the expression of history, in other words, of the biography of a culture.

Objects of art and history are open books that delight while at the same time revealing the intimate life of a nation. These exhibitions offer realms of understanding of other civilizations, and thanks to them, a people can bare its soul, its creative capacity, its nobility of spirit, its ancestral values and virtues. There is nothing better than such a creative endeavor to dispel prejudices and produce admiration. Exhibits make it possible for mutually unfamiliar cultures to become acquainted with one another, thanks to the delight that is caused by the contemplation of the artistic works of a nation accompanied by their historical testimonies.

The exhibit titled *Gold, Jade, Forests: Costa Rica* that will travel in the United States shows not only Costa Rica's ancestral cultural riches but also some of its exceptional natural beauty.

At a time when ecological destruction threatens to end all life on this planet, our ancestors teach us the great lesson that, in order to be civilized, it is necessary to make life a loving encounter with Mother Nature. Civilization and culture are the very essence of nature present in our lives, art is the landscape that is reflected in our eyes and takes form in objects of art. The beauty of the forest and river can be reflected in the materials of art. Art mirrors, as well, the mountain and valley that shape the surroundings in which Costa Rica developed, and this serves as the emotional memory of our origins and the happiness of living on the earth which we call Homeland.

The Homeland is made up of the people and institutions that have shaped our culture. But the Homeland is also the blue sky and the white clouds, the winter rain and the summer sun; Homeland is the valley and the river. Homeland, in short, is Mother Nature in all her tropical splendor. She shows herself, as well, in the objects of art that perpetuate our admiration and fill us with so much beauty.

This exhibit, which the Costa Rican people send today with much pride to their brothers and sisters of the United States, will be a model of that cultural and natural richness that makes us joyous when we pronounce the words "Costa Rica."

Dr. Arnoldo Mora Rodriguez
Minister of Culture, Youth, and Sports of Costa Rica

PREFACIO

Directora del Museo Nacional de Costa Rica

El legado precolombino costarricense se caracteriza por su singular belleza, destreza de manufactura y representatividad que los objetos revelan, razones suficientes para que la herencia cultural de esta franja de tierra sea compartida y soñada por personas de nuestra parte del mundo.

La gira en los Estados Unidos de la exposición *Oro, jade y bosques: Costa Rica* tiene un gran significado. Es la primera vez en la historia que Costa Rica envía una exposición arqueológica, cuya génesis, organización y puesta en marcha ha sido de su propia concepción, talento y esfuerzo.

Oro, jade y bosques es una exhibición que rompe con posiciones tradicionales al reunir los objetos por su tema y no por su aparición en el tiempo y en el espacio. La manufactura del oro con respecto a la del jade se prolongó en aproximadamente mil años, ubicándose el último en el noroeste y en el centro del país; y el oro, localizado básicamente en la subregión del Diquís.

Se violentó la barrera del tiempo cronológico para que, ubicados en el largo tiempo, salieran a relucir motivos de otra trascendencia ligados al modo de vida de los hombres y las mujeres que habitaron el territorio conocido hoy día como Costa Rica, antes de la llegada del hombre europeo.

La exposición se destaca por la excelente representación de las criaturas de los bosques y de las aguas de nuestra tierra. Compuesta la primera por el bosque seco, el bosque lluvioso y el bosque nuboso; y la segunda por el ambiente marino y el fluvial. Para el hombre precolombino su existencia misma estaba íntimamente ligada a las provisiones del bosque y a las fuentes de agua. Los animales propios de estos hábitats configuraban su modo de vida y sus creencias. Formaron parte del régimen alimenticio, de las creencias religiosas, de los ritos, en fin, de su mundo.

El visitante podrá descubrir en esta exposición el maravilloso mundo animal que influenció, por diversas razones, en la vida de los indígenas. Podrá observar el armadillo del bosque seco, el poderoso jaguar del bosque lluvioso, el mágico quetzal del bosque nuboso, la langosta de los mares y los lagartos de los ríos. Ese vínculo natural y necesario con el medio divino es una simbiosis singular que se refleja asimismo en las representaciones antropomorfas de la exposición.

No hay duda que 2.000 años después, el hombre no puede prescindir de fuentes vitales como lo son el bosque y el agua, hoy más que nunca amenazados. La respuesta sin embargo no está lejos, reside en la forma de un esfuerzo permanente de convicción y sentido de responsabilidad. El bosque y el agua serán nuestras obras de arte y nuestro compromiso con la vida.

Melania Ortiz Volio
Directora
Museo Nacional de Costa Rica

PREFACE

The Director of the Museo Nacional de Costa Rica

Costa Rica's pre-Columbian legacy is characterized by its unique beauty and the impressive manufacturing and representational skills the objects reveal. For these reasons, we would like the people of other lands to share and experience the cultural heritage of our part of the world.

The United States tour of the exhibition *Gold, Jade, Forests: Costa Rica* is very important to us. This is the first archaeological exhibition shown outside Costa Rica, that was also created, assembled, and displayed by our own talents and efforts.

Gold, Jade, Forests exhibits its objects according to theme rather than in the traditional style of when they appeared in the sequence of time and space. Taken into consideration was the fact that the manufacture of gold and jade in Costa Rica extended over 1,000 years from the time it was first discovered. Jade was found in the northwest and the center of the country while gold primarily was found in the Diquís subregion.

The barrier of chronological time was eliminated in order to show, over the course of time, the transcendent dimension in the lifestyles of the men and women who lived in what is known today as Costa Rica, before the arrival of the Europeans.

The exhibition features excellent representations of the creatures of both the forests and the waters of our land. The former appears as dry forest, rain forest, and cloud forest, and the latter as marine environment and river environment. Pre-Columbian man was dependent upon forest and water resources for his existence. His relationship with native animals also shaped his lifestyle and beliefs– they were a part of his diet and formed part of his religious beliefs and rituals.

Visitors to this exhibition can discover the marvelous animal world that influenced, in many different ways, the lives of the natives. One can observe the armadillo that lives in the dry forest, the powerful jaguar from the rain forest, the magical quetzal from the cloud forest, lobsters from the sea, and alligators from the rivers. This unique symbiosis between man and nature is reflected in the anthropomorphic representations of the exhibition.

There is no doubt that 2,000 years later, the forest and water are still essential to man's survival– although threatened now more than ever. The answer however, is not far; it resides within the form of continual effort, conviction, and a sense of responsibility. The forest and water can become our works of art and demonstrate our commitment to life.

Melania Ortiz Volio
Director, Museo Nacional de Costa Rica

AGRADECIMIENTOS

Son muchas las personas que colaboraron en hacer posible la exposición de los tesoros precolombinos de Costa Rica. Ante todo, tenemos una gran deuda de gratitud para con John B. Henry, III, director del Center for the Arts, Inc. en Vero Beach, Florida, por cuyo intermedio The Trust for Museum Exhibitions ha tenido el honor de organizar una gira por los Estados Unidos de esta exposición especial, *Oro, jade, bosques: Costa Rica*. El señor Henry fue el primero en concebir la posibilidad de realizar una exposición de los tesoros precolombinos de Costa Rica, y alentó a The Trust for Museum Exhibitions para ponerse en contacto con el Museo Nacional de Costa Rica. Desde ese momento, cada uno de los aspectos de todo el proyecto ha sido la creación de esta distinguida institución en Costa Rica, un país reconocido por su liderazgo mundial en la conservación del patrimonio cultural y de las bellezas de los recursos naturales vírgenes.

El Museo Nacional de Costa Rica, bajo la dirección de Melania Ortiz Volio, llegó a un acuerdo de colaboración con las otras instituciones participantes: el Instituto Nacional de Seguros y el Banco Central de Costa Rica. El Museo Nacional de Costa Rica seleccionó cada uno de los objetos para la exposición. También bajo la dirección de la señora Ortiz Volio, los autores de este catálogo, Marlin Calvo Mora, Leidy Bonilla Vargas y Julio Sánchez Pérez, dirigieron la investigación y lo redactaron. El texto es su obra íntegramente, sin ningún otro aporte. Mi agradecimiento a la directora Ortiz Volio, a los autores, a las tres instituciones que participaron, y a

todas las personas que colaboraron en Costa Rica, incluyendo a los fotógrafos de paisajes y parajes arqueológicos selectos de Costa Rica: Mayra Bonilla, Marlin Calvo, A. Díaz, Ifigenia Quintanilla y Ricardo Vásquez; en fin, a todos los que han creado esta exposición y el texto del catálogo.

También estoy muy agradecida con el talentoso equipo a cargo de la elegante presentación de este volumen. Mi profundo agradecimiento para Dirk Bakker de The Detroit Institute of the Arts, artista de inigualable excelencia y talento. El señor Bakker realizó un viaje especial a Costa Rica con el expreso propósito de fotografiar los objetos de esta exposición. Estoy muy agradecida con Judy Oser de Oser Design, diseñadora gráfica de talento excepcional, quien una vez más ha creado un catálogo muy bello de contemplar.

Hay muchos otros sin cuya participación no hubiera sido posible la publicación del catálogo y la gira de la exposición. Rosa María Labarthe de Wallach, Rosa Brambila Fuller y Luis Eduardo Arango trabajaron larga y asiduamente en editar el manuscrito en inglés y en español, manteniéndose siempre fieles al texto original de los autores. El magnífico personal de The Trust for Museum Exhibitions también ha trabajado incansablemente para coordinar innumerables detalles de la producción del catálogo y la organización de la gira. Stephanie Jacoby y Noelle Guiguere, encargadas del archivo, han coordinado de manera sobresaliente la logística de una gira extraordinariamente compleja. Ronnie Gold, director de administración y proyectos especiales y Elizabeth Hyde,

asistente administrativa nos han ofrecido apoyo continuo. Y especialmente nuestra excelente curadora, Alicia Herr, capaz y de un gran entusiasmo, asistida por Megan Bishop, pasante, quienes merecen mi admiración y profundo agradecimiento por un trabajo extraordinario y bien realizado.

La Embajada de Costa Rica en Washington, D.C. nos ofreció asesoría, apoyo y estímulo mucho más allá de las expectativas razonables. Este proyecto no se habría podido llevar a cabo sin el constante apoyo de la embajadora Sonia Picado, la primera secretaria Yamilé Salas y la ministra consejera para asuntos culturales Mirtha Perea. Ha sido excepcionalmente satisfactorio haberlas conocido, y trabajar con ellas ha sido una experiencia invaluable, que cada uno en The Trust for Museum Exhibitions recordará como uno de los más felices encuentros. El colaborar con representantes de uno de los países vecinos más apreciados por nuestra Nación ha sido todo un privilegio.

Deseo expresar nuestro agradecimiento a la aerolínea LACSA por su valiosísima ayuda con el transporte de los objetos de la exposición. Finalmente, es un gran placer trabajar una vez más con la University of Washington Press, encargada de la distribución del catálogo.

A todos y a cada uno de ustedes les reitero mi más sincero agradecimiento.

Ann Van Devanter Townsend
Presidenta
The Trust for Museum Exhibitions

ACKNOWLEDGEMENTS

The number of people who assisted in the realization of the exhibition of Pre-Columbian treasures from Costa Rica is legion. First and foremost, we owe a considerable debt to John B. Henry, III, Director of the Center for the Arts, Inc., in Vero Beach, Florida, through whom The Trust for Museum Exhibitions has had the honor to organize a United States tour of this special exhibition, *Gold, Jade, Forests: Costa Rica.* Mr. Henry was the first to learn that an exhibition featuring Pre-Columbian treasures from Costa Rica was a possibility, and encouraged The Trust for Museum Exhibitions to contact the Museo Nacional de Costa Rica. From that moment, every aspect of the entire project has been the creation of this distinguished institution in Costa Rica, a country renowned for its world leadership in the preservation of cultural patrimony and the beauties of unspoiled natural resources.

It is the Museo Nacional de Costa Rica, under the direction of Melania Ortiz Volio, that arranged a partnership with the other lenders: the Instituto Nacional de Seguros and the Banco Central de Costa Rica. The Museo Nacional de Costa Rica selected every object in the exhibition. It is also under Ms. Ortiz Volio's direction that the authors of the catalogue - Marlin Calvo Mora, Leidy Bonilla Vargas, and Julio Sánchez Pérez - conducted the research and the writing of this catalogue. The text in its entirety is their work, untouched by any other hand. I thank Ms. Ortiz Volio, the authors, the three generous lending museums, and the many others behind the scenes in Costa Rica, including the photographers of selected views and archaeological sites of Costa Rica - Mayra Bonilla, Marlin Calvo, A. Díaz, Ifigenia Quintanilla, and Ricardo Vásquez - who have created this exhibition and the written contents of the catalogue.

I am also deeply grateful to the talented team that is responsible for the elegance of this volume. My profound thanks go to Dirk Bakker, of The Detroit Institute of the Arts, an artist of unsurpassed excellence and talent. Mr. Bakker made a special trip to Costa Rica for the express purpose of photographing the objects in this exhibition. I am most grateful to the exceptionally talented designer, Judy Oser, of Oser Design, who has once again created a catalogue that is beautiful to behold.

There are many others without whose assistance the publication of the catalogue and the exhibition tour would not have been possible. Rosa María Labarthe de Wallach, Rosa Brambila Fuller, and Luis Eduardo Arango worked long and diligently, copy editing English and Spanish, while retaining absolutely the original text of the authors. The superb staff at The Trust for Museum Exhibitions has also worked tirelessly in order to coordinate myriad details of catalogue production and tour organization. Stephanie Jacoby and Noelle Giguere, Registrars, have succeeded in coordinating the logistics of an unusually complex tour. Ronnie Gold, Director of Administration and Special Projects, and Elizabeth Hyde, Administrative Assistant, have provided continuous support. Most especially, our excellent Curator, Alicia Herr, ably and enthusiastically assisted by intern Megan Bishop, deserves my admiration and heartfelt thanks for an extraordinary job well done.

The Embassy of Costa Rica in Washington, D.C. has provided advice, assistance, and encouragement far above and beyond any reasonable expectations. This project would not have been realized without the unwavering support of Ambassador Sonia Picado, First Secretary Yamilé Salas, and Minister Counselor for Cultural Affairs Mirtha Perea. Each has been a joy to know and working with them has been a special pleasure and a valued experience that everyone at The Trust for Museum Exhibitions will remember as a most happy association. Working with representatives of one of our Nation's most valued neighbors has been a privilege.

I would like to express our thanks to LACSA Airlines for its invaluable support in the transport of the exhibition. Finally, it is a great pleasure to be working once again with the University of Washington Press, which is distributing the catalogue.

My most sincere gratitude to one and all.

Ann Van Devanter Townsend
President, The Trust for Museum Exhibitions

INTRODUCCIÓN LA ARQUEOLOGÍA PRECOLOMBINA: ESPEJO DEL PASADO Y DEL PRESENTE DE COSTA RICA

Oro, jade, bosques: Costa Rica presenta un imponente testimonio de la actividad humana que se ha desarrollado en Costa Rica desde la época precolombina y que ha sido preservada por medio de investigaciones científicas en arqueología e historia natural. Estudios de grupos nativos contemporáneos nos ofrecen la oportunidad de hacer comparaciones entre el pasado y el presente y de comprender la relación entre el hombre y la naturaleza, tanto en la era pasada como en la presente.

La exposición también ofrece una maravillosa oportunidad para admirar las técnicas de los pueblos nativos de Costa Rica y para apreciar la riqueza ecológica de este país, que ha permanecido virtualmente inalterada por el hombre desde la época precolombina hasta el siglo XX. Como resultado, las mismas criaturas del agua, la tierra y el cielo representadas por medio de los objetos de esta exposición se pueden encontrar hoy día, en sus hábitats naturales. Pocos países en el mundo pueden jactarse de tal continuidad ecológica al acercarse el siglo XXI.

Oro, jade, bosques es una celebración tangible de esta continuidad. Es también un llamado a recapacitar sobre el daño a los recursos naturales de gran belleza que están siendo destruidos, así como también una súplica para descubrir los tesoros que quedan todavía en Costa Rica, antes de que sea demasiado tarde. Esta extraordinaria colección de artefactos ilustra la importancia de conservar y proteger el patrimonio cultural y de la naturaleza.

Nuestros conocimientos actuales sobre la relación armoniosa que existía entre el hombre y la naturaleza demuestran que,

> "El indio trataba [sic] la selva a la manera de una sociedad humana vecina, con el mismo derecho a existir; la selva era vista como un lugar donde vivían los parientes, amigos, enemigos temporales y permanentes, donde la gente podía encontrar ayuda, indiferencia u hostilidad, según el cuidado que hubiera tenido al tratarla" (Bozzoli 1986:1).

Los artesanos precolombinos integraron lo artístico con lo cultural, produciendo objetos tanto naturalistas como muy estilizados para ilustrar sus creencias, costumbres, historia y vida cotidiana. Con estos objetos simbólicos, la gente le rendía homenaje a sus dioses y a su medio ambiente. Estos objetos han permitido a los arqueólogos descubrir e interpretar muchos aspectos de la cultura autóctona de Costa Rica en la época precolombina.

Se presenta con frecuencia la imagen de la figura humana, ya sea realizando actividades cotidianas o participando en prácticas mágicas y religiosas. Desde la perspectiva biológica, también se muestran a menudo otras formas naturales con suficientes detalles como para permitir la identificación de determinadas especies de flora y fauna. Se han identificado especies de aves, mamíferos, reptiles, peces, anfibios y moluscos que existían tanto en la Costa Rica precolombina como en la actualidad.

INTRODUCTION PRE-COLUMBIAN ARCHAEOLOGY: A MIRROR OF COSTA RICA PAST AND PRESENT

Gold, Jade, Forests: Costa Rica presents the impressive evidence of human activity in Costa Rica from the pre-Columbian era that has been preserved through scientific research in archaeology and natural history. Studies of contemporary native groups offer us the opportunity to make comparisons between past and present and to understand the relationship of man and nature in both past and present eras.

The exhibition also provides a marvelous opportunity to admire the skills of native peoples of Costa Rica and to appreciate the ecological richness of this country, which until the twentieth-century has remained virtually unspoiled by man since pre-Columbian times. As a result, the same creatures of water, land, and sky represented by the objects in this exhibition may still be found in their natural habitats today. Few countries in the world can boast such ecological continuity as the twenty-first century approaches.

Gold, Jade, Forests is a tangible celebration of this continuity. It is also a call of alarm regarding the damage to natural resources of great beauty that are being destroyed, as well as an appeal to discover the remaining treasures of Costa Rica before it is too late. This extraordinary collection of artifacts illustrates the importance of conserving and protecting cultural and natural heritage.

Our present knowledge of the harmonious relationship between man and nature demonstrates that,

> "the Indian [sic] treated the jungle as if it were a neighboring human society, with the same right to exist; the jungle is seen as a place where relatives, friends, permanent and temporary enemies live, where people can find help, indifference or hostility, according to the care they show in their dealings with it." (Bozzoli 1986:1)

Pre-Columbian artisans integrated artistry with culture, producing both naturalistic and highly stylized objects that illustrate their beliefs, customs, history, and daily life. With these symbolic objects, the people paid tribute to their gods and to their environment. These objects have enabled archaeologists to discover and interpret many aspects of the native culture of Costa Rica in the pre-Columbian era.

The image of the human figure, either performing daily activities or engaged in magical and religious practices, is well represented. From the biological perspective, other natural forms are frequently shown in sufficient detail to enable identification of specific flora and fauna. Species of birds, mammals, reptiles, fish, amphibians, and mollusks are all identified as present in pre-Columbian Costa Rica, and the Costa Rica of today.

La historia precolombina de Costa Rica se remonta a hace por lo menos 8.000 a 10.000 años, a.C. con el surgimiento de grupos de cazadores y recolectores que llegaron hasta conformar una compleja organización social en el siglo XVI. Gracias a un programa extenso de investigación arqueológica, existe un excelente conocimiento de las culturas precolombinas de Costa Rica. La ubicación geográfica de Costa Rica, entre continentes al norte y al sur, y con un mar al este y un océano al oeste, ha jugado un importante papel en el desarrollo e integración de las dimensiones culturales y naturales de estas culturas.

Las regiones arqueológicas de Costa Rica

Costa Rica está dividida en tres regiones arqueológicas que corresponden a las diferencias ecológicas, socio-políticas y religiosas dentro del país: 1) La región del Gran Nicoya - subregión de Guanacaste; 2) La región Central - vertiente del Atlántico; y 3) la región del Gran Chiriquí.

La región del Gran Nicoya - subregión de Guanacaste
La región del Gran Nicoya comprende el istmo de Rivas en Nicaragua y la provincia de Guanacaste en Costa Rica. La zona costarricense se conoce como la "subregión de Guanacaste". En comparación con las otras dos regiones arqueológicas, la subregión de Guanacaste tiene estaciones secas y

húmedas bien definidas, de junio a noviembre y de diciembre a mayo respectivamente. Aunque el Océano Pacífico conforma la costa occidental, son muy escasas las fuentes permanentes de agua superficial tales como lagos y ríos.

La región Central - vertiente del Atlántico
La región Central abarca dos subregiones: las vertientes del Pacífico Central y del Atlántico. Si bien la región del Pacífico Central no es tan húmeda como la del Atlántico, ambas subregiones tienen índices anuales de precipitación pluvial mucho mayores que la subregión de Guanacaste. El sistema fluvial también es mucho más extenso.

La región del Gran Chiriquí
Esta región está conformada por la provincia de Chiriquí en Panamá y la subregión Diquís en el suroeste de Costa Rica. También tiene un alto índice anual de pluviosidad y extensos sistemas fluviales que dividen el paisaje.

La región de Diquís en el Pacífico meridional es el paraje más importante donde se han descubierto extraordinarias esferas de piedra precolombina que se distinguen por la perfección de su forma y fino acabado. Las esferas tienen diámetros que fluctúan entre 10 centímetros y 2,50 metros, con un peso que puede ser ligero como unos cuantos kilogramos o muy pesado, alcanzando las 15 toneladas. Las esferas se han encontrado en ambientes ceremoniales y domésticos relacionados con las sociedades regidas por los caciques

o jefes, que existieron entre los años 400 a.C y 1200 d.C. Estos lugares también contienen oro, objetos antropomórficos y zoomórficos. Son distintos de los objetos del resto del país.

Un aspecto singular de las esferas de piedra de Diquís es que están colocadas en grupos de hasta quince esferas, que presentan diversas formas geométricas y líneas rectas. Su función no ha sido totalmente determinada, pero es claro que sirvieron para marcar los lugares de importancia política, religiosa y económica. Su relación con la astronomía y otros elementos de conocimiento científico precolombino ha sido postulada y es el objetivo de recientes investigaciones (Ifigenia Quintanilla).

Pág. siguiente: Excavaciones en el paraje (G-89), Nacascolo, ubicado en la bahía de Culebra, en la subregión de Guanacaste. Obsérvense los depósitos de conchas. Estos depósitos se deben a los desechos de los restos no comestibles de moluscos 500-800 d.C.

Costa Rica's pre-Columbian history began around 8,000 through 10,000 B.C. with the emergence of hunting and gathering groups that evolved into complex social hierarchies by the sixteenth century. Due to an extensive program of archaeological research, an excellent understanding exists of Costa Rica's pre-Columbian cultures. Costa Rica's geographical location, between continents to the north and south, and between seas to the east and west, has played an important role in the development and integration of the cultural and natural dimensions of these cultures.

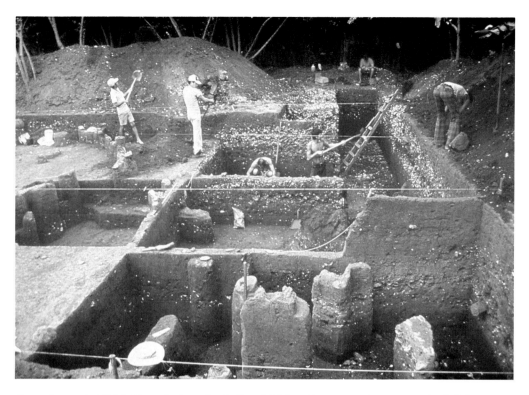

Excavations at site (G-89), Nacascolo, located at the Bay of Culebra, Guanacaste subregion. Note the shell deposits. These shell deposits are related to the disposal of the inedible remains of mollusks. A.D. 500-800.

The Archaeological Regions of Costa Rica

Costa Rica is divided into three archaeological regions based on the ecological, socio-political, and religious differences within the country: 1) the Greater Nicoya Region - the Guanacaste subregion; 2) the Central Region - Atlantic Watershed; and 3) the Greater Chiriquí Region.

The Greater Nicoya Region - the Guanacaste Subregion
The Greater Nicoya Region includes the isthmus of Rivas in Nicaragua and Guanacaste province in Costa Rica. The Costa Rican area is known as the "Guanacaste Subregion." Compared with the other two archaeological regions, the Guanacaste subregion has distinctly different wet and dry seasons, from June to November and from December to May, respectively. While the Pacific Ocean forms the western boundary, year-round surface water sources such as lakes and rivers are very limited.

The Central Region - Atlantic Watershed
The Central Region combines two subregions, the watersheds of both the Central Pacific and the Atlantic. While the Central Pacific region is not as wet as the Atlantic, both of these subregions have considerably more annual rainfall than does the Guanacaste subregion. The river system is also much more extensive.

The Greater Chiriquí Region
This region combines the Chiriquí province in Panama and the Diquís subregion in southwest Costa Rica. It also has a high average annual rainfall and large river systems that dissect the landscape.

The South Pacific Diquís region is the principal site of the discovery of extraordinary pre-Columbian stone spheres, notable for the perfection of their shape and fine finish. The spheres have diameters that fluctuate between 10 centimeters and 2.50 meters, with a weight that can be as light as a few kilograms or as heavy as 15 tons. The spheres have been found in ceremonial and domestic settings, associated with *cacique* or chieftain societies, dated between 400 B.C. and A.D. 1200. These sites also contain gold, anthropomorphic, and zoomorphic objects. They are distinct from those of the rest of the country.

A unique aspect of the Diquís stone spheres is their arrangement in groups as large as fifteen, which present diverse geo-

Las tribus indígenas de Costa Rica

La población nativa que permanece hoy día en Costa Rica está dispersa por todo el territorio nacional y localizada en 21 reservaciones, de acuerdo con el grupo étnico. Dicha población asciende a 35.000 habitantes lo que representa alrededor del uno por ciento de la población total del país. Estas tribus indígenas incluyen a los chorotegas, muetares, bribris, bruncas o borucas, cabecares, terrabas, guaimíes, guatusos o malekus, teribes, misquitos, sumos y ramas.

Los bribris han sido los más ampliamente investigados y por lo tanto sirven como la mejor fuente de información de la época precolombina. Los bribris son un grupo étnico indígena que vive actualmente en las montañas de Talamanca, hacia el sur de Costa Rica. La información sobre los bribris incluida en el texto del catálogo se usa como analogía de las tradiciones y el simbolismo de los demás pueblos precolombinos. No existe ninguna otra información acerca de grupos indígenas costarricenses de la actualidad que pueda ilustrar igualmente el pasado precolombino.

Derecha: Sepultura de un personaje en una "tumba en forma de cajón". Obsérvense las ofrendas en recipientes de cerámica colocados en la pelvis y al lado izquierdo del fémur. Localizada en un cementerio en el paraje de Agua Caliente, en Cartago, zona Central (700-1500 d.C.).

Pág. siguiente: Esfera ubicada en el lugar de Grijalva, cerca de León Cortés, en el sur de Costa Rica.

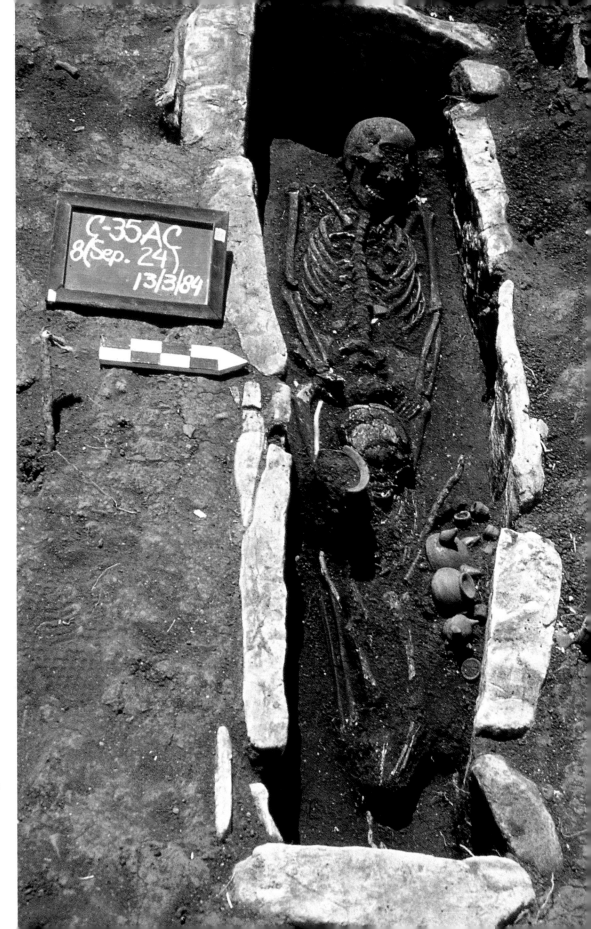

metrical forms and alignments. Their function has not been totally determined, but it is clear they served to mark sites of political, religious, and economic importance. Their relationship to astronomy and other dimensions of pre-Columbian scientific knowledge has been postulated and is the object of recent investigations. (Ifigenia Quintanilla)

The Indigenous Tribes of Costa Rica

The native population that remains in Costa Rica today is dispersed throughout the national territory and localized in 21 reservations according to ethnic groups which represent about one percent of the country's total population, or 35,000 people. These indigenous tribes include: the Chorotegas, the Muetares, the Bribris, the Bruncas or Borucas, the Cabecares, the Terrabas, the Guaymies, the Guatusos or the Malekus, the Teribes, the Misquitos, the Sumos, and the Ramas.

The Bribris have been the most completely studied and therefore serve as the best resource for pre-Columbian information. The Bribris are an indigenous ethnic group presently living in the Talamanca mountains, toward the southern part of Costa Rica. The information about the Bribris included in the catalogue text is used as an analogy to the traditions and symbolism of other pre-Columbian peoples. There is no other information about present-day indigenous groups in Costa Rica that can illustrate examples of the pre-Columbian past as well.

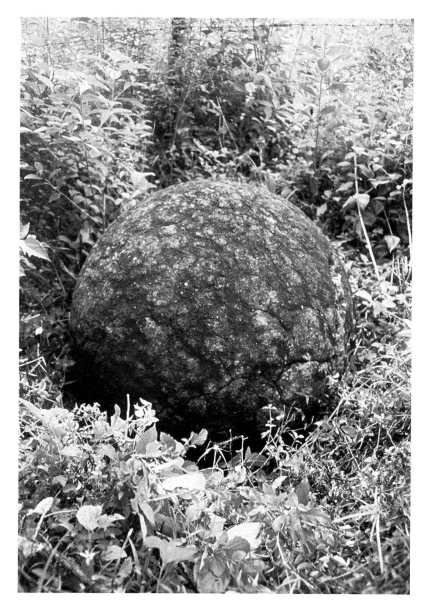

Sphere located at the Grijalva site near León Cortés, in the southern part of Costa Rica.

Left: Interment of an individual in a "drawer-tomb." Note the ceramic offering vessels placed on the pelvis and left side of the femur. Located in a cemetery at the Agua Caliente site in Cartago, Central Area. A.D. 700-1500.

EL MEDIO AMBIENTE PASADO Y PRESENTE Y SUS HABITANTES, SEGÚN SE REFLEJA EN LOS ARTEFACTOS PRECOLOMBINOS DE COSTA RICA

EL AGUA

El ambiente marino

En la época precolombina, la gente pobló todo lo que es ahora Costa Rica, ocupando ambientes diversos en busca de recursos y mejores condiciones de vida.

Los habitantes indígenas de las regiones costeras utilizaron los recursos del mar para subsistir, intercambiar productos y comunicarse con los pueblos vecinos. Grandes depósitos de conchas descubiertos cerca a la costa, así como también a varios kilómetros tierra adentro, indican que la exploración del medio ambiente marino ocurrió en gran escala y hubo extensas búsquedas que dieron como resultado productos tales como tinta y perlas, así como la extracción de sal marina.

Los "frutos del mar" también fueron aprovechados para una serie de propósitos, tales como la fabricación de herramientas y objetos decorativos. Por ejemplo, ciertas conchas fueron convertidas en azadas, collares o colgantes e instrumentos musicales.

También se usaron representaciones de camarones, cangrejos y langostas en collares, lo que refleja la amplia variedad de recursos marinos utilizados por los nativos.

Los indicios arqueológicos, así como también los artefactos de oro, jade y cerámica muestran que la captura de las criaturas del mar requería un amplio conocimiento especializado de la fauna, incluidos los ciclos de reproducción de cada especie, su medio ambiente, como por ejemplo las mareas; y la tecnología para lograr una cosecha productiva. Las criaturas marinas específicas representadas por los objetos de la exposición comprenden especies de los órdenes *Stomatopoda* y *Decapoda*.

Crustáceos marinos

Camarones

El orden *Stomatopoda* está representado en esta exposición por el crustáceo marino, la esquila de agua o camarón mantis. Las diversas características del colgante de camarón identifican a una esquila de agua del orden *Stomatopoda* (No. 49 del catálogo). La cabeza triangular es una prolongación de la coraza, característica típica de este orden. Los ojos son grandes y el cuerpo curvo tiene cinco pares de apéndices que simbolizan los cinco pares de pleópodos, que están bien desarrollados, como sucede con los estomatópodos.

Muchas de estas especies son tropicales y se encuentran en ambas costas de Costa Rica. La mayoría vive en pasadizos subterráneos, excavados en la arena, o en las grietas de las rocas y en los arrecifes de coral.

Cangrejos y langostas

El orden *Decapoda* está representado por cangrejos y langostas, especies que, como podemos observar en estos objetos, se caracterizan por tener cinco pares de patas. Las tenazas, armadas de pinzas denominadas quelípodos, son más largas que las otras patas y mucho más desarrolladas.

THE PAST AND PRESENT ENVIRONMENTS AND THEIR INHABITANTS AS REFLECTED IN THE PRE-COLUMBIAN ARTIFACTS OF COST RICA

WATER The Marine Environment

In the pre-Columbian era, people inhabited all of what is now Costa Rica, occupying diverse environments in search of resources and better living conditions.

The indigenous inhabitants of the coastal regions used the resources of the sea for their subsistence, trade, and exchanges with neighboring peoples. Large deposits of shells discovered close to the coast, as well as several kilometers inland, indicate that exploration of the marine environment occurred on a large scale and extensive searches yielded products including ink and pearls, as well as the production of sea salt.

The "fruits of the sea" were also used for a variety of purposes, such as tools and decorative objects. For example, certain shells were made into hoes, necklaces or pendants, and musical instruments.

Images of shrimp, crabs, and lobsters were also used on necklaces, reflecting the wide variety of marine resources utilized by the natives.

Archaeological evidence, as well as artifacts of gold, jade, and pottery, show that the capture of sea creatures required complete and skilled knowledge of the fauna, including reproductive cycles of the species; the environment, tides for example; and the technology for successful harvesting. Specific marine creatures represented in the objects of the exhibition include species of the *Stomatopoda* order and the *Decapoda* order.

Marine Crustaceans

Shrimp

The *Stomatopoda* order is represented in this exhibition by the marine crustacean, the mantis prawn. The various features of the shrimp pendant identify it as a mantis prawn of the *Stomatopoda* order (cat. no. 49). The head is triangular and is a prolongation of the carapace, a typical feature of this order. The eyes are large, and the curved body has five pairs of appendages, symbolizing the five pairs of pleopods, which are developed, as is the case with Stomatopods.

Many of these species are tropical and are found off both coasts of Costa Rica. Most live in galleries excavated in the sand or in cracks in rocks and coral formations.

Crabs and Lobsters

The *Decapoda* order is represented by both crabs and lobsters, species that, as we can see in these objects, are characterized by five pairs of legs. The claws, armed with pincers called the cheliped, are larger than the others and more highly developed. Members of the Decapoda order are found all over the world and are typically marine species.

The sea crab (cat. no. 50), shown with the square cephalothorax, indicates a member of the *Grapsidae* family, a species that lives on both coasts of Costa Rica. The sea crab of the *Portunidae* family (cat. no. 51) is also depicted in the exhibition, identified by its characteristic paddle-shaped

Los miembros del orden *Decapoda* se encuentran en todas partes del mundo y son especies marinas típicas.

El cangrejo de mar (No. 50 del catálogo), mostrado con un cefalotórax cuadrado, pertenece a la familia *Grapsidae*, una especie que vive en ambas costas de Costa Rica. El cangrejo de mar de la familia *Portunidae* (No. 51 del catálogo) también está representado en la exposición, y se le identifica por sus características patas traseras en forma de paleta, adaptadas para nadar, y por sus largas tenazas delanteras.

El objeto de oro parecido a una langosta (No. 52 del catálogo) se puede identificar por la forma y proporción de su cuerpo. El primer par de patas está mucho más desarrollado que las demás, y termina en pinzas o tenazas. Tiene un abdomen alargado, con pleópodos representados en ambos lados. En el último segmento hay un telson muy estilizado y exagerado en cuanto a su proporción.

los asaban o los salaban para evitar la descomposición.

Según los cronistas, en la subregión de Diquís, donde se había encontrado oro en los ríos, los caciques o jefes controlaban ciertos tramos del río. Definían sus límites territoriales por medio de la división de las vías fluviales.

Muchas de las especies en el ambiente fluvial se destacan por su forma de vida dual: en el agua y en la tierra. Un análisis sobre estas criaturas se encontrará en la siguiente sección: "Entre el agua y la tierra".

Pág. siguiente: 52. Langosta - colgante, oro, Banco Central de Costa Rica

El ambiente fluvial

Los pueblos precolombinos generalmente se ubicaban cerca de una fuente de abastecimiento de agua. Los ríos eran lugares donde los nativos iban a meditar, descansar y asearse. Además, eran esenciales como medios de comunicación, fuentes de alimento y proveedores de materia prima para la construcción y para la elaboración de objetos de uso práctico.

Los nativos costarricenses eran hábiles pescadores de río que utilizaban redes hechas de fibra de henequén, cáñamo o algodón, o construían trampas con piedras para capturar peces. Luego, alanceaban a los peces, los desollaban con un instrumento de piedra filudo e inmediatamente

hind legs, adapted for swimming, and its large front claws.

The gold object resembling a lobster (cat. no. 52) is identified by the shape and proportion of its body. The first pair of legs are more developed than the others and terminate in pincers or claws. It has a long abdomen and the pleopods are represented on both sides. The telson is suggested in the last segment as highly stylized and exaggerated in its proportion.

The River Environment

Pre-Columbian settlements were usually close to a water supply. Rivers were places where the natives came to meditate, to rest, and to wash. Rivers were vital for communications, as food sources, as raw material for building, and for making utilitarian objects.

Costa Rican natives were experienced river fishermen, using nets made from henequen, hemp, or cotton, or building traps with stones to capture fish. The fish were then speared, skinned with sharp, flint tools and immediately roasted or salted to avoid decomposition.

According to chroniclers, in the Diquís subregion where gold was found in the rivers, the *caciques* or chiefs controlled certain stretches of the river. They defined their territorial boundaries through the division of the waterways.

Many of the species in the river environment are notable for their dual life in water and on land. Discussion of these creatures will be found in the following section: "Between Water and Land."

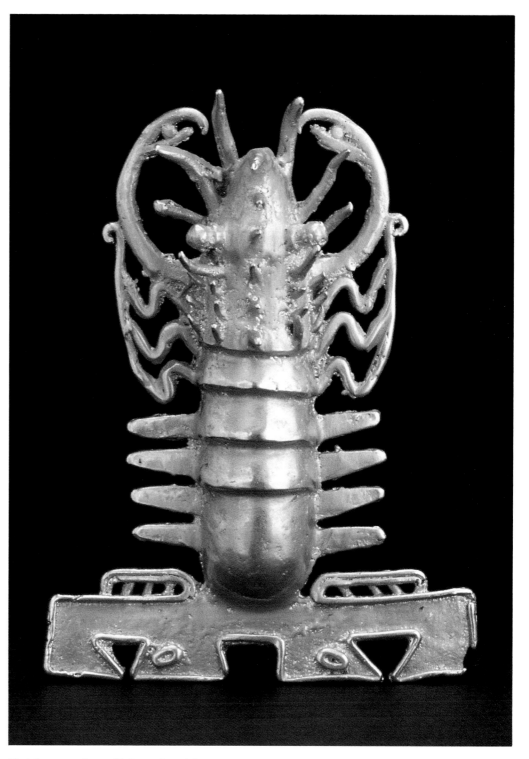

52. Lobster - pendant, gold, Banco Central de Costa Rica

25

ENTRE EL AGUA Y LA TIERRA

Las criaturas del agua y de la tierra

Cocodrilos, lagartos y caimanes

Se descubrieron reptiles, especialmente cocodrilos y lagartos, en los ríos cerca a los asentamientos de los indígenas. Estas especies eran cazadas por su carne, piel y cuero, y por sus cualidades simbólicas. Las representaciones de los reptiles han sido asociadas con ciertas divinidades mesoamericanas.

Los objetos (Nos. 54, 55, **56, 57** y **58** del catálogo), en la exposición se identifican fácilmente como representaciones de las especies de la familia *Crocodylidae* debido al cuerpo largo, cabeza grande y alargada, cresta dorsal y mandíbula poderosa provista de numerosos dientes cónicos, piel incrustada de escamas callosas y cola larga de base plana.

La familia *Crocodylidae*, que existe por todo el mundo, se encuentra en Costa Rica en las tierras bajas del Atlántico y del Pacífico. Los lagartos viven en las lagunas, ríos y manglares. Los cocodrilos habitan en los estuarios de los ríos y en las aguas salobres.

El incensario (No. 78 del catálogo), adornado con la figura de un lagarto o cocodrilo, era utilizado en ceremonias para quemar incienso o copal. La decoración en la parte superior mezcla representaciones de diversos organismos: el rostro tiene rasgos humanos en el perfil, cejas y orejas, aunque los dientes frontales parecen incisivos similares a los de un felino. Si bien los dientes laterales cónicos, el largo hocico, la sugerencia de escamas cubriendo el cuerpo y la cola, y las hileras de escamas dorsales en forma de rayas son todas características de la familia *Crocodylidae*, no se sabe realmente si este incensario representa un lagarto o un cocodrilo.

Los incensarios se encuentran muy a menudo en la región arqueológica del Gran Nicoya. Su forma cónica y su uso imitan a los volcanes, al igual que las aberturas en la parte superior, que permiten el escape del humo del incienso que se está quemando. Según los cronistas, algunos de los volcanes de Nicaragua se encontraban en constante erupción durante este período y quizás hayan servido de modelo para los incensarios (Fernández de Oviedo 1959).

Los elementos decorativos del incensario se pueden interpretar por medio de un cuento tradicional relatado en la isla de Ometepe, Nicaragua. La leyenda narra la historia de una madre y un hijo que vivían en la cumbre de un volcán. Ella podía transformarse en animal y su hijo en venado. La leyenda puede tomarse como analogía del incensario, especialmente en cuanto a la decoración de la tapa. El animal descrito, en este caso un cocodrilo o lagarto, tiene rasgos humanos, que podrían significar la transformación mágica. (Publicado por Abel-Vidor et al. 1987.)

Pág. siguiente arriba: 54. Cocodrilo - colgante, oro, Banco Central de Costa Rica

Pág. siguiente abajo: 55. Cocodrilo con dos cabezas - colgante, jadeíta, Instituto Nacional de Seguros

Creatures Between Water and Land

Crocodiles, Lizards, and Caimans

Reptiles, particularly crocodiles and lizards, were found in the rivers close to native settlements. These species were hunted for food, for their skins and hides, and for their symbolic qualities. Representations of the reptiles have been related to certain Mesoamerican deities.

The objects (cat. nos. 54, 55, **56, 57,** and **58**) in the exhibition are readily identified as species of the *Crocodylidae* family because of the long body, large, elongated head, dorsal crest, strong jaws with a large number of conical teeth, horny scaled hide, and long, flat tail.

The *Crocodylidae* family, which exists throughout the world, can be found in Costa Rica, in the Atlantic and Pacific lowlands. Lizards live in lagoons, rivers, and mangrove swamps, while crocodiles inhabit river estuaries and brackish waters.

A censer (cat. no. 78), adorned with the form of a lizard or crocodile, was used to burn incense or copal for ceremonial purposes. The decoration at the top combines representations of various organisms: the face has human features in the profile, eyebrows, and ears, although the front teeth look

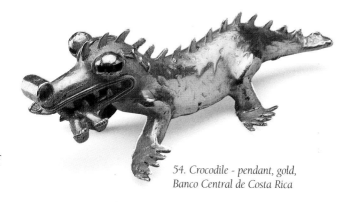

54. Crocodile - pendant, gold, Banco Central de Costa Rica

like incisors similar to those of a feline. While the conical side teeth, long snout, indication of scales covering the body and tail, and lines of dorsal scales are all indications of the *Crocodylidae* family, it is not clear whether this censer represents a lizard or a crocodile.

Censers are commonly found in the Greater Nicoya archaeological region. Their conical form and use mimic volcanoes, as do the openings at the top that allow the smoke of the burning incense to rise and escape. According to chroniclers, some of the volcanoes in Nicaragua were in constant eruption during this period and were probably models for these censers. (Fernández de Oviedo 1959)

The decorative elements of the censer can be interpreted by citing a folk tale told on the Isle of Ometepe, Nicaragua. The legend tells of a mother and son who lived on the summit of a volcano. She could

55. Crocodile with two heads - pendant, jadeite, Instituto Nacional de Seguros

Un cronista relata un mito semejante proveniente del sur de Nicaragua, que también ilustra la similaridad de estos incensarios con los volcanes. Según esta leyenda, los volcanes tenían muchas hendiduras por donde escapaba el humo. Una anciana vivía en uno de estos volcanes. De vez en cuando salía para aconsejar a los caciques, shamanes o *sukias* y a los jefes de las tribus sobre asuntos guerreros, cosechas y otras inquietudes. Llama la atención que jamás haya vuelto a aparecer en las leyendas populares después de la conquista española (Fernández de Oviedo).

Iguanas y garrobos

Como se observa en el No. 59 del catálogo, la iguana y el garrobo tienen cuerpo largo y cola con una cresta dorsal de espinas lanceoladas. El cuerpo es macizo, las mandíbulas son relativamente cortas, y tiene numerosos dientes pequeños y uniformes, rasgos todos que dan la sensación de que se trata de un garrobo, *Ctenosaura similis* o una iguana.

Estos miembros de la familia del lagarto están extensamente distribuidos por el Nuevo Mundo y se encuentran en las tierras bajas de Costa Rica.

Tortugas

Los miembros del orden *Testudinata* se caracterizan por tener el cuerpo cubierto de una caparazón ósea, no poseer dientes y mandíbulas modificadas en forma cónica. El orden *Testudinata* se encuentra tradicionalmente en agua salada y agua dulce. Las tortugas eran utilizadas de diferentes maneras por los nativos. Su carne era parte del régimen alimenticio de los aborígenes, y con el caparazón de la tortuga posiblemente se elaboraban instrumentos musicales.

Las tortugas de la familia *Emydidae* son pequeñas y habitan en agua dulce. El pectoral (No. 60 del catálogo) representa en la exposición una tortuga de agua dulce de la familia *Emydidae*. (Ver adornos corporales.)

Ranas y sapos

Ranas arbóreas

La rana arbórea tiene patas largas y delgadas cuyos dedos terminan en ventosas que le permite trepar árboles. Varias piezas en la exposición describen estas ranas con sus dedos unidos por una sola membrana (Nos. 131, 132 y 133 del catálogo). Estas representaciones de la rana arbórea, de la familia *Hylidae*, muestran sus patas largas y delgadas que terminan en dedos largos en forma de paleta, representando quizá la membrana interdigital y las ventosas. La ornamentación en la parte superior de estas tres piezas tal vez represente la lengua de la rana.

Los miembros de la familia *Hylidae* pueden encontrarse en todas partes del mundo y a lo largo de Costa Rica, aunque son mucho más abundantes en los bosques húmedos.

Ranas anfibias

Los anfibios del orden *Anura*, al llegar a su madurez, no poseen cola y sus patas posteriores están adaptadas para saltar. Las ranas de este orden son comunes en el mundo entero, excepto en los Polos y en otras regiones muy frías. Existen más de cien especies de ranas en toda Costa Rica, donde la mayor variedad de especies se encuentra en las tierras húmedas.

El colgante de jade (No. 134 del catálogo), describe a una rana al final de su metamorfosis, con una prolongación en la parte trasera que parece representar la reabsorción de la cola, aunque en este caso, las características presentes no permiten una precisa identificación de la especie.

En el mundo mágico y religioso de los pueblos nativos, las ranas y los sapos estaban relacionados con la fertilidad. Algunas tribus también las criaban como fuente de alimento o por su veneno. Los objetos de oro y jade frecuentemente incorporaban elementos de muchos otros animales, también relacionados con ritos de fertilidad, tales como serpientes y cocodrilos.

change herself into an animal and her son into a deer. This story may be taken as an analogy to the censer, particularly the lid. The animal depicted, in this case a crocodile or lizard, has human features, possibly signifying this magical transformation. (Published by Abel-Vidor et al. 1987.)

A chronicler tells a similar myth from the south of Nicaragua, which also illustrates the similarity of these censers to volcanoes. According to this legend, volcanoes existed with large numbers of vents through which smoke escaped. An old woman lived in one of these volcanoes. From time to time, she emerged to give counsel to the *caciques*, shamans or *sukias*, and the elders of the tribes on matters of war, harvests, and other concerns. Significantly, she never appeared in folklore after the Spanish conquest. (Fernández de Oviedo)

Iguanas and Garrobos

As represented in cat. no. 59, iguana and garrobo have a long body and tail with a crest of lance-shaped dorsal spines. The body is compressed, with relatively short jaws, and numerous small, uniform teeth, all features suggesting that it is a garrobo, *Ctenosaura similis*, or an iguana.

These members of the lizard family are widely distributed in the New World and are found in the lowlands of Costa Rica.

Turtles

Members of the *Testudinata* order are characterized as having bodies covered with bony carapaces and no teeth, with mandibles modified into a conical shape. Traditionally, the *Testudinata* order is found in saltwater and freshwater. Turtles were used in various ways by the natives. Their meat formed part of the native diet and turtle shells were perhaps made into musical instruments.

Turtles of the *Emydidae* family are small and inhabit freshwater. The breastplate (cat. no. 60) in the exhibition represents a freshwater turtle of the *Emydidae* family. (See Body Adornments.)

Frogs and Toads

Arboreal Frogs

The arboreal frog has long, thin legs, with toes terminating in suckers that enable it to climb trees. Several pieces in the exhibition depict these frogs with their toes joined by a single membrane (cat. nos. **131**, 132, and 133). These representations of the arboreal frog of the *Hylidae* family demonstrate their long thin legs, which terminate in large paddle-shaped feet, probably representing the interdigital membrane and suckers. The ornamentation at the top of these three pieces may represent the frog's tongue.

Members of the *Hylidae* family can be found worldwide and throughout Costa Rica, although they are most abundant in wet forests.

Amphibian Frogs

Amphibians of the *Anura* order, in adulthood, have no tail and their rear legs are adapted for jumping. Frogs of the Anura order are found worldwide, except at the poles and in other very cold areas. There are more than one hundred types of frogs throughout Costa Rica, where the greatest variety of species can be found in the wetlands.

The jade pendant (cat. no. **134**) depicts a frog at the end of its metamorphosis, with a prolongation at its rear that appears to represent the reabsorption of the tail, though in this case the features present do not allow precise identification of the frog species.

In the native peoples' mythical and religious world, frogs and toads were associated with fertility. Some tribes also bred them for food or for their poison. Frequently, gold and jade objects were combined with elements of many animals also associated with fertility rites, such as snakes and crocodiles.

Sapos

Estos anfibios de cuerpo fornido, representados por los siguientes objetos, son sapos de la familia *Bufonidae* con sus grandes ojos y glándulas parótidas. Se encuentran por todo el mundo, excepto en Australia, y abundan en toda Costa Rica. Aunque dependen de los ambientes acuáticos, algunas especies de sapos pueden sobrevivir gran parte de su ciclo de vida en tierra seca. Los sapos más grandes de esta especie eran utilizados para poner el veneno de sus glándulas en la punta de las flechas, y también por su carne comestible.

Estos sapos (Nos. 135 y **136** del catálogo) están representados con cabeza redonda, cuerpo robusto y ojos grandes, características típicas de la familia *Bufonidae*. Una muestra mucho más trabajada de esta familia (No. 137 del catálogo) es la salvilla o bandeja de arcilla con sapos que sostienen la salvilla. Las incisiones en la salvilla representan las glándulas cutáneas características de los sapos. Aunque la especie exacta no puede ser identificada, es posible que éste sea un *Bufo marinus*, la especie más grande y abundante en Costa Rica. En la parte superior de la salvilla hay un anillo sumamente estilizado formado por cabezas de aves parecidas a los zopilotes de la familia *Cathartidae*.

Rana-felino

Este notable objeto híbrido (No. 138 era catálogo) mezcla los rasgos de una rana y de un felino. La cabeza se asemeja a la de un felino de la familia *Felidae* y la forma de sus patas posteriores parece indicar una rana arbórea de la familia *Hylidae*. Aunque el significado de este objeto híbrido es desconocido, es impresionante por su representación del cuerpo y extremidades de la rana y por su forma sumamente estilizada.

Pág. siguiente: 137. Salvilla con figuras de sapos y zopilotes - cerámica, Museo Nacional de Costa Rica

Toads

The thick-bodied amphibians, represented by the following objects, characterize toads of the *Bufonidae* family with their large eyes and parotid glands. They are found worldwide, except in Australia, and are abundant throughout Costa Rica. Although dependant on water environments, some species of toads can survive for a large part of their life cycle on dry land. Larger toads of this species were used both for the poison in their glands to tip arrowheads and for their edible meat.

These toads (cat. nos. 135 and **136**) are depicted with a rounded head, thick body and large eyes, typical of the *Bufonidae* family. A much more elaborate example (cat. no. 137) of this family is the clay salver with toads supporting the salver or dish. The incisions in the salver represent the cutaneous glands characteristic of the toads. Although the exact species cannot be identified, it is possibly a *Bufo marinus*, the largest and most abundant species in Costa Rica. At the top of the salver, there is a ring formed by the heads of birds, highly stylized, resembling buzzards of the *Cathartidae* family.

Frog-Feline

A notable hybrid object (cat. no. 138) combines the features of a frog and a feline. The head resembles that of a feline of the *Felidae* family and the shape of the hind legs indicates that of an arboreal frog of the *Hylidae* family. Although the significance of this hybrid object is unknown, it is striking for its representation of the body and limbs of a frog and for its highly stylized form.

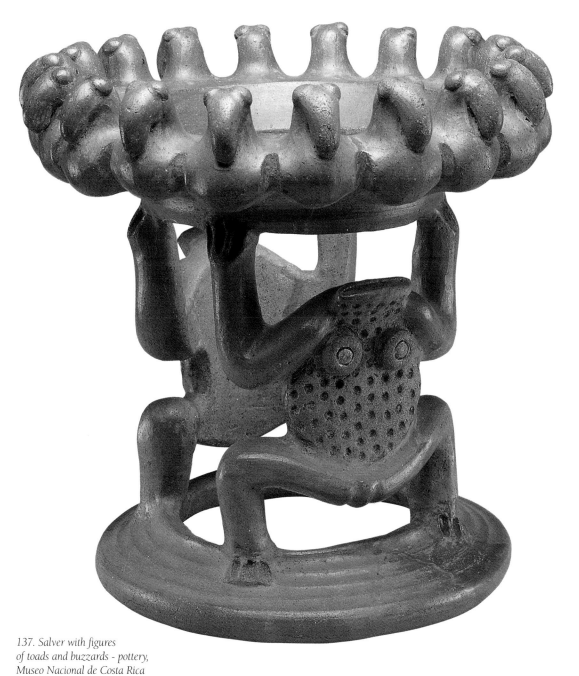

137. Salver with figures of toads and buzzards - pottery, Museo Nacional de Costa Rica

LA TIERRA

Los bosques de Costa Rica

Costa Rica ha hecho grandes esfuerzos por proteger sus bosques de las distintas regiones ecológicas, todas ellas poseedoras de una riquísima diversidad biológica.

Estas zonas son administradas como parques nacionales, reservas forestales, refugios de fauna, reservas biológicas y zonas protegidas. Los parques y reservas abarcan una extensión de más de 10.500 kilómetros cuadrados, aproximadamente el 22 por ciento del territorio nacional. Hay tres tipos de bosques en Costa Rica: bosque seco, bosque húmedo y bosque nuboso.

Los artefactos provenientes de la exposición de las zonas forestales, así como los de los otros hábitats de Costa Rica, han sido moldeados tan cuidadosamente que en muchas ocasiones se pueden identificar las especies que se tratan, como se ha hecho en las descripciones siguientes.

Bosque seco

La región del bosque seco de Costa Rica cubre la mayoría del área noroeste del país, donde el clima se caracteriza por tener dos estaciones: seca y lluviosa. Los árboles del bosque son bajos, con hojas pequeñas que caen durante la estación seca. Los árboles del dosel alcanzan una altura de 20 a 30 metros, mientras que los del sotobosque llegan hasta los 10 metros. Los árboles de espinos y de lianas abundan. Hay

numerosas pruebas de la presencia de seres humanos en la zona del bosque seco de Costa Rica, que corresponden a la subregión arqueológica de Guanacaste. Aquí, los pueblos nativos se dedicaban a la caza, a la recolección y a la agricultura. La semilla del maíz y otros productos eran molidos a mano. Este tipo de bosque es menos común en Costa Rica y es notable por su gran número de especies de aves.

Las investigaciones han demostrado que con el transcurso del tiempo la población aumentó, así como también la complejidad social, política y religiosa de la sociedad precolombina de Guanacaste – la región noroeste de Costa Rica cubierta mayormente por bosque seco. Se establecieron redes de comunidades en capas jerárquicas, en las que un jefe o cacique controlaba ciertos territorios y a cambio pagaba tributo a un jefe supremo mucho más poderoso o cacique mayor. Existía el comercio y el trueque entre grupos locales y regionales, fomentando el intercambio de ideas, creencias y costumbres.

Uno de éstos es el grupo étnico indígena, la tribu de los bribris.

La subregión de Guanacaste formó parte del sector de influencia mesoamericana (México, Guatemala, Honduras, El Salvador, parte de Nicaragua y Costa Rica) que cobró importancia después del año 500 d.C. y especialmente después del año 800 d.C, cuando se propagaron los objetos decorados con serpientes emplumadas y otras divinidades al estilo mexicano.

Los artesanos nativos confeccionaban objetos de arcilla, jade, piedra volcánica,

Pág. siguiente: Bosque seco ubicado cerca de la costa de Panamá, bahía de Culebra, en la subregión de Guanacaste.

LAND

Dry Forest off the Panama coast, Culebra Bay, located in the Guanacaste subregion.

The Forests of Costa Rica

Costa Rica has made great efforts to protect forests in its different ecological regions, all of which contain a wealth of biological diversity.

These areas are administered as national parks, forest reserves, wildlife reserves, biological reserves, and protected areas. The parks and reserves include over 10,500 square kilometers, approximately 22 percent of the national territory. There are three distinct kinds of forest in Costa Rica: dry forest, rain forest, and cloud forest.

Artifacts in the exhibition from the forest areas, as in the other habitats of Costa Rica, have been so carefully fashioned in many instances, that the actual species can be identified, as in the descriptions that follow.

Dry Forest

The dry forest region of Costa Rica covers most of the northwest area of the country, where the climate is characterized by dry and rainy seasons. The trees of the forest are short, with small leaves that fall during the dry season. The trees of the higher areas reach a height of 20-30 meters, while those of the lower ground grow to around 10 meters. Thorn trees and liana are abundant. Extensive evidence of human occupation has been found in the dry forest area of Costa Rica, corresponding with the archaeological subregion of Guanacaste. Here, the native peoples hunted, gathered,

and farmed. Corn and other foods were ground by hand. This type of forest is the least widespread in Costa Rica and is noted for the great number of bird species.

Research has shown that with time, population increased, as did the social, political, and religious complexity of the pre-Columbian society in Guanacaste, the northwest region of Costa Rica mostly covered by dry forest. Hierarchical networks of communities developed, where a chief or *cacique* controlled certain territories and in turn paid tribute to a more powerful paramount chief or *cacique mayor.* Trade and exchange occurred between local and regional groups, fostering the interchange of ideas, beliefs, and customs.

One such group is the indigenous ethnic group, the Bribris tribe.

The Guanacaste subregion formed part of the sector of Mesoamerican influence (Mexico, Guatemala, Honduras, El Salvador, part of Nicaragua, and Costa Rica) first noted after A.D. 500 and especially after A.D. 800, when objects decorated with plumed serpents and other Mexicanized deities were widespread.

The native artisans made objects from clay, jade, volcanic stone, gold, and perishable materials such as wood, feathers, and skins that faithfully reproduced the features of the various animals inhabiting these forests, although occasionally in stylized forms. Some of these objects were used as pendants, others as musical instruments and utensils for ceremonial purposes, such as vases and metates, or grinding stones, used to prepare food for ritual ceremonies.

oro y otros materiales perecederos tales como madera, plumas y pieles que reproducían fielmente, aunque de vez en cuando en formas estilizadas, las características de los distintos animales moradores de estos bosques. Algunos de estos objetos eran usados como colgantes, otros como instrumentos musicales y como utensilios para propósitos ceremoniales, tales como, recipientes y metates, o como piedras para moler utilizadas para preparar alimentos en ceremonias rituales.

Además de ser parte de las creencias míticas y religiosas de los nativos, los animales también formaban parte de su régimen alimenticio, que incluía venado, conejo, armadillo y jabalí. La carne la salaban y almacenaban cerca al fuego para alimentarse en diversos momentos del año. Otros animales eran utilizados por sus cualidades medicinales, por su veneno que colocaban en la punta de las flechas o por la belleza de su plumaje. Los huesos de estos animales también eran utilizados para elaborar adornos y herramientas.

96. Lechuza - colgante, serpentina, Instituto Nacional de Seguros

96. Owl - pendant, serpentine, Instituto Nacional de Seguros

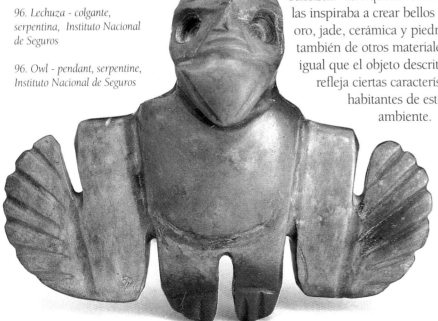

Algunas de estas especies representaban al espíritu protector u "otro yo" de un grupo social, un clan o un individuo.

Bosque húmedo

El bosque húmedo es el tipo de bosque más extenso en Costa Rica y cubre la totalidad de la región noreste del país, así como también la zona del Caribe y del Pacífico meridional. Los árboles del dosel alcanzan una altura de hasta 55 metros, aquéllos debajo del dosel 40 metros, y los árboles del sotobosque de 10 a 15 metros. El suelo del bosque húmedo está cubierto de hojas de palmeras y de hierbas de hojas anchas. La estación seca del bosque húmedo se caracteriza por ser corta e imprevisible. ·

A pesar de los desafíos que presenta este ecosistema, el bosque húmedo da cobijo a una gran diversidad de especies. Muchas poblaciones nativas también se asentaron aquí y encontraron en la gran diversidad de flora y fauna todo lo necesario para subsistir. La riqueza natural del entorno las inspiraba a crear bellos artefactos de oro, jade, cerámica y piedra, así como también de otros materiales que, al igual que el objeto descrito abajo, refleja ciertas características de los habitantes de este medio ambiente.

Los colonizadores del bosque húmedo prefirieron ubicarse cerca a las fuentes de agua, a los valles fértiles y a las zonas boscosas; buscaban tierras altas que les dieran protección, y se asentaban cerca a las fuentes de materias primas para elaborar utensilios para usos agrícolas, del hogar y ceremoniales. Construyeron senderos, canales, plazas y edificaciones para vivienda y tumbas.

Bosque nuboso

El bosque nuboso es típico de la tierras altas de Costa Rica y se encuentra en zonas montañosas, como la región Central y la del Gran Chiriquí. Son comunes los bosques de roble y los de laurel, siendo también abundantes los musgos y otras epífitas. Los árboles más altos del dosel alcanzan una altura de 30 a 35 metros, mientras que los del sotobosque sobrepasan los 20 metros.

El bosque nuboso era una fuente constante de flora y fauna para los pueblos nativos, particularmente rico en especies que no se encontraban en altitudes más bajas. Hasta la fecha, los arqueólogos no han encontrado ninguna evidencia de asentamientos desarollados en este tipo de ambiente forestal, aunque han confirmado el uso, por las poblaciones indígenas, de especies animales que allí se encuentran.

Pág. siguiente te arribe: Bosque nuboso en el parque nacional de Chirripó.

Pág. siguiente abajo: Bosque húmedo ubicado en los canales de Tortuguero en la ladera del Atlántico.

As well as forming part of the mythical and religious beliefs of the natives, animals also made up part of their diet, including deer, rabbit, armadillo, and boar. The meat was salted and stored near the fire for use during various months of the year. Other animals were used for their medicinal properties, for their poisons used to tip arrows, or for the beauty of their plumage. The bones of these animals were also used to make ornaments and tools.

Some of these species represented the protecting spirit or "alter ego" of a social group, clan, or individual.

Rain Forest

The rain forest is the most widespread forest type in Costa Rica, covering the entire northeast area of the country, as well as the Caribbean and South Pacific areas. The trees of the canopy reach heights of up to 55 meters; those of the subcanopy, 40 meters; and the trees of the undergrowth, heights of 10-15 meters. The floor of the rain forest is covered with palm leaves and broad-leafed grasses. The dry season of the rain forest is best described as unpredictably short.

Despite the challenges presented by this ecosystem, a great diversity of species inhabit the rain forest. Many native populations also settled here and found in the great variety of flora and fauna all they needed for sustenance. The natural richness of the environment inspired them to create beautiful artifacts in gold, jade, pottery, and stone, as well as in other materials which, like the object described on page 34, reflect actual characteristics of the inhabitant of this environment.

Settlers in the rain forest preferred locations close to sources of water, fertile valleys, and forests; they sought high ground

that afforded protection and settled close to the sources of raw materials for making tools for farming, household, and ceremonial purposes. They constructed trails, canals, plazas, and foundations for dwellings and tombs.

Cloud Forest

The cloud forest is characteristic of the highlands of Costa Rica, and is also found in mountainous areas in the Central and Greater Chiriquí regions. Both oak and laurel trees are common. These forests are also rich in moss and other epiphytes. The tallest trees of the canopy grow to 30 – 35 meters, while those in the undergrowth reach 20 meters.

The cloud forest was a constant resource of flora and fauna for its native peoples, particularly yielding species not found at lower altitudes. To date, archaeologists have found no evidence of large settlements in this type of forest environment, although they have confirmed the use by indigenous populations of the animal species found there.

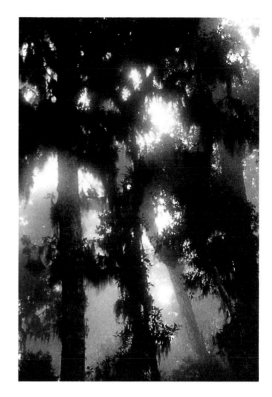

Cloud Forest in Chirripó National Park.

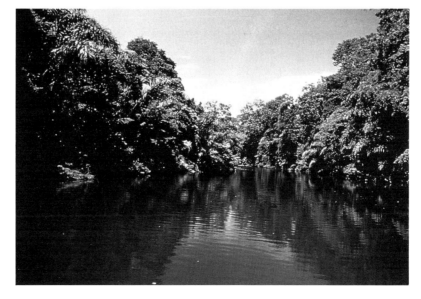

Rain Forest, located by the Channels of the Tortuguero Atlantic Slope.

Las criaturas del bosque

Armadillos

Según los cronistas españoles, el armadillo era cazado con redes o cuando se quemaban los bosques al preparar la tierra para el cultivo. Su carne era muy preciada y probablemente haya sido utilizada para el comercio. Es posible que la carne del armadillo, como la del pescado y otros animales, haya sido preservada ahumándola o salándola.

Los armadillos se encuentran desde los Estados Unidos y América Central, hasta el Ecuador, Argentina, Trinidad y Tobago, y las Antillas. Se hallan distribuidos a lo largo de Costa Rica en zonas descubiertas, en campos de cultivo y en áreas boscosas, desde el nivel del mar hasta los 2.000 metros de altura.

El pito que tiene la forma de un armadillo (No. 80 del catálogo) exhibe las características de la especie en sus placas decorativas de la parte anterior y posterior, en los anillos y en la cola anillada. Todas estas características demuestran que es un *Dasypus novencintus*, el tipo de armadillo que tiene, como en este objeto, cabeza pequeña, orejas grandes y hocico largo. Su cuerpo está protegido por un grueso caparazón con refuerzo ventral y dorsal, articulado mediante nueve tiras. La cola es larga y protegida por anillos. Las patas cortas y fuertes terminan en garras puntiagudas.

Codornices

La codorniz es una pequeña ave de pico corto, y cuerpo pequeño y redondeado encubierto con plumas en patrones de camuflaje de colores marrones y grises. Sus patas fuertes están muy bien adaptadas para escarbar la tierra y para correr.

Se encuentran representantes de esta familia desde el Canadá hasta América del Sur y en ambas costas de Costa Rica, desde el nivel del mar hasta los 3.000 metros de altura. Aunque algunos miembros de esta familia viven en zonas descubiertas y en tierras de cultivo, la mayoría mora en el bosque. Por lo tanto, la deforestación ha puesto en peligro a esta especie.

Las características de la codorniz de la familia *Phasianidae* están incorporadas en una ocarina de piedra (No. 81 del catálogo) mostrada en la exposición. El pico y el cuerpo redondeado y pequeño se asemejan a los de la codorniz. El plumaje escamoso y la ceja prominente sugieren que se trata de un miembro de la especie *Colinus leucopogon*. El sonido producido por la ocarina es parecido al canto del ave. Este tipo de instrumento musical se encuentra generalmente en la subregión de Guanacaste.

Conejos

Hay dos especies de conejos que abundan en Costa Rica. El colgante de jade que describe a un conejo (No. 82 del catálogo) no indica claramente cuál de las dos especies representa. Sin embargo, el tamaño de la cola sugiere que es un *Sylvilagus floridanus*, cuya cola es blanca en su parte central y se halla expuesta cuando el animal corre o está en estado de excitación.

Venados

El venado se encuentra desde los Estados Unidos hasta la parte norte de América del Sur, y en Costa Rica se encuentra en las costas del Pacífico septentrional y del Atlántico. Habita en las márgenes de los bosques y en zonas descubiertas tales como campos y sabanas.

Una representación precolombina del venado se puede encontrar en el colgante de oro (No. 83 del catálogo). El venado con una mazorca de maíz en su hocico ilustra la costumbre de alimentarse en campos cultivados. La población de venados en Costa Rica ha disminuido debido a la cacería y a la destrucción de su hábitat.

Cuando salían de cacería, los nativos invocaban al dios del animal que deseaban matar. Sin embargo, para no ofender a este dios al matar al animal (en este caso un venado) y al comérselo, le desangraban y cuando el cadáver estaba seco, le envolvían en mantas y le colgaban dentro de una habitación, con lo cual le conservaban para el dios. También colgaban la cabeza del animal sobre la entrada de la casa (Fernández de Oviedo).

Arácnidos

Los colgantes que representan a la araña y al escorpión (Nos. 84, 85 y 86 del catálogo) no son comunes, pero se cree que fueron utilizados como identificación personal y como parte de los ritos religiosos de los nativos.

Arañas

El colgante de oro en forma de araña (No. 84 del catálogo) representa claramente a este insecto con la forma tradicional de su cuerpo, cuatro pares de patas y los pedipalpos o antenas sensoriales cerca a la boca. La forma del abdomen en el colgante sugiere que esta araña es miembro del orden *Araneida*, del género *Eryophora*.

Pág. siguiente, arriba: 80. Armadillo - pito, cerámica, Museo Nacional de Costa Rica

Pág. siguiente, abajo: 81. Cordoniz - ocarina, ceramica, Museo Nacional de Costa Rica

Creatures of the Forest

Armadillos

According to the Spanish chroniclers, the armadillo was caught in nets or when land was burned in preparation for farming. The meat was highly prized and was probably also used for trade. The meat of the armadillo, like that of fish and other animals, was probably preserved by smoking or salting.

Armadillos are found from the United States and Central America to Ecuador, Argentina, Trinidad and Tobago, and the Antilles. They are distributed throughout Costa Rica in open areas, farmland, and woods, from sea level to 2,000 meters above sea level.

The whistle in the form of an armadillo (cat. no. 80) demonstrates the characteristics of the species in its decorative front and rear plates and the rings and ringed tail. All of these characteristics indicate that it is

80. Armadillo - whistle, pottery, Museo Nacional de Costa Rica

81. Quail - ocarina, pottery, Museo Nacional de Costa Rica

Dasypus novencintus, the armadillo which has, as in this object, a small head, large ears, and a long snout. Its body is protected by a carapace with front and rear shields, and nine bands in between. The tail is long and protected by rings. The legs are short and strong, ending in sharp claws.

Quail

The quail is a small bird with a short beak and compact, rounded body disguised by brown and gray camouflage colors. Their strong legs are well adapted to scratching the ground and for running.

Representatives of this family are found from Canada to South America, and on both coasts of Costa Rica from sea level to 3,000 meters above sea level. Although some members of this family live in open areas and agricultural land, most are forest dwellers. Consequently, deforestation has threatened this species.

Characteristics of the quail of the Phasianidae family are incorporated into a stone ocarina (cat. no. 81) featured in the exhibition. The beak and the compact, rounded body resemble those of the quail. The scaly plumage and prominent brow suggest the species *Colinus leucopogon.* The sound produced by the ocarina is similar to the song of the bird. This type of musical instrument is commonly found in the Guanacaste subregion.

Rabbits

There are two species of rabbits found in abundance in Costa Rica. The jade pendant depicting a rabbit (cat. no. 82) does not clearly indicate which of the two species it represents. However, the size of the tail suggests it is *Sylvilagus floridanus,* the central part of whose tail is white, and exposed

when the animal is running or in a state of excitement.

Deer

The deer is present from the United States to the northern part of South America and is found both on the north Pacific and Atlantic coasts of Costa Rica. It inhabits the edges of forests and open spaces such as fields and savannas.

A pre-Columbian depiction of the deer can be found in the gold pendant (cat. no. 83). The deer with a corn cob in its jaw illustrates the deer's habit of feeding in cultivated fields. The deer population in Costa Rica has declined due to hunting and habitat destruction.

When hunting, the natives invoked the god of the animal they wished to kill. However, so as not to offend this god by killing and eating the animal, in this case a deer, they drained it of its blood and when the carcass was dry, wrapped it in blankets and hung it indoors, thus conserving it for the god. They also hung the head of the animal over the entrance to the house. (Fernández de Oviedo)

Arachnids

Pendants depicting the spider and the scorpion (cat. nos. 84, 85, and 86) are not common, but they are believed to have been used as personal identification and as part of native religious rituals.

Spiders

The gold spider pendant (cat. no. 84) clearly represents this insect with its traditional body shape, four pairs of legs, and the pedipalpi, or sensory antennae near the mouth. The shape of the pendant's abdomen suggests that this spider is a member of the *Araneida* order of the genus *Eryophora.*

Otro buen ejemplo de la araña creada por los artesanos precolombinos es el colgante en forma de araña con una esfera (No. 85 del catálogo). Este objeto en particular evoca a una araña debido a su forma típica y a las proporciones de su cuerpo. Las patas están representadas sobre un fondo circular que simboliza la telaraña. El colgante de la parte posterior o esfera parecería representar un saco ovijero.

Escorpiones

Los escorpiones prevalecen en Costa Rica y se encuentran con mayor frecuencia en las tierras bajas.

El colgante de oro en forma de escorpión (No. 86 del catálogo) es fácil de identificar como miembro del orden *Scorpionida* por los detalles del cuerpo, los cuatro pares de patas y los pedipalpos con pinzas. El abdomen que termina en un aguijón revela el arma potente del escorpión.

Culebras y serpientes

Los nativos representaban, en forma muy estilizada, el cuerpo largo y sin patas de la culebra, de modo que es imposible hacer una identificación precisa de la especie al observar los artefactos. Sin embargo, la posición de las serpientes, en el colgante (No. 87 del catálogo), nadando aparentemente y quizás en grupo, permite suponer que se trate de culebras marinas, *Pelanis platurus*. Otra muestra de la serpiente (No. 88 del catálogo) exhibe dos culebras, que tienen el cuerpo largo y una cabeza semejante a la del lagarto, a cada lado, con hocico largo y boca pronunciada.

Los colgantes, que representan diferentes tipos de culebras, también fueron elaborados en la época precolombina y se les relaciona con la fertilidad o símbolos fálicos. Esto ayuda a explicar porque las figuras masculinas elaboradas en oro tienen generalmente los genitales representados en forma

de culebra, con las características de la cabeza de culebra bien definidas.

Algunos grupos de la zona del Caribe extraían el veneno de las culebras para sus lanzas; para los bribris, las culebras representan las lanzas y las flechas de los demonios (Bozzoli 1979). Las serpientes se encuentran en todo el mundo, excepto en la región polar. En Costa Rica se pueden encontrar algunas 130 especies de culebras.

Gatos, jaguares y ocelotes

Muchos de los objetos de artesanos precolombinos mostrados en esta exposición representan gatos y jaguares. Los objetos contienen elementos básicos típicos de la familia *Felidae* tales como los dientes filudos, las extremidades robustas y el pelaje de distintas coloraciones; este último indicado por marcas o incisiones en el objeto.

Los miembros de la familia de los felinos labrados en piedra (Nos. 111, 112 y 113 del catálogo), en forma individual o en grupos, eran elaborados con mucho esmero, al igual que aquéllos labrados en jade y oro (Nos. **114, 115** y 116 del catálogo).

La piedra circular de moler (No. 111 del catálogo), descubierta en el paraje de Guayabo de Turrialba, está adornada en el borde inferior con felinos, y por su magnífica calidad se cree que se utilizó para fines ceremoniales. Debido a su arquitectura y a otros indicios, se considera que Guayabo de Turrialba jugó un importante papel como asentamiento en la subregión de la vertiente del Atlántico, organizada bajo el sistema de caciques.

El panel colgante de la piedra de moler (No. 112 del catálogo) es una de las piezas más impresionantes del arte precolombino, en cuanto a su elaboración y representatividad. El objeto contiene elementos decorativos que incluyen a un felino y a un zopilote. El pico del zopilote exhibe el gancho característico de este ave y su parte

superior muestra una fosa o hendidura nasal perforada, típica de los zopilotes. Las incisiones mostradas en la cabeza y el rostro posiblemente representan los pliegues y las carúnculas o excrecencias de la piel; aunque estos rasgos no son suficientes para identificar la especie de zopilote representada. Los elementos, reunidos en la piedra de moler, ilustran el culto a la cabeza trofeo y al ave que transporta las almas al otro mundo. La figura central tiene una máscara puesta de un felino y representa a un shamán o *sukia*.

Otros colgantes (Nos. **114** y **115** del catálogo) tienen todas las características felinas mencionadas arriba excepto la coloración del pelaje, quizá debido al tipo de material utilizado para elaborar los objetos. Aunque es difícil reconocer cuáles de las seis especies presentes en Costa Rica están representadas aquí, la cabeza grande sugiere un jaguar *Felis onca*.

El colgante de oro (No. 116 del catálogo), sin ninguna indicación de colores o manchas, podría evocar un puma, *Felis concolor* o un jaguar, *Felis jaguarundi*. Las patas cortas le asemejan a este último, mientras que el perfil, la forma de la cara y las orejas algo puntiagudas son características del *Felis concolor*.

La costumbre de los indígenas de limarse los dientes en forma de colmillos de felino era importante y estaba quizá relacionada con el deseo de identificarse con las cualidades de estos animales, así como el de resaltar su belleza.

Derecha: 86. Escorpión - colgante, oro, Museo Nacional de Costa Rica

Another good example of the spider crafted by pre-Columbian artisans is the spider pendant with a ball (cat. no. 85). This particular object suggests that it is a spider through the typical shape and proportions of the body. The legs are depicted over a circular form symbolizing a web. The rear pendant or ball seems to represent an egg sac.

Scorpions

Scorpions are widespread in Costa Rica and are most frequently found in the lowlands.

The gold scorpion pendant (cat. no. 86) is easily identifiable as a member of the Scorpionida order because of the detailed shape of the body, the four pairs of legs, and the pedipalpi, with pincers. The abdomen terminating in a stinger reveals the potent weapon of the scorpion.

Snakes and Serpents

The native people represented the long, legless body of the snake in a very stylized way, so that precise identification of the species is impossible to determine from the artifacts. However, the position of serpents on the pendant (cat. no. **87**), apparently swimming and possibly in a group, allows us to believe it may be the sea snake, *Pelanis platurus*. Another example of the serpent (cat. no. 88) shows two snakes, in which the long body and head on each side are similar to those of the lizard, with a long snout and pronounced mouth.

Pendants representing different types of snakes were also crafted in pre-Columbian times and were associated with fertility or phallic symbols. This helps to explain why masculine figures made of gold generally have genitalia in the form of a snake, with the features of the snake's head well defined.

Some groups of the Caribbean area extracted the poison from snakes for their spears, and to the Bribris, snakes represent the spears and arrows of demons (Bozzoli 1979). Serpents are found throught the world, except in polar regions. Some 130 species of snakes are found in Costa Rica.

Cats, Jaguars, and Ocelots

Pre-Columbian artisans represented cats and jaguars in many objects found in this exhibition. Characteristically, the objects contain basic elements of the Felidae family, such as sharp teeth, robust limbs, and representations of the different colorations of the fur, indicated by markings or slits on the object.

Members of the feline family fashioned in stone, (cat. nos. 111, 112, and 113), individually or in groups, were finely made, as were those in jade and gold (cat. nos. **114, 115,** and 116).

The circular grinding stone (cat. no. 111) discovered at the site of Guayabo de Turrialba is adorned at the bottom edge with felines. It is believed, due to its magnificent quality, to have been used for ceremonial functions. Guayabo de Turrialba is considered, due to its architecture and other evidence, to have played an important role as a settlement in the Atlantic Watershed subregion, organized on the *cacique* system.

The hanging panel grinding stone (cat. no. 112) is one of the most striking pieces of pre-Columbian art, in terms of manufacture and representation. The object contains decorative elements, including a feline and a buzzard. The bill of the buzzard has the characteristic hook of this bird and the

86. *Scorpion - pendant, gold, Museo Nacional de Costa Rica*

uppermost section shows a perforated nasal fossae or groove typical of the buzzard. Incisions appear in the head and face possibly representing the folds of the skin and the caruncles or outgrowth of skin, though this evidence is not sufficient to identify the species of buzzard depicted. The elements combined in the grinding stone illustrate the cult of the trophy head and of the bird that carried souls to the other world. The central figure represents a shaman or *sukia* wearing the mask of a feline.

Other pendants (cat. nos. **114** and **115**) have all the feline characteristics mentioned above except the colorations of the fur, perhaps due to the type of material from which the objects were made. Though it is difficult to identify which of the six species present in Costa Rica are represented here, the large head suggests the jaguar, *Felis onca.*

The gold pendant (cat. no. 116), which has no indication of color or spots, could be the puma, *Felis concolor,* or the jaguarundi, *Felis jaguarundi.* The short legs resemble

Ocelotes

La urna (No. 79 del catálogo) en forma de felino de piel con manchas es una de las representaciones más espléndidas de la familia de los felinos de piel manchada de la época precolombina. Las marcas, en forma de roseta con una pinta en medio, indican la piel del animal. Las marcas negras en el rostro y las orejas parecen ser las del ocelote o *Felis pardalis*. Estas urnas se hallaron en lugares de enterramiento de personajes importantes, lo cual lleva a suponer un uso exclusivamente ceremonial. Probablemente se depositaban alimentos en la urna para el viaje hacia el más allá.

Las características de la urna sugieren ocelotes de la especie *Felis pardalis*, que tienen típicamente cabeza de tamaño mediano, cuerpo ligero, patas fuertes y cola corta, como la criatura representada en la urna.

Esta especie de felino se puede encontrar desde la parte sur de los Estados Unidos hasta Argentina y en toda Costa Rica. El ocelote, un morador del bosque, está en peligro de extinción debido al incremento de actividades que destruyen las zonas forestales.

El ocelote está asociado con propiedades tales como la habilidad para cazar, la agilidad, la astucia, y según los bribris, un individuo toma estas cualidades cuando se identifica con este animal en ceremonias tales como el rito de natalidad.

Ave-mamífero

La mezcla de elementos zoomorfos en un solo objeto, con cuerpo de felino u otro mamífero y cola de ave, se debe posiblemente a la identificación del nativo con estos animales, y es quizá la mezcla de las cualidades sobresalientes de cada animal en una sola representación.

Esta mezcla de ave y mamífero está bien demostrada en el colgante de jade en forma de felino y ave (No. 117 del catálogo). El cuerpo es de un mamífero y en la parte posterior aparece la cabeza de un ave. El mamífero tiene cuerpo robusto y corto y patas fuertes, que sugieren el jaguar. La cabeza, sin embargo, no tiene características que permitan identificarla con seguridad.

La cabeza del ave tiene un pico largo con una incisión cerca de la punta que puede ser un gancho, pero no existen suficientes detalles como para identificar la especie exacta.

La familia de los monos

Los monos eran especialmente importantes en la mitología centroamericana por su gran semejanza con la especie humana y porque moran tanto en el suelo como en las copas de los árboles, sirviendo de eslabón entre la tierra y los bosques. Existen varias especies de mono en Costa Rica. Una de estas especies es *Ateles geoffrayi*, un mono que se caracteriza por poseer extremidades sumamente largas y cola rojiza. La forma aproximada del cuerpo y la cabeza pequeña con un penacho se muestran en un colgante (No. 118 del catálogo), como representativas de la especie *Ateles geoffrayi*.

Esta especie se encuentra desde el sureste de México hasta Panamá y en ambas costas de Costa Rica, desde el nivel del mar hasta los 1.500 metros de altura. Si bien prefiere los bosques primarios, la destrucción de los bosques está haciendo que desaparezca de muchos de sus hábitats. De las especies de monos comunes en Costa Rica, *Ateles geoffrayi* es la más vulnerable a los cambios en su hábitat y ahora, por lo regular, sólo se encuentra en zonas protegidas.

Un colgante de jade de forma del mono *Alouatta palliata* (No. **119** del catálogo), tiene ciertas características singulares de la especie, tales como cabeza grande y barba, hocico pronunciado, orejas pequeñas, rostro parcialmente desnudo y cuerpo macizo. Las extremidades son largas, al igual que la cola prensil. El pelaje es negro y castaño en los costados. Este colgante y el colgante del *Ateles geoffrayi*, mencionado arriba, son dos representaciones excelentes de monos que existían en la mitología de los bribris (Bozzoli 1979).

Esta especie mayor de mono habita regiones desde México hasta Colombia y Ecuador, y desde el nivel del mar hasta los 1.500 metros de altura en ambos litorales de Costa Rica. Es común en los bosques primarios y secundarios, y se ha adaptado a las zonas deforestadas. Se cree que la carne de este animal era parte del régimen alimenticio de los nativos.

Monos capuchinos

En toda la región del Gran Nicoya se encuentra un tipo de cerámica especial conocida como el *esgrafiado de Rosales en zonas*, un término que indica que los motivos decorativos se han dibujado en el objeto por medio de incisiones. Una muestra excelente de este tipo de cerámica es un recipiente (No. 73 del catálogo) encontrado en un lugar de enterramiento en la subregión Central, junto con mazas, piedras de moler y piezas de jade. Los variados objetos encontrados en este lugar no solamente muestran fuertes vínculos de comercio e intercambio entre las diversas regiones, sino que también indican que estos objetos eran utilizados como ofrendas en enterramientos de personajes importantes. Una característica muy particular de este recipiente es el conducto tubular, que sugiere cierto uso especializado. (Ver también No. 72 del catálogo bajo quebrantahuesos.)

the latter, while the profile, the form of the face, and the rather pointed ears are characteristic of *Felis concolor.*

Significantly, the custom of the indigenous people of filing their own teeth into the form of feline canine teeth was perhaps related to identification with the qualities of these animals, as well as an enhancement of beauty.

Ocelots

An urn (cat. no. 79) in the shape of a spotted feline is one of the most magnificent pre-Columbian representations of the spotted feline family. The markings, in the shape of rosettes with a spot in the middle, indicate the animal's fur. The black markings on the face and ears appear to be the markings of the ocelot or *Felis pardalis.* These urns were found in the burial places of important personages, suggesting a purely ceremonial use. Food was probably placed in them for the journey to the afterlife.

The characteristics of the urn reflect ocelots of the species *Felis pardalis,* which typically has a medium-sized head, lithe body, strong legs, and a short tail, as indicated in the creature represented by the urn.

This species of feline can be found from the southern United States to Argentina and throughout Costa Rica. The ocelot, a forest dweller, is in danger of extinction as a result of increased forest destruction.

The ocelot is associated with qualities such as hunting ability, agility, and astuteness, and according to the Bribris, an individual takes on these qualities when identified with this animal in ceremonies such as the birth ritual.

Mammal Bird

The combination of animal elements in one object, with the body of a feline or other mammal and the tail of a bird, probably relates to the native's identification with these animals and is perhaps the combination of the outstanding qualities of each in one representation.

This mammal-bird combination is well demonstrated in the jade feline and bird pendant (cat. no. 117). The body is that of a mammal and, at the back end, there is the head of a bird. The mammal has a robust body and short, strong legs, suggesting the jaguar. The head, however, contains no features permitting definitive identification.

The bird's head has a long bill with an incision close to the end that could be a hook, but there is insufficient detail to identify the exact species.

The Monkey Family

Monkeys were particularly important in Central American mythology because they so closely resemble humans and because, as both ground and arboreal dwellers, they link the land with the forests. There are several species of monkeys in Costa Rica. One such species is the *Ateles geoffrayi,* a monkey characterized by extremely long limbs and a reddish tail. The general shape of the body and the small crested head are depicted in a monkey pendant (cat. no. 118) as representative of the species *Ateles geoffrayi.*

This species is found from southeast Mexico to Panama and on both coasts of Costa Rica from sea level to 1,500 meters above sea level. While it prefers primary forests, it is disappearing from many of its habitats due to the destruction of the forests. Of the species of monkeys found in Costa Rica, *Ateles geoffrayi* is the most sensitive to changes in habitat and is now generally found only in protected areas.

A jade pendant in the shape of the monkey, *Alouatta palliata,* (cat. no. **119**), has certain features unique to the species, such as the large head and beard, pronounced snout, small ears, partially bare face, and compact body. The limbs are long, as is the prehensile tail. The hair is black, and brown on the sides. This pendant and the *Ateles geoffrayi* pendant mentioned above, are both excellent representations of monkeys found in the myths of the Bribris. (Bozzoli 1979)

This larger species of monkey inhabits regions from Mexico to Columbia and Ecuador, and from sea level to 1,500 meters above sea level on both coasts of Costa Rica. It is common in primary and secondary woods and has adapted to deforested areas. The meat of this animal was believed to be part of the native diet.

Capuchin Monkeys

Found throughout the Greater Nicoya region is a special type of pottery known as *esgrafiado de Rosales en zonas,* a term indicating that decorative motifs have been incised on the object. An excellent example of this type of pottery is a vessel (cat. no. 73) found in a burial place in the Central subregion, together with maces, grinding stones, and jade pieces. Not only do the various objects discovered at this site indicate close trade and exchange links among various regions, but that these objects were used as offerings at the burials of important personages. An important feature of this vase is a tubular channel, suggesting some special use. (See, also, cat. no. 72, under the Lammergeyer.)

The vase reflects the characteristics of the capuchin monkey, a lively creature, with white on its face, neck, shoulders, chest, and back of the forearm, and black on the top of the head and remaining parts of the body. The limbs and tail are relatively long.

El recipiente refleja las características del mono capuchino, una criatura animada, con piel de color blanco en su rostro, cuello, hombros, pecho y en la parte de atrás de su antebrazo, y negro en la parte superior de la cabeza y el resto del cuerpo. Las extremidades y la cola son relativamente largas.

El mono capuchino se encuentra desde Honduras hasta Colombia y Ecuador, y vive en ambas costas del país, desde el nivel del mar hasta los 1.500 metros de altura. Habita en los bosques primarios y secundarios, pero está siendo eliminado de zonas extensas debido a la deforestación.

Según los bribris, los monos supuestamente le dan agilidad y fortaleza a los niños, creencia que también existía en la época precolombina (Bozzoli 1979).

Osos hormigueros

Los osos hormigueros se encuentran en México, América Central, Colombia, Ecuador, Perú y desde Venezuela hasta Brasil. En Costa Rica se hallan en los bosques húmedos de las tierras bajas ubicadas en las costas del Caribe y del Pacífico meridional. Habitan en las zonas boscosas pero están en proceso de extinción en gran parte de estas zonas, debido a la destrucción de su hábitat.

En la vertiente del Atlántico son comunes las representaciones del oso hormiguero labradas en oro, jade y resina, lo que sugiere que la especie abundaba en la época precolombina.

El gran número de piezas precolombinas, que representa a este animal por todas las regiones donde se elaboraban objetos de oro (en Costa Rica pero también en Panamá y Colombia), indica que el oso hormiguero tenía un significado especial para los pueblos indígenas.

Aunque es difícil de identificar, el colgante del oso hormiguero (No. 120 del catálogo) tiene ciertos rasgos que sugieren que pertenece a la especie *Cyclopes didactylus*. Las patas y el cuerpo son cortos, la cola es gruesa y prensil en la base. El rostro, aunque anguloso, es quizá una representación estilizada de la especie. Una característica de algunos miembros de la especie es la raya de color café desde la cabeza hasta el lomo, quizá representada por la banda que aparece en el objeto. La especie típicamente tiene cabeza pequeña, cuello corto y rostro alargado y encorvado hacia abajo. Las orejas no se muestran, y de hecho, las de los *Cyclopes didactylus* son pequeñas y están ocultas por el pelaje.

Jabalíes cariblancos o pecaríes de collar

El jabalí cariblanco o pecarí de collar tiene típicamente talla mediana, cabeza grande cónica, cuerpo corto y robusto, patas delgadas y cortas, y una cola casi imperceptible.

Estos animales se movilizan en manadas por el bosque, y posiblemente haya sido esta actividad la que cautivó la imaginación del artesano que creó los colgantes pequeños de oro que forman un collar (Nos. 122-129 del catálogo) imitando a una de dichas manadas. En estos colgantes aparecen miembros de la familia *Tayassuidae*. Los objetos han sido elaborados con características típicas de las dos especies de jabalí cariblanco encontradas en Costa Rica, que muestran la terminación del hocico en forma de disco, la cabeza grande y el cuerpo corto.

En Costa Rica, el pecarí de collar, *Dycotiles tayacus*, se encuentra en ambas costas, desde el nivel del mar hasta los 2.000 metros de altura. El pecarí de labios blancos, *Tayassu pecari*, habitaba en las zonas boscosas, en los bordes de los bosques y en la vegetación secundaria de los bosques húmedos tropicales de las costas del Atlántico y del Pacífico meridional. El pecarí de collar ahora solamente se encuentra en zonas protegidas, ya que su población ha disminuido por causa de la deforestación y la cacería. La carne de este animal formaba parte del régimen alimenticio de los pueblos indígenas de Costa Rica.

Tapires o venados

Este colgante de oro (No. 130 del catálogo) muestra tres cabezas de mamífero con orejas y ojos grandes. Los hocicos alargados sugieren que se trata de un venado, *Odocoileus virginianus*. Aunque las cabezas son anchas, similares a las de un tapir, *Tapirus bairdii*, la forma y posición de las orejas y el tamaño de los ojos se asemejan mucho más a los de un venado. El colgante también muestra culebras estilizadas de cabeza triangular. La forma estilizada de las culebras no permite una identificación precisa dentro de la familia de los ofidios.

Los nativos utilizaban la carne de venado como alimento, y su piel, huesos y cuernos para elaborar una variedad de objetos, incluyendo orejeras y agujones. Antes de salir de cacería, los indígenas realizaban ritos para propiciar la cacería y evitar ofender a los dioses del bosque.

Mamífero no identificado

Esta pequeña figura (No. **121** del catálogo), que no puede ser identificada específicamente, parece representar el feto de un mamífero debido: a la posición del cuerpo, la ausencia de características faciales definidas y el exagerado tamaño de los ojos.

Pág. siguiente: 120. Oso hormiguero sedoso - colgante, oro, Banco Central de Costa Rica

The capuchin monkey ranges from Honduras to Columbia and Ecuador, and lives on both coasts of Costa Rica, from sea level to 1,500 meters above sea level. It inhabits primary and secondary forests. It is being eliminated from large zones due to deforestation.

According to the Bribris, monkeys are believed to give agility and strength to a child, a belief that also existed in pre-Columbian times. (Bozzoli 1979)

Anteaters

Anteaters are found in Mexico, Central America, Columbia, Ecuador, Peru, and from Venezuela to Brazil. In Costa Rica, they are found in the wet forests in the lowlands of the Caribbean and South Pacific coasts. They inhabit woodlands but are becoming extinct from much of their range due to habitat destruction.

In the Atlantic watershed, representations of the anteater are common, fashioned from gold, jade, and resin, suggesting that the species was abundant in pre-Columbian times.

The large number of pre-Columbian pieces representing this animal throughout the regions where gold objects were produced, in Panama and Columbia as well as in Costa Rica, indicates the anteater held special importance for the indigenous people.

Although difficult to identify, the anteater pendant (cat. no. 120) has certain features suggesting that it is the species *Cyclopes didactylus*. The legs and body are short, the tail thick at the base and prehensile. The face, though angular, is probably a stylized representation of the species. Characteristic of some members of the species is a brown stripe running from head to back, is perhaps represented in the band that appears on the object. The species typically has a small head, short neck, and long face that curves downward. The ears are

not shown, and those of *Cyclopes didactylus* are in fact small and hidden by hair.

Mountain Boars or Peccaries

The mountain boar or peccary is typically of medium size, with a large conical head; short, robust body; short, thin legs; and a short, virtually imperceptible tail.

These animals move through the forest in herds, and this activity probably caught the imagination of the artisan who created the small gold pendants forming a necklace (cat. nos. 122 - 129), in imitation of one of these herds. These pendants show members of the Tayassuidae family. Typical of the two species of mountain boar found in Costa Rica, the objects have been crafted to show the disc-shaped termination of the snout and the large head and short body.

In Costa Rica, the mountain boar, *Dycotiles tayacus,* is found on both coasts, from sea level to 2,000 meters above sea level. The peccary, *Tayassu pecari,* inhabited woodlands, forest edges, and secondary growths in the wet tropical forests of the Atlantic and south Pacific coasts. The peccary is now found only in protected areas as its population has been reduced due to deforestation and hunting. The meat of this animal was included in the diet of the native peoples of Costa Rica.

Tapir or Deer

This gold pendant (cat. no. 130) shows three heads of a mammal with large ears and eyes. The snouts are long, suggesting those of a deer, *Odocoileus virginianus*. Though the heads are wide, similar to that of a tapir, *Tapirus bairdii,* the form and position of the ears and the size of the eyes more closely resemble those of a deer. The pendant also features stylized triangular-headed snakes. The stylized nature of the snakes prevents a more precise identification within the snake family.

The natives used the meat of the deer for food, and their skins, bones, and horns for making a variety of objects, including earrings and combs. Before hunting, the natives carried out rites to propitiate the hunt and avoid offending the forest gods.

An Unidentified Mammal

This small figure, (cat. no. **121**), which cannot be specifically identified, seems to represent the fetus of a mammal, due to the position of the body, the absence of defined facial features, and the exaggerated size of the eyes.

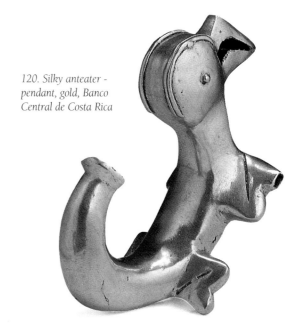

120. Silky anteater - pendant, gold, Banco Central de Costa Rica

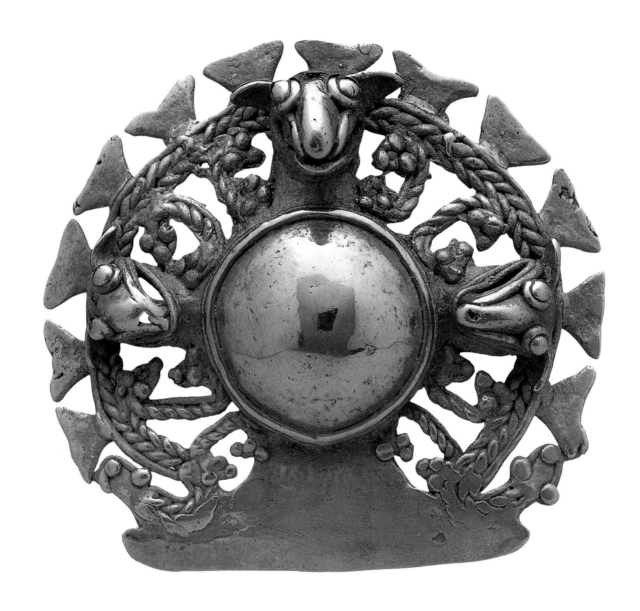

130. Deer - pendant, gold,
Banco Central de Costa Rica

130. Venado - colgante, oro,
Banco Central de Costa Rica

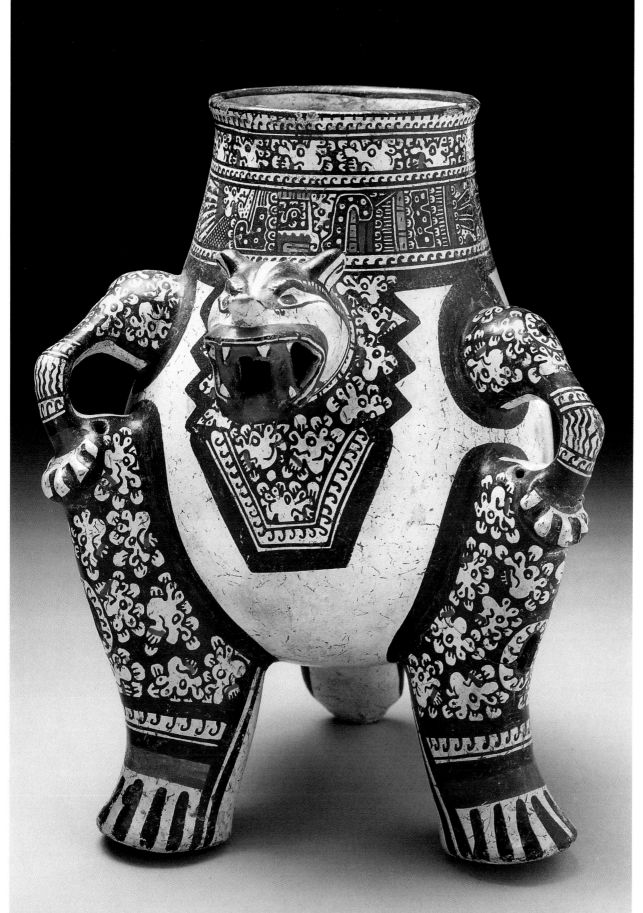

79. *Vase with effigy of an ocelot - pottery, Instituto Nacional de Seguros*

79. *Urna con efigie de ocelote - cerámica, Instituto Nacional de Seguros*

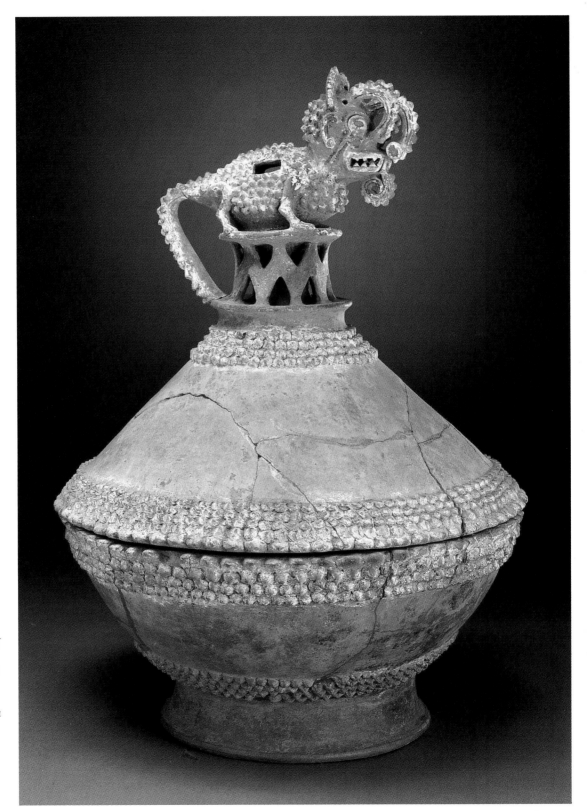

78. Censor with figure of
a crocodile or lizard -
pottery, Museo Nacional
de Costa Rica

78. Incensario con figura
de cocodrilo o lagarto -
cerámica, Museo
Nacional de Costa Rica

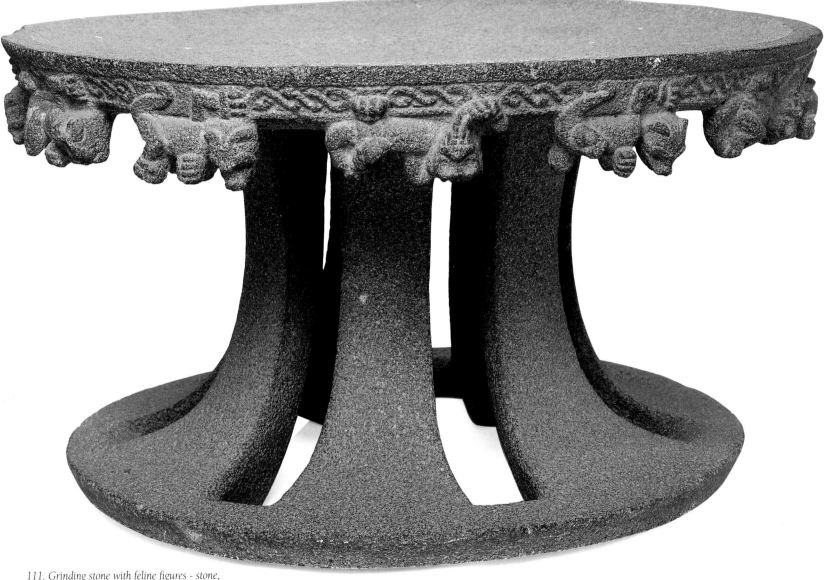

111. Grinding stone with feline figures - stone,
Museo Nacional de Costa Rica

111. Piedra de moler con figuras de felinos - piedra,
Museo Nacional de Costa Rica

La tierra de Costa Rica y la representación de la figura humana

En el arte precolombino, la figura humana se describe en su entorno social, político y religioso. Al moldear objetos de oro, jade, arcilla y piedra basados en la figura humana, el artista encontraba los medios para expresar su vida, costumbres y creencias tanto de formas simples (No. 1 del catálogo) como de formas más trabajadas (Nos. 2 y 3 del catálogo), detallando rasgos faciales y vestimenta. Las figuras creadas en consecuencia se utilizaban como adornos o como utensilios culinarios o ceremoniales, en los que se guardaban alimentos o drogas para propósitos específicos.

Por ejemplo, los nativos solían mascar e ingerir ciertas hierbas o drogas que, en el caso de los grupos del Gran Nicoya, se conocían como *yaat* (Fernández de Oviedo). Servían para aliviar la sed y el cansancio, así como los dolores de cabeza, y de pierna, permitiendo a los que tomaban estas substancias luchar en las guerras o realizar largos viajes. Las hierbas las llevaban en pequeñas calabazas amarradas alrededor del cuello.

Algunos de estos objetos contienen elementos zoomorfos que simbolizan la divinidad a la cual se invocaba para pedir protección o favores, o el "otro yo" del dios o la diosa, tales como aves, serpientes, lagartos e incluso plantas tales como hongos (ver también No. 26 del catálogo).

El shamán o curandero y su vara de mando

Los ritos y ceremonias eran dirigidos por el shamán, individuo a quien se le consideraba mediador entre los humanos y el mundo sobrenatural. El shamán diagnosticaba y curaba las enfermedades, ayudaba al alma del difunto a encontrar el camino hacia el más allá, realizaba ritos de iniciación y de purificación, predecía el futuro, protegía a la comunidad, y tenía el poder de convertirse en animal. Los ritos del shamán eran significativos para el pueblo precolombino de Costa Rica y también para sus descendientes de hoy día.

Como muestra de un importante rito, los bribris hasta el día de hoy tienen la costumbre de que cuando una mujer está embarazada, el shamán o *sukia* esconde en la casa la piel de un animal, sus dientes o sus mandíbulas, de modo que la criatura nazca con las cualidades de ese animal. De esta forma, la criatura tiene un espíritu protector, siempre será identificada con esa especie y adquirirá las características del animal. Por ejemplo, el niño podrá convertirse en un buen cazador, como el ave de rapiña o el felino, o será astuto como un gavilán (Bozzoli 1979).

La vara de mando del shamán era un símbolo de comunicación con los espíritus que tenían el poder y la autoridad, y sus mensajeros llevaban esta vara cuando obraban en representación suya.

Pág. siguiente: 39. Figura humana con máscara de cocodrilo o lagarto - colgante, oro, Museo Nacional de Costa Rica

The Land of Costa Rica and the Representation of the Human Figure

In pre-Columbian art, the human figure is portrayed in social, political, and religious contexts. By modeling objects based upon the human figure in gold, jade, clay, and stone, the artist found the means to express his life, customs, and beliefs in both simple (cat. no. **1**) or more elaborate forms (cat. nos. 2 and 3), depicting facial features and dress. The figures thus created were used as ornaments or as culinary and ceremonial utensils to hold food or drugs for special purposes.

For example, the natives used to chew and swallow certain herbs or drugs, which, in the case of the groups of the Greater Nicoya, were known as *yaat*. (Fernández de Oviedo) They served to alleviate thirst and tiredness, headaches and leg pain, and enabled those taking these substances to do battle or undertake long journeys. The herbs were carried in small gourds tied around the neck.

Some of these objects combine animal elements symbolizing the deity being invoked for protection or favor, the "alter ego" of the god or goddess, such as birds, snakes, lizards, or even plants such as mushrooms. (See also cat. no. 26)

39. Human figure with crocodile or lizard mask - pendant, gold, Banco Central de Costa Rica

The Shaman, or Witch Doctor, and His Staff

Rituals and ceremonies were directed by the shaman, an individual who was considered mediator between humans and the supernatural world. The shaman identified and cured illnesses, helped the soul of the dead find the path to the beyond, carried out initiation and purification rites, foresaw the future, protected the community, and had the power to convert himself into animal form. The rites of the shaman had significance for the pre-Columbian people of Costa Rica and also their descendants of today.

As an example of one important ritual, the Bribris to this day practice the custom that when a woman is pregnant, the shaman or *sukia* hides an animal skin, teeth, or jaws in the house so that the child will be born with the qualities of that animal. In this way, the child already has a protective spirit and will always be identified with this species and acquire the characteristics of that animal. For example, the child may become a good hunter, like the bird of prey or a feline, or cunning as a sparrow hawk. (Bozzoli 1979)

The shaman's staff was a symbol of communication with the spirits of power and authority, and his messengers would carry this staff when representing him.

These staffs were made of a red wood, and according to the chronicles, the shaman found this wood in the forest before purification rites. The decoration in the form of incisions and human and animal figures symbolizes the protecting spirit of the shaman.

One pendant (cat. no. 39) depicts a shaman wearing the mask of a crocodile or lizard; two snakes, symbols of fertility, hang from his jaws. Over the head and hands are three animal figures symbolizing the

Estas varas eran elaboradas de madera roja, y según los cronistas, el shamán encontraba esta madera en el bosque antes de los ritos de purificación. La decoración, en forma de incisiones y de figuras humanas y de animales, simboliza el espíritu protector del shamán.

Un colgante (No. 39 del catálogo) representa a un shamán usando la máscara de un cocodrilo o lagarto; dos culebras, símbolos de fertilidad, brotan de sus mandíbulas. Sobre su cabeza y manos hay tres figuras de animales que simbolizan los espíritus protectores o guardianes, invocados por el shamán durante las ceremonias.

Algunos colgantes de jade (Nos. 8 y **9** del catálogo) representan al shamán con su vara de mando, adornada con la figura de un zopilote rey en la parte superior.

El felino (Nos. 40, 41, **42, 43, 44** y **45** del catálogo) es otra especie animal relacionada con el shamán. Estos objetos son frecuentemente representados con una presa en la boca o rodeados de otros animales que actúan como protectores.

Colgantes

Entre los artefactos precolombinos de Costa Rica, el colgante es una de las formas más comunes de representar la figura humana; toma muchas formas e ilustra numerosos aspectos de las creencias y costumbres de las sociedades antiguas.

Los colgantes que representan figuras humanas (Nos. 10, **11** y 12) llevando sobre la cabeza un tocado en el que hay aves, pueden haber simbolizado el "otro yo" o espíritu protector de los nativos o quizás hayan sido los signos distintivos del clan o grupo social al que pertenecía el individuo. Algunas representaciones también describen la creencia de que los que los portaban servían como mensajeros de los dioses.

Los colgantes de jade que describen figuras humanas en cuclillas (Nos. **13** y 14 del catálogo), conocidas como chaneques o enanos ermitaños, están relacionados con la cultura olmeca. Se creía que podían producir lluvia.

Había una práctica precolombina, conocida como "herencias", que consistía en confeccionar un colgante en dos mitades (Nos. 15 y **16** del catálogo). Los colgantes originalmente habían sido un solo colgante en forma de figura humana. Al morir el propietario de la pieza, una mitad se colocaba como ofrenda y la otra se entregaba a la familia del difunto.

Muchos de los colgantes representando figuras humanas también muestran vestimenta y adornos, tales como el tocado, que quizás se había otorgado después de una hazaña en batalla. En la mayoría de estos objetos, la parte inferior tiene forma de hacha (Nos. **17**, 18, **19, 20, 21** y **22** del catálogo).

La máscara humana

La máscara humana elaborada en oro era moldeada empleando la técnica del martilleo. El aspecto rígido de los rasgos, con ojos y boca cerradas, sugiere la faz de los difuntos. La máscara era utilizada como ofrenda funeraria y se amarraba al rostro del difunto (No. 23 del catálogo). (Ver figura humana con flora.)

Botellas de veneno

Esta venenera o botella de veneno (No. **24** del catálogo) es un recipiente con tapa utilizado quizá para guardar drogas. Como se mencionó anteriormente, estas botellas guardaban medicinas naturales que ayudaban a eliminar la sed, los dolores de cabeza, el cansancio y otros dolores. Esta venenera en particular está decorada con una cabeza humana, aunque existen otras adornadas con formas esféricas o alargadas simples.

Pág. siguiente: 41. Figura humana con máscara de felino - colgante, oro, Banco Central de Costa Rica

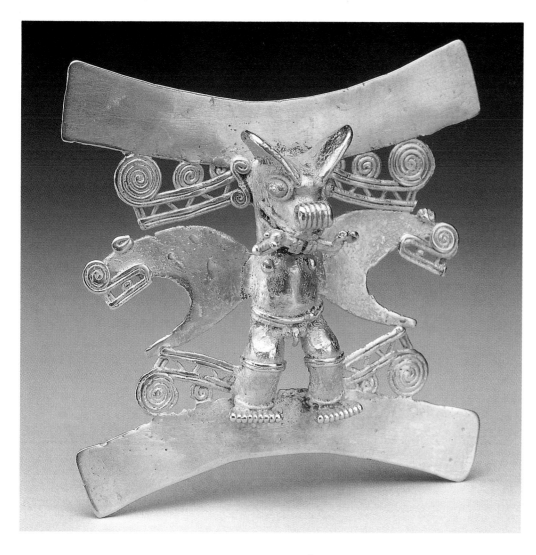

41. Human figure with feline mask - pendant, gold, Banco Central de Costa Rica

protecting or guardian spirits invoked by the shaman during ceremonies.

Some jade pendants (cat. nos. 8 and **9**) represent the shaman with his staff of office adorned with a figure of a king buzzard at the top.

The feline (cat. nos. 40, 41, **42, 43, 44,** and 45) is another animal form associated with the shaman. These objects are often depicted with prey in their mouths or surrounded by other animals that act as protectors.

Pendants

Among pre-Columbian artifacts of Costa Rica, the pendant is one of the most prevalent forms to represent the human figure. It takes many shapes and illustrates numerous aspects of the beliefs and customs of early societies.

Pendants depicting human figures (cat. nos. 10, **11**, and 12) wearing headdresses featuring birds may have symbolized the "alter ego" or protecting spirit of the native, or may have been the identifying sign of the clan or social group to which the individual belonged. Some portrayals also

represent the belief that they served as messengers of the gods.

Jade pendants featuring crouching human figures (cat. nos. **13** and **14**) known as *chaneques,* or hermit dwarfs, are associated with the Olmec culture. It was believed that they could bring about rain.

Two half-pendants (cat. nos. 15 and 16), are testimony to a pre-Columbian practice of "inheritances". The two pendants, originally made up a single pendant in the form of a human figure. When the owner of the piece died, one half was placed as an offering and the other half was given to the family of the deceased.

Many of the pendants depicting human figures also show their dress and adornments, such as headgear, which perhaps was awarded after some exploit during battle. In most of these objects, the lower part is in the form of an axe(cat. nos. **17**, 18, **19, 20, 21** and **22**).

The Human Mask

The human mask made of gold was molded using a hammering technique. The rigid aspect of the features, with eyes and mouth closed, suggests those of the deceased. The gold mask was used as a funeral offering and was tied to the face of the deceased (cat. no. 23). (See Human Figure with Flora.)

Venom Bottles

This *venenera* or venom bottle (cat. no. **24**) is a vessel with a top used perhaps to hold drugs. As previously mentioned, these bottles stored natural medications that helped to eliminate thirst, headaches tiredness and other pains. This particular *venenera* is decorated with a human head, though others exist adorned with simple globular or elongated forms.

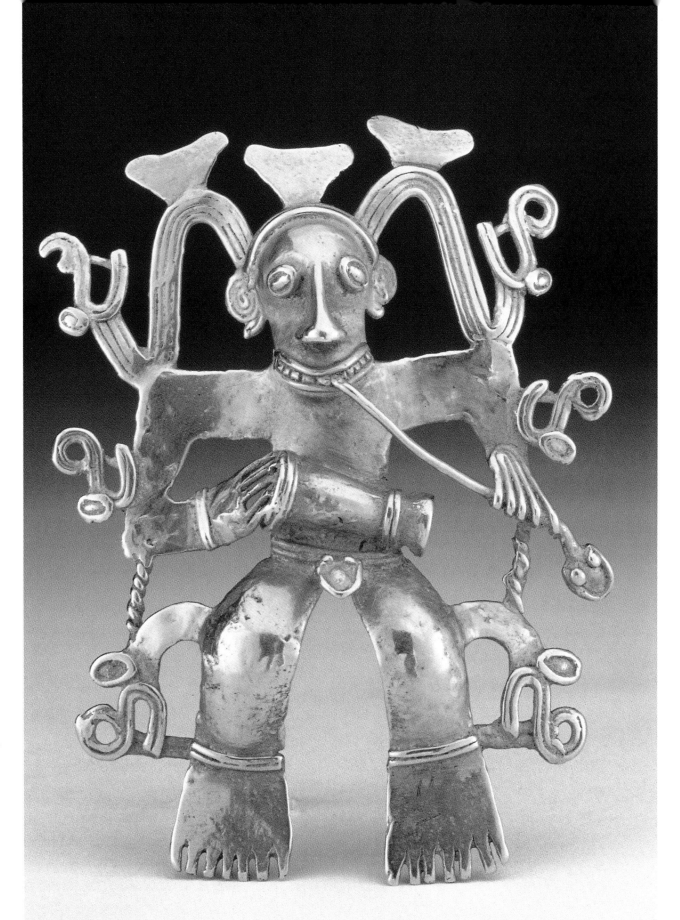

7. Human figure -
pendant, gold, Banco
Central de Costa Rica

7. Figura humana -
colgante, jadeíta, Banco
Central de Costa Rica

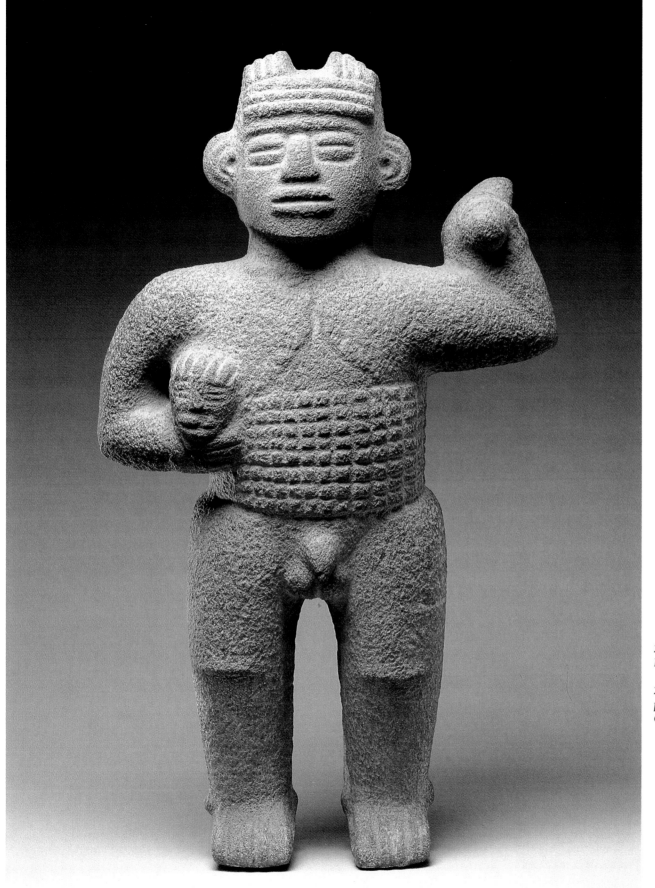

28. Human figure - male, stone,
Museo Nacional de Costa Rica

28. Figura humana - masculina,
piedra, Museo Nacional de
Costa Rica

Cabezas trofeo

La tradición de obtener cabezas como trofeo era común entre las tribus de las culturas de Costa Rica y de América del Sur. El culto consistía en quitarle la cabeza al enemigo derrotado en batalla. Los guerreros nativos creían que esto les transfería el conocimiento y poder del guerrero vencido.

La cabeza trofeo (No. 28 del catálogo) está generalmente relacionada con la figura masculina de un guerrero que sostiene una cabeza en la mano. Aunque no se ha encontrado ninguna prueba, es posible que se hayan reducido las cabezas, tal como lo sugiere el tamaño representado en estos objetos.

Las cabezas trofeo también se representan frecuentemente en tal forma que los rasgos muestran el retrato de una persona viva o muerta. Algunas tienen el cabello arreglado cuidadosamente, en cuyo caso se conocían como "retratos de busto".

La cabeza humana también está presente en las mazas ceremoniales o guerreras. Lo más probable es que esta maza (No. 25 del catálogo) haya sido utilizada como maza ceremonial. Las mazas utilizadas en batalla también eran elaboradas de piedra volcánica y adornadas con figuras de animales.

Instrumentos musicales

A los artesanos indígenas les gustaba representar la figura humana tocando instrumentos musicales, tales como caracolas, flautas, sonajas y tambores.

Las ocarinas precolombinas (No. 81 del catálogo), flautas, maracas, sonajas, campanas (No. 139 del catálogo), tambores y pitos (No. 80 del catálogo) eran elaborados de arcilla, madera y oro, y eran utilizados por miembros de alto rango de la comunidad en ritos de purificación, danzas rituales, batallas y funerales.

Los instrumentos musicales vestidos por figuras humanas como colgantes se vinculan con personajes de la clase alta, estaban estrechamente relacionados con actividades rituales, y no eran utilizados solamente como entretenimiento (Nos. 4, 5, 6 y 7 del catálogo).

Los guerreros nativos hacían una gran algarabía cuando iban a la guerra, tocando conchas, tambores y otros instrumentos, que también se usaban durante ritos y ceremonias. Los tambores o atabales y atambores eran considerados instrumentos de calidad; estaban elaborados de madera y cubiertos con piel de culebra o iguana (Fernández de Oviedo).

Adornos corporales

Según los cronistas, los nativos andaban desnudos, pero también decoraban su cuerpo de diferentes maneras, dependiendo de la ocasión. Cuando iban a la guerra o tomaban parte en ciertos ritos o actividades, los nativos vestían tocados elaborados de plumas de ave (No. 5 del catálogo) o lucían complicados peinados (No. 6 del catálogo).

Una muestra excepcionalmente brillante de esta práctica es el recipiente policromo (No. 27 del catálogo) adornado con una figura humana de la clase gobernante. Su cuerpo está bellamente tatuado y pintado, con colgantes redondos de oro en su pecho, hombros y rodillas, y con orejeras quizá de oro o cerámica. Este tipo de cerámica tiene gran importancia arqueológica, dado que marca el comienzo (alrededor del año 500 d.C) de la tradición de la cerámica policroma en la región del Gran Nicoya, que se destaca por su uso de pintura negra de grafito.

Otras formas de decoración corporal incluían las prácticas de deformación craneal, los ojos semielípticos y la modificación de los dientes. Se pueden observar estos rasgos en figuras humanas, cabezas de cerámica y en cráneos que se remontan a diferentes períodos.

Pág. siguiente: 34. Pectoral - oro, Banco Central de Costa Rica

Trophy Heads

The tradition of taking heads as trophies was common among the tribes of Costa Rica and South America. The cult involved taking the head of an enemy defeated in battle. The native warriors believed this gave them the knowledge and power of the fallen warrior.

The trophy head (cat. no. 28) is generally associated with a male human figure of a warrior holding a head in his hand. Though no proof has been found, it is probable that the heads were shrunken, as the size represented in these objects suggests.

Trophy heads are also frequently represented in such a manner that the features indicate they are portraits of either a living or a dead person. Some examples show the hair finely arranged, in which case they are known as "head portraits."

The human head is also present on ceremonial or war maces. The ceremonial mace (cat. no. 25) is more likely to have been used for the former purpose. Maces used in battle were also made from volcanic stone and adorned with animal figures.

Musical Instruments

Indigenous craftsmen liked to represent the human figure playing musical instruments, such as conches, flutes, rattles, and drums.

Pre-Columbian ocarinas (cat. no. 81), flutes, maracas, rattles, bells (cat. no. 139), drums, and whistles (cat. no. 80) were made of clay, wood, and gold, and were used by high-ranking members of the community in purification rites, in ritual dances, in war, and at funerals.

Musical instruments worn as pendants by human figures were associated with members of the upper classes, were closely linked with ritual activities, and were not merely used for entertainment (cat. nos. 4, 5, 6, and 7).

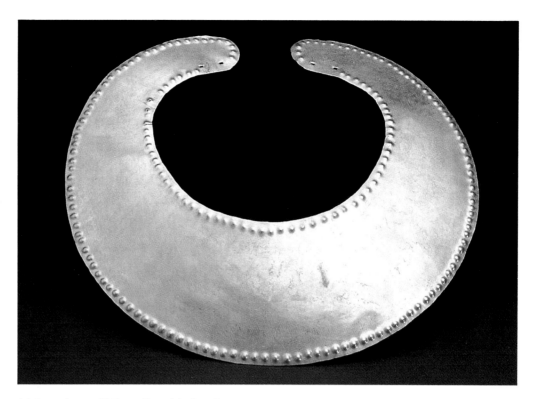

34. Breastplate - gold, Banco Central de Costa Rica

The native warriors would make a noisy display when they went into battle, playing shells, drums, and other instruments that also were used during rites and ceremonies. The drums or *atabales* and *atambores*, were considered fine instruments; they were made of wood and covered with snake or iguana skins. (Fernández de Oviedo)

Body Adornments

According to the chroniclers, the natives went nude, but they also decorated their bodies in various ways, depending on the occasion. When going to war or taking part in certain rituals or activities, the natives wore headdresses made of bird feathers (cat. no. 5) or had elaborate hairstyles (cat. no. 6).

An exceptionally brilliant example of this practice is the polychrome vase (cat. no. 27) adorned with a human figure of the ruling class. His body is beautifully tattooed and painted, with round gold pendants on his chest, shoulders, and knees, and with earpieces perhaps of gold or pottery. This type of pottery has great archaeological importance, as it marks the beginning around A.D. 500, of the tradition of polychrome pottery in the Greater Nicoya region, interesting for its use of black graphite paint.

Other forms of bodily decoration included the practices of cranial deformation, squinting of the eyes, and alterations to the teeth. Signs of this are seen on human figures, pottery heads, and in skulls that have been discovered dating back to many periods.

To complement the body decoration, diadems, ear-plugs, nose rings, lip rings, single pendants, belts, and bracelets were made from a variety of materials.

Para complementar la decoración del cuerpo se elaboraban, de una variedad de materiales, diademas, orejeras, narigueras, bezotes, colgantes individuales, fajas y brazaletes.

Los colgantes y cuentas se usaban individualmente o para elaborar elegantes collares. Los collares tenían generalmente un gran número de cuentas de diferentes colores, con un colgante central más grande. Se ha excavado una gran variedad de collares de distintas longitudes y cantidades de cuentas, que fueron elaborados de dientes de animal o de caracoles y conchas de mar (Nos. 29 y 30 del catálogo).

Se confeccionaban orejeras de distintos tamaños en cerámica, oro, jade y hueso. Las orejeras (Nos. 31 y 32 del catálogo) fueron confeccionadas de jade, con un diseño central que se asemeja a las formas o patrones encontrados dentro del mar. Para usar las orejeras era preciso perforar el lóbulo de la oreja.

Los pectorales o petos de los nativos eran anhelados por los conquistadores, tanto por su belleza y tamaño como por la manera en que reflejaban los rayos del sol, lo que llevó a que los españoles los llamaran "espejos". Los pectorales eran martillados y decorados con formas abstractas, humanas o de animales, y usados como adornos especialmente en los ritos y ceremonias o cuando iban a la guerra. La mayoría tiene forma circular (No. 33 del catálogo), aunque algunos tienen forma de "U" (No. 34 del catálogo) o de arco. Los tamaños varían desde unos cuantos centímetros hasta 25 ó 30 centímetros de diámetro.

Los elementos decorativos más interesantes de los pectorales (No. 60 del catálogo) son las tortugas, lagartos, aves y rostros humanos, aunque son más comunes los diseños repujados, círculos y protuberancias cónicas.

Figuras humanas con flora

Una representación no muy común consiste de una mezcla de la figura humana y la flora. El No. 26 del catálogo muestra un hongo decorado con rostros humanos en la parte superior del tallo. Esto simboliza la identificación del hombre con la naturaleza, y su mundo mágico y religioso ligado a las propiedades alucinógenas o al valor alimenticio de los hongos.

Pág. siguiente: 26. Hongo con figuras humanas - cerámica, Instituto Nacional de Seguros

Pendants and beads were either worn singly or were made into elegant necklaces. Necklaces usually contain a large number of beads of different colors, with a larger, central pendant. Necklaces in a wide variety of lengths and quantities of beads have been excavated that were made from animal teeth, or from snail and sea shells (cat. nos. 29 and 30).

Earrings of varying sizes were made from pottery, gold, jade, and bone. The earrings (cat. nos. 31 and 32) are made of jade, with a central design resembling forms or patterns found within the sea. The earlobe had to be pierced to wear these earrings.

The beauty and size of the pectorals, or breastplates, of the natives made them much sought after by the conquistadors, as did their power to reflect the sun's rays, inducing the Spaniards to call them "mirrors." The breastplates were beaten and decorated with abstract, human, or animal forms, and used as ornaments particularly for rites or ceremonies or when going to war. Most are circular in shape (cat. no. 33), although some form a "U" (cat. no. 34) or a bow. Sizes range from a few centimeters to 25-30 centimeters in diameter.

The most interesting decorative elements on the breastplates (cat. no. 60) are turtles, lizards, birds, and human faces, although the most common are embossed patterns, circles, and conical protuberances.

Human Figures with Flora

A rare representation consists of combinations of the human figure and flora. Cat. no. 26 shows a mushroom decorated with human faces at the top of the stalk. This symbolizes the identification of man with nature, and his magic and religious world with the hallucinogenic properties or the nutritional value of mushrooms.

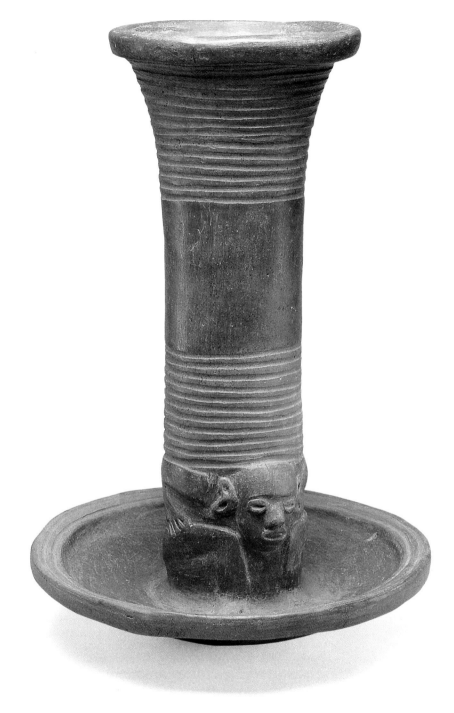

26. Mushroom with human figures - pottery, Instituto Nacional de Seguros

LA FIGURA HUMANA TRANSFORMADA

La mezcla de la figura humana con elementos zoomorfos ha sido considerada en algunos casos como la identificación del nativo con su "otro yo" (espíritu protector), como adornos para las ceremonias, o para representar la transformación del shamán en animal. Unos cuantos colgantes (Nos. 35, 36, 37 y **38** del catálogo) representan figuras humanas con máscaras de aves de rapiña. Uno de tales objetos de oro, un águila arpella (No. 36 del catálogo), tiene partes movibles, posiblemente para imitar los movimientos del ave en el aire. Esta pieza también incorpora las imágenes de un cocodrilo y una culebra.

Según los cronistas españoles del siglo XVI, los pueblos nativos se vestían con pieles de animales o máscaras durante las danzas de la cosecha, cuando les ofrecían sus frutos a los dioses. El baile del cacao del Gran Nicoya es un ejemplo de este rito (Fernández de Oviedo).

También era costumbre vestirse con piel de animal antes de partir para la guerra y al iniciarse un nuevo ciclo de vida; cuando se usaba la piel del animal destinado a ser el espíritu protector.

En algunos casos, la relación entre el hombre y el animal está representada de una manera muy estilizada, apenas con ciertos rasgos (Nos. 46, **47** y 48 del catálogo). Dos ejemplos de esto (Nos. **47** y 48 del catálogo) son colgantes perforados que posiblemente se hayan usado como cuentas de collar.

La mezcla de características zoomorfas en un objeto con cuerpo de felino u otro mamífero y cola de ave, probablemente se deba a la identificación de los nativos con estos animales, y podría representar quizá la mezcla de las cualidades destacadas de cada animal en una figura. La creencia de que los humanos pueden adquirir varios espíritus de animales prevalece en Mesoamérica, así como también en otras culturas.

Pág. siguiente: 46. Figura humana con rasgos de mono - colgante, oro, Museo Nacional de Costa Rica

THE HUMAN FIGURE TRANSFORMED

The combination of the human figure with animal elements has been considered in some cases as the identification of the native with his "alter ego" or "other self" (protecting spirit), as adornments for ceremonies, or to represent the transformation of the shaman into animal form. A number of pendants (cat. nos. 35, 36, 37, and **38**) depict human figures with masks of birds of prey. One such gold object, a harpy eagle (cat. no. 36), has moving parts, possibly to imitate the movements of a bird in flight. This piece also incorporates the images of a crocodile and a snake.

According to the sixteenth century Spanish chronicles, the native peoples wore animal skins or masks during the harvest dances when they offered their crops to the gods. The cacao dance of Greater Nicoya is one such example. (Fernández de Oviedo)

It was also customary to dress in animal skin before going to war and at the beginning of a new life cycle, when the skin of the animal that was destined to be the protecting spirit was worn.

In some cases, the relationship between man and animal is depicted in highly stylized fashion, with few actual features represented (cat. nos. 46, **47**, and 48). Two such examples (cat. nos. **47** and 48), are perforated pendants that may have been used as beads.

*46. Human figure with monkey features -
pendant, gold, Museo Nacional de Costa Rica*

The combination of animal characteristics in one object with the body of a feline or other mammal and the tail of a bird is probably due to the identification of the natives with these animals, and possibly could represent the combination of the outstanding qualities of each animal in one figure. The belief that humans can acquire various animal spirits is prevalent throughout Mesoamerica, as well as in other cultures.

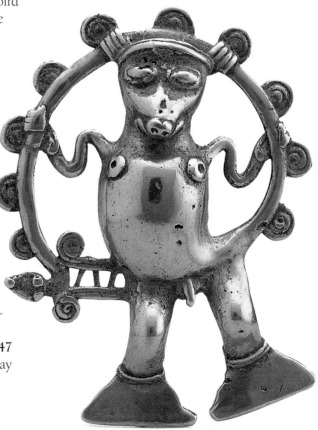

ENTRE LA TIERRA Y LOS CIELOS

El mayor esmero en la creación de objetos por los nativos, especialmente oro y jade, se puso en la representación de diferentes especies de aves. Los pavones (Nos. 89 y **90** del catálogo) y zopilotes (Nos. 91, **92**, **93** y 94 del catálogo) son particularmente numerosos. Estos últimos, han sido interpretados como: "el ave que transporta almas o sicopompo", es decir, que se lleva el alma del difunto al otro mundo. Esta creencia viene, quizá, del hecho de que, cuando el muerto tenía que encarar su medio natural mientras esperaba su entierro, los zopilotes aparecían alrededor de su cuerpo. Este culto se había propagado dentro de las culturas nativas de Costa Rica.

Las aves tales como las lechuzas, los zopilotes, los loros y los guacamayos, como criaturas del aire o de los cielos, son las más representadas entre los artefactos precolombinos de Costa Rica, y su predominio es absoluto en las regiones de bosques secos. Esta preponderancia de criaturas de los cielos probablemente se deba a la gran cantidad de especies encontradas en Costa Rica, cuyos números debieron haber sido enormes en la época precolombina. Algunas de estas especies representan el espíritu protector u "otro yo" de un grupo social, clan o individuo.

Lechuzas

La lechuza solía ser representada a menudo por los artesanos precolombinos. Si bien los cronistas españoles no mencionan a las lechuzas, probablemente eran importantes debido a su naturaleza nocturna.

La lechuza tiene pico fuerte y ganchudo, cabeza grande, y ojos dispuestos en la parte frontal y delineados por un disco facial. Su cola es corta y sus alas anchas, y algunas especies tienen penachos de plumas que semejan cuernos. Estas lechuzas están mundialmente distribuidas y se encuentran por toda Costa Rica.

Varias muestras de colgantes de lechuza (Nos. 61, 62, **63** y **64** y **95** del catálogo) tienen rasgos comunes a la familia *Strigidae,* lechuzas que se caracterizan por su cabeza grande, ojos dispuestos en la parte frontal, pico ganchudo, penacho o "cuernos", y disco facial. Otro colgante (No. 96 del catálogo) representa una lechuza cuyas alas muestran la posición de defensa de la cría.

Otras muestras de criaturas que puedan ser lechuzas son los colgantes (Nos. 97, 98, **99, 100** y **101** del catálogo) con las características muy estilizadas de la familia *Strigidae*, pero estas aves también tienen un penacho entre los "cuernos", lo que no es un rasgo distintivo de las lechuzas.

Pavones

El pavón de América Central, *Crax rubra,* es un ave grande con cola larga y penacho protuberante de plumas rizadas y eréctiles. El macho tiene plumaje negro y rostro amarillo con una protuberancia bulbosa. La hembra tiene plumaje rojizo.

Estos pavones se encuentran desde México y Mesoamérica hasta Colombia y

Pág. siguiente: 97. Lechuza - colgante, jadeíta, Instituto Nacional de Seguros

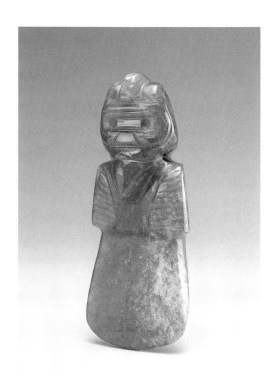

97. Owl - pendant, Jadeite, Instituto Nacional de Seguros

Pride of place in the creation of objects by the natives, particularly in gold and jade, was given to different species of birds. Especially numerous are peacocks (cat. nos. 89 and **90**) and buzzards (cat. nos. 91, **92, 93**, and 94). The latter has been interpreted as "bird that carries souls or *sicopompo*," that is to say, the bird that carried the soul of the deceased to the next world. This belief comes, perhaps, from the fact that when the dead were left to face the elements while awaiting burial, buzzards would appear around the body. This cult was widespread among the native cultures of Costa Rica.

Birds such as owls, buzzards, parrots, and macaws, being creatures of the air or heavens, are most frequently represented among the pre-Columbian artifacts of Costa Rica and are extremely prevalent in the dry forest regions. This prevalence of creatures of the skies is probably due to the enormous number of species found in Costa Rica, populations of which must have been very great in pre-Columbian times. Some of these species represent the protecting spirit or "alter ego" of a social group, clan, or individual.

Owls

The owl was often depicted by pre-Columbian craftsmen. Although the Spanish chronicles make no reference to owls, they probably were significant due to their nocturnal nature. The owl has a strong, hooked beak, a large head, and eyes that are frontally located and surrounded by a facial disc. It has a short tail and wide wings, and some species have clusters of feathers resembling horns. These owls occur worldwide and are found throughout Costa Rica.

Several examples of owl pendants (cat. nos. 61, 62, **63, 64,** and **95**) have features found in the *Strigidae* family of owls, characterized with its large head, eyes situated at the front, hooked beak, crest or "horns," and the facial disc. Another pendant (cat. no. 96) represents an owl whose wings show the defensive position of the young owl.

Other examples of creatures that may be owls (cat. nos. 97, 98, **99, 100,** and **101**) are pendants with highly stylized characteristics of the *Strigidae* family, but they also have a crest between the "horns," which is not a feature of owls.

Ecuador. Los hay en ambas costas de Costa Rica, desde el nivel del mar hasta los 1.200 metros de altura, y prefieren zonas boscosas. La caza y la deforestación los han eliminado de muchas áreas de Costa Rica.

Los colgantes, (Nos. 89 y **90** del catálogo) moldeados conforme a la figura del pavón, muestran las características del ave: penacho rígido, pico corto, protuberancia bulbosa del rostro y cola larga.

Zopilotes

El zopilote tiene la cabeza desnuda con carúnculas o carnosidades de color negro, rojo o amarillo. Este miembro de la familia *Cathartidae* tiene pico largo y ganchudo, relativamente grueso, con fosas nasales perforadas. Su cuello es corto, sus alas anchas y largas, y sus patas relativamente largas. Come carroña y es común en todo el continente americano, incluyendo Costa Rica.

El colgante de zopilote (No. 65 del catálogo) tiene ciertos rasgos evocativos de esta especie. La cabeza parece desnuda, con dos protuberancias, quizá una representación estilizada de carnosidades en su cabeza y cuello. El pico es largo y termina en una protuberancia que podría ser una versión estilizada del gancho, y el cuello es corto.

Rey de los zopilotes

El rey de los zopilotes, *Sarcoramphus papa*, es el zopilote más alto (200 centímetros) del continente americano. Su plumaje es blanco, con alas y cola de color negro, y presenta un collarín de plumas grises en la parte inferior del cuello. Tiene la cabeza y el cuello desnudos, con pliegues de piel y un vistoso patrón de rojo, negro y anaranjado. Tiene carnosidad en el rostro y su pico es fuerte y ganchudo.

El rey de los zopilotes se encuentra en México, América Central y América del Sur. En Costa Rica vive desde el nivel del mar hasta los 1.200 metros de altura y habita en zonas boscosas y semidescubiertas. La deforestación y como consecuencia la falta de carroña han contribuido a la mengua de este ave.

La maza (No. 91 del catálogo) en forma de rey de los zopilotes tiene el pico curvo, la cara marcada y carnosidad grande. Los adornos en la corona y en cada lado del pico son quizás la representación estilizada de los pliegues de la piel del rey de los zopilotes. Una maza (No. **92** del catálogo) y un colgante (No. **93** del catálogo) muestran dos características comunes a todos los zopilotes, el pico ganchudo y la fosa nasal perforada. La cresta parece ser una representación estilizada de los pliegues de la piel del rey de los zopilotes.

En el colgante del zopilote (No. 94 del catálogo) se pueden observar rasgos aún más estilizados de esta especie. Sin embargo, el pico ganchudo y la carnosidad son claramente reconocibles, como lo es la cabeza desnuda.

Loros, pericos, guacamayos

El ave de la familia *Psittacidae* tiene pico corto, ancho y ganchudo, cabeza grande, cuello corto y cuerpo robusto. Su plumaje es de colores brillantes y sus patas son cortas y fuertes, con dos garras adelante y dos atrás. El loro tiene la cola corta, en tanto que el perico y el guacamayo la tienen larga. Estas tres especies de aves se encuentran en todo el mundo y por toda Costa Rica.

El colgante de ave de jade (No. 68 del catálogo) muestra el maxilar o mandíbula de un ave no identificada, con características propias de la familia *Psittacidae*, especialmente las de los géneros *Amazona* y *Pionus*. La cabeza es grande, con una mandíbula corta y ancha, cuerpo pequeño, cola corta y patas fuertes. La línea que rodea los ojos podría indicar la piel desnuda que tienen los loros en esta parte de la cabeza.

Otros dos objetos de jade (Nos. **69** y **70** del catálogo), el guacamayo y el guacamayo de dos cabezas, presentan varios rasgos distintivos que se asemejan a los de los miembros de la familia *Psittacidae*. Sin embargo, el pico voluminoso y la cola larga sugieren un guacamayo del género *Ara*. El guacamayo de una sola cabeza (No. **69** del catálogo) tiene tres líneas en su rostro, quizá representando las líneas de plumas negras y rojas en la piel desnuda del guacamayo verde o *Ara ambigua*.

La piedra de moler utilizada para preparar alimentos en ceremonias rituales (No. 71 del catálogo) muestra una representación muy natural de un guacamayo. No cabe duda de que esta pieza es un guacamayo, porque tiene pico voluminoso y ojos pequeños, rodeados de incisiones que representan evidentemente la piel desnuda y ondulada del guacamayo rojo o *Ara macao*.

Peacocks

The Central American peacock, *Crax rubra*, is a large bird with a long tail and a prominent crest of erect curly feathers. The male has black plumage and a yellow face with a bulbous prominence. The female has reddish plumage.

These peacocks range from Mexico and Mesoamerica to Columbia and Ecuador. They are found on both coasts of Costa Rica, from sea level to 1,200 meters above sea level, and prefer woodlands. Hunting and deforestation have eliminated them from many areas of Costa Rica.

Pendants (cat. nos. 89 and **90**) modeled after the peacock show the bird's characteristic rigid crest, short beak, bulbous prominence of the face, and long tail.

Buzzards

The buzzard has a bare head with black, red, or yellow caruncles, or wattles. This member of the Cathartidae family has a medium to thick, long hooked beak, with perforated nasal fossae. They have short necks, long, wide wings and medium to long legs. It eats carrion and is scattered throughout the Americas including Costa Rica.

The buzzard pendant (cat. no. 65) has certain features reminiscent of this species. The head appears to be bare, with two protuberances, perhaps a stylized representation of the caruncles on its head and neck. The beak is long, terminating in a protuberance that could be a stylized version of the hook, and the neck is short.

King Buzzards

At 200 centimeters, the king buzzard, *Sarcoramphus papa*, is the tallest American buzzard. The plumage is white with black wings and tail, and a collar of gray feathers can be found at the bottom of the neck. The head and neck are bare, with folds of skin with a bright pattern of red, black, and orange. There is a caruncle on the face, and the beak is strong and hooked.

The king buzzard is found in Mexico, Central America, and South America. In Costa Rica, it lives from sea level to 1,200 meters above sea level and inhabits wooded and semiopen areas. Deforestation and the consequent shortage of carrion have made this bird scarce.

The mace (cat. no. 91) in the form of a king buzzard, has a curved beak, a marked face, and a large caruncle. The ornamentation on the crown and on either side of the face is probably the stylized representation of the folds of the skin of the king buzzard. A mace (cat. no. **92**) and pendant (cat. no. **93**) show two characteristics common to all buzzards, the hooked beak and the perforated nasal fossae. The crest seems to be a stylized representation of the folds in the skin of the king buzzard.

Even more highly stylized features found in this species are to be seen in the buzzard pendant (cat. no. 94). However, the hooked beak and caruncle are clearly recognizable, as is the bare head.

Parrots, Parakeets andMacaws

Birds in the Psittacidae family have a short, wide and hooked beak, a large head, short neck, and robust body. They have brilliantly colored plumage and short, strong legs with two claws at the front and two at the back. A short tail is present in the case of the parrot, and a long one in the parakeet and the macaw. These three birds are found worldwide and throughout Costa Rica.

The jade bird pendant (cat. no. 68) shows the maxilla, or jaw, of an unidentified bird, with characteristics of the Psittacidae family, particularly those of the genera *Amazona* and *Pionus*. The head is large, with a short, wide jawbone, a compact body, short tail, and strong legs. The lines around the eyes may indicate the bare skin of the parrot in this area.

Two other jade objects (cat. nos. 69 and **70**), the macaw and the two-headed macaw, present several features that resemble members of the Psittacidae family. However, the large beak and long tail suggest the macaw of the genus *Ara*. The single-headed macaw (cat. no. 69) has three lines on its face, perhaps representing the lines of black and red feathers on the bare skin of the green macaw, *Ara ambigua*.

A grinding stone used to prepare food for ritual ceremonies (cat. no. 71) shows a very naturalistic representation of a macaw. This piece is clearly a macaw, for it has a large beak and small eyes surrounded by incisions evidently representing the bare, corrugated skin of the red macaw, *Ara macao*.

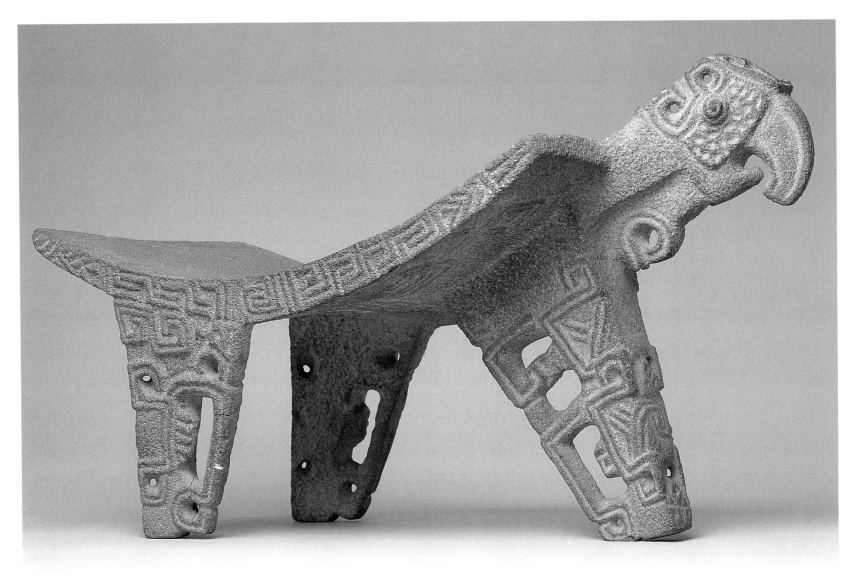

71. Grinding stone featuring macaw - stone,
Instituto Nacional de Seguros

71. Piedra de moler representando a un
guacamayo - piedra, Instituto Nacional de Seguros

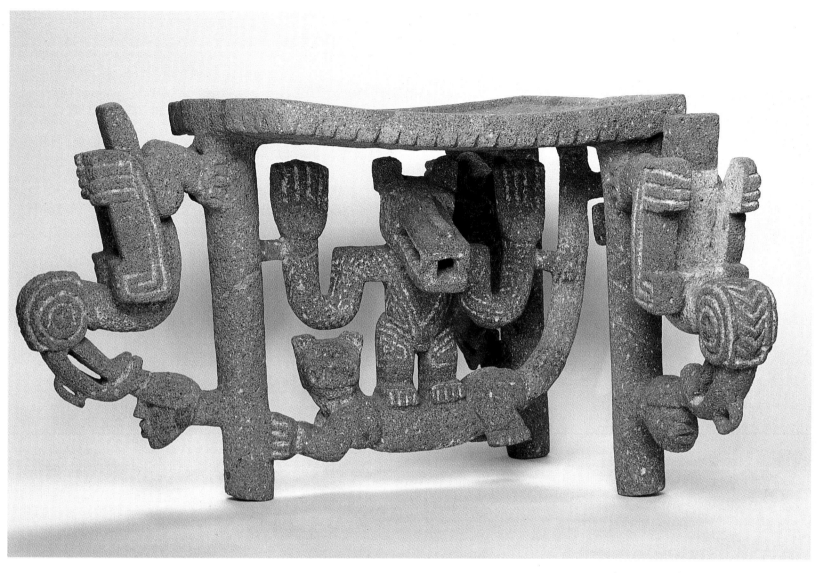

112. *Grinding stone with figures of buzzard, feline, and human with feline mask - stone, Museo Nacional de Costa Rica*

112. *Piedra de moler con figuras de zopilote, felino y figura humana con máscara de felino - piedra, Museo Nacional de Costa Rica*

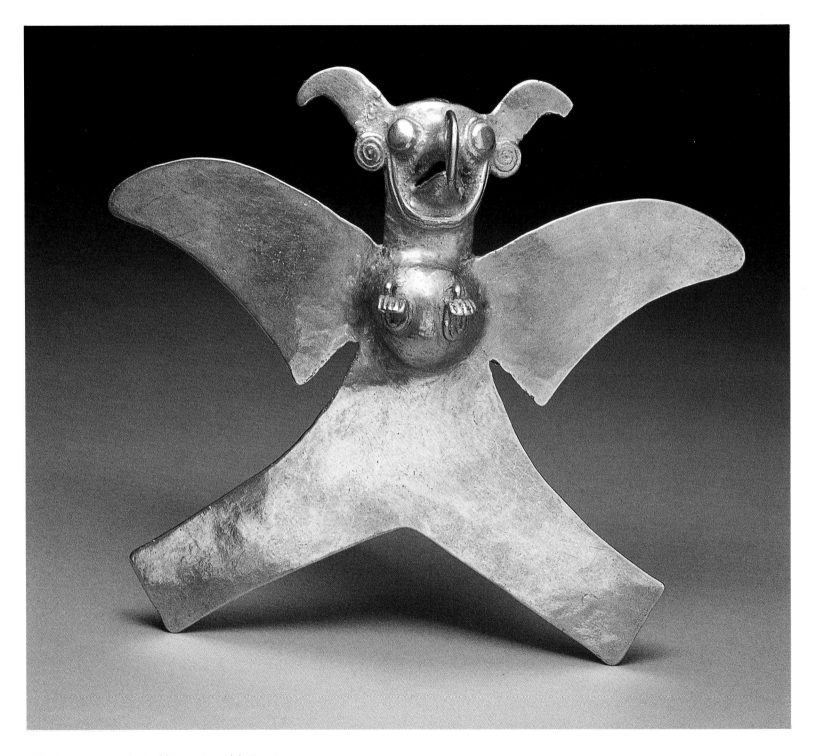

103. Harpy eagle - pendant, gold, Banco Central de Costa Rica

103. Águila arpella - colgante, oro, Banco Central de Costa Rica

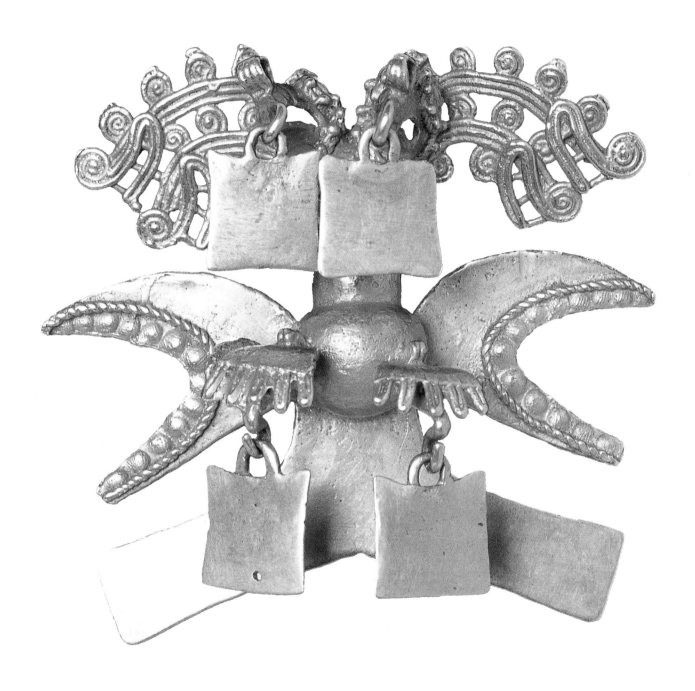

110. Double-headed harpy eagle - pendant,
gold, Banco Central de Costa Rica

110. Águila arpella de dos cabezas -
colgante, oro, Banco Central de Costa Rica

A ciertas especies se les asocia con actividades importantes, tanto para los pueblos precolombinos como para los indígenas del presente. Por ejemplo, para los bribris, el guacamayo representa al cantor de los funerales (Bozzoli 1979).

Las referencias indican que estos animales eran sacrificados y enterrados con personajes importantes, quizá en la creencia de que guiarían o transportarían el alma del muerto al otro mundo. La belleza de su plumaje también los debe haber hecho atractivos como piezas ornamentales.

Quebrantahuesos

El quebrantahuesos tiene patas y alas largas, corona y plumaje generalmente de color negro, y cuello, cola y pecho de color blanco. Los rasgos característicos son la cresta y el rostro desnudo de color rojo, así como un pico excepcionalmente fuerte.

Esta especie, *Polyborus plancus* se encuentra desde el sur de los Estados Unidos hasta Argentina y el Caribe. En Costa Rica, la vertiente del Pacífico los alberga desde el nivel del mar hasta los 1.000 metros de altura.

El quebrantahuesos mora en regiones descubiertas, campos y playas, y a menudo cohabita con los zopilotes. Con la conversión de los bosques en tierras de cultivo, la distribución de estas aves está aumentando actualmente en Costa Rica.

Un recipiente (No. 72 del catálogo) ofrece una buena representación del quebrantahuesos. El pico es fuerte y ganchudo, la piel desnuda del rostro está mostrada, como también el buche prominente, muy visible en este ave cuando acaba de comer. La coronilla de la cabeza parece representar la cresta. El cuello y el pecho son de un color más claro y están delimitados claramente por una línea que simula la separación del plumaje negro y blanco.

Águilas arpellas

De la gran cantidad de colgantes de aves elaborados en oro (Nos. 102, 103, **104**, 105, 106, 107, **108, 109** y 110 del catálogo), el del águila arpella, *Harpia harpyja* es el que más resalta. Es evidente que esta especie era mucho más apreciada por los nativos que otras aves, y se le atribuía relaciones míticas, estando ligada a personajes de alto rango de la sociedad indígena. En el siglo pasado, Antonio Saldaña, el último cacique de Talamanca (costa del Atlántico) llevaba una cresta elaborada de plumas de águila arpella. También se creía que el águila arpella transportaba las almas de los muertos al otro mundo.

El águila más poderosa del mundo, el águila arpella, tiene alas redondeadas y larga cola. La cabeza y el cuello son grises, así como la cresta. El dorso, las alas, y una banda en el pecho son de color negro, mientras que el abdomen es blanco. El águila arpella tiene pico fuerte y ganchudo, así como patas y garras fuertes. Se encuentra en el sur de México, América Central y en gran parte de América del Sur, además de Costa Rica. Este águila rara vive en el bosque húmedo tropical, pero ahora está prácticamente extinta. Unas cuantas viven todavía en los parques nacionales de Corcovado y La Amistad.

Hay numerosos ejemplos del águila arpella (Nos. 102, 103, **104**, 105, 106, 107, **108, 109** y 110 del catálogo) en la exposición. Estos colgantes demuestran el pico poderoso y ganchudo, y las patas y garras fuertes de las aves de rapiña del orden *Falcon*. La doble cresta, aunque muy estilizada en estos objetos, los identifica claramente como águilas arpellas.

Murciélagos

El murciélago, criatura del orden *Chiroptera*, es el único mamífero capaz de permanecer en vuelo sostenido. Las patas anteriores modificadas forman las alas, y las falanges segunda a la quinta se han alargado para sostener la membrana tegumentaria que forma el ala. Tiene pequeñas patas posteriores, dientes puntiagudos y es generalmente nocturno o crepuscular.

Los colgantes en forma de murciélago (Nos. 74, 75 y 76 del catálogo), solo o con algún otro animal en los extremos de sus alas, eran elaborados a menudo por las culturas sudamericanas. En Costa Rica, el murciélago está relacionado con los conceptos de vida y muerte (Bozzoli 1979). Otros dos colgantes (Nos. 139 y 140 del catálogo), aunque con grados diferentes de estilización, representan al murciélago, como se nota por las membranas de las alas, las extremidades con garras prominentes y las orejas puntiagudas.

Además un recipiente magnífico (No. 77 del catálogo), pese a la estilización, ofrece una espléndida representación de un murciélago. Se pueden distinguir las membranas de las alas, así como también las patas con garras prominentes. Sin embargo, las orejas son cortas y redondeadas, semejantes a las de un primate.

El colgante de jade (No. 74 del catálogo) representa un murciélago cuyas alas rematan en cabezas de tiburón. Nuevamente se observa un mayor grado de estilización en el colgante (No. 75 del catalogo), en el que las alas de murciélago

Certain species are identified with important activities for both pre-Columbian and present-day indigenous peoples. For example, to the Bribris, the macaw represents the singer at funerals. (Bozzoli 1979)

References indicate that these animals were sacrificed and buried with important personages, perhaps in the belief that they would guide or carry the soul of the dead to the other world. The beauty of their plumage also must have made them attractive as ornamental pieces.

Lammergeyers

The lammergeyer has long legs and wings, a generally black crown and plumage, and a white neck, tail and chest. Identifying features are the crest and the bare, red face, as well as an exceptionally strong beak.

This species, *Polyborus plancus,* is found from the southern United States to Argentina and the Caribbean. In Costa Rica it inhabits the Pacific watershed from sea level to 1,000 meters above sea level.

The lammergeyer lives in open regions, fields, and beaches, often with buzzards. With the conversion of the forests into agricultural land, the distribution of these birds is actually increasing in Costa Rica.

A vase (cat. no. 72) provides a good representation of the lammergeyer. The beak is strong and hooked, the bare skin of the face is indicated, as is the protruding craw, evident in these birds when they have just eaten. The top of the head seems to represent the crest. The neck and breast are a lighter color and are clearly bound by a line simulating the separation of the black and white plumage.

Harpy Eagles

Of the large number of bird pendants made from gold (cat. nos. 102, 103, **104**, 105, 106, 107, **108, 109** and 110), the harpy eagle, *Harpia harpyja*, is the most notable. This species was clearly much more highly appreciated by the natives than other birds, and is believed to have had mythical associations, as well as being associated with high-ranking members of the indigenous society. In the last century, Antonio Saldaña, last *cacique* of Talamanca (Atlantic seaboard), wore a crest made from harpy eagle feathers. The harpy eagle was also believed, to carry the souls of the dead to the next world.

The most powerful eagle in the world, the harpy eagle has rounded wings and long tail. The head and neck are gray, as is the crest. The back, wings, and a stripe on the breast are black, while the abdomen is white. The harpy eagle has a strong, hooked bill and strong legs and claws. It is found in the south of Mexico, Central America, and much of South America, as well as Costa Rica. This rare eagle lives in the wet, tropical forest, but it is now practically extinct. A few still live in Corcovado and La Amistad National Parks.

Numerous examples of the harpy eagle (cat. nos. 102, 103, **104,** 105, 106, 107, **108, 109,** and 110) are represented in the exhibition. These pendants demonstrate the strong, hooked bill and strong-clawed legs of birds of prey of the falcon order. The double crests, though highly stylized in these objects, clearly identify them as harpy eagles.

Bats

The bat, a creature of the Chiroptera order, is the only mammal capable of sustained flight. The front legs are modified into wings, and phalanxes two to five are elongated to sustain the tegumentary membrane forming the wing. It has small rear legs, sharp teeth, and is generally nocturnal or crepuscular.

Pendants in the form of bats (cat. nos. 74, 75, and 76), alone, or with some other animal at the tips of the wings, were often produced by South American cultures. In Costa Rica, the bat is associated with concepts of life and death (Bozzoli 1979). Two other pendants (cat. nos. 139 and 140), though with different degrees of stylization, represent the bat, as can be seen from the membrane wings, the limbs with prominent claws, and the pointed ears.

Additionally, a magnificent vase (cat. no. 77), despite its stylization, provides a superb representation of a bat. The membrane wings can be distinguished, as well as the legs with their prominent claw. However, the ears are short and rounded, similar to those of a primate.

The jade pendant (cat. no. 74) represents a bat whose wings crown a series of shark heads. Again, a great degree of stylization is seen in the pendant (cat. no. 75), where bat wings crown the heads of freshwater turtles possibly of the Emydidae family. The bat-and-crocodile pendant (cat. no. 76) shows at the ends of its wings the head of a lizard or caiman and is identified as a bat by the transverse fold between the eyes.

rematan en cabezas de tortugas de agua, posiblemente de la familia *Emydidae*. El colgante de murciélago y cocodrilo (No. 76 del catálogo) muestra en el extremo de las alas la cabeza de un lagarto o caimán y puede reconocerse como murciélago por el pliegue transverso situado entre los ojos.

La cultura actual de los bribris relaciona los murciélagos con elementos que gobiernan la vida y la muerte. Animal nocturno, al igual que la lechuza, el murciélago con seguridad ha sido de gran importancia para los pueblos nativos.

Los miembros de este orden se encuentran por todo el mundo y en Costa Rica, desde el nivel del mar hasta los 3.000 metros de altura.

Quetzales

El quetzal macho tiene un color verde metálico, con pecho y abdomen de color rojo. Las plumas de la cola son alargadas, de modo que el ave parece tener cola larga. La cabeza tiene un penacho que termina en la base del pico. Se cazaba el ave, posiblemente por su magnífico plumaje.

El quetzal, *Pharemachrus mocinno,* habita desde el sur de México hasta Panamá. En Costa Rica se encuentra en las tierras altas de las cordilleras Tilarán y Central, y en Talamanca. Vive en zonas boscosas, aunque también se puede encontrar en áreas parcialmente deforestadas que conservan algunos árboles y alimentos. Es común en las zonas protegidas.

Los objetos de jade (Nos. **141** y **142** del catálogo) que representan a los *Pharemachrus mocinno* se usaron como colgantes y muestran la forma general del cuerpo, la cola larga, y el penacho del ave quetzal.

Zarapitos trinadores

El zarapito trinador, *Nemenius phaeopus*, tiene cabeza, torso y alas con bandas, pico largo y curvo, cabeza pequeña, cuello y patas largas, cuerpo robusto, y cola corta generalmente de color pardusco castaño.

Se reproduce en Alaska y Canadá y es migratorio, desde los Estados Unidos hasta Chile y Brasil. En Costa Rica se puede encontrar por todo el país, viviendo en ciénagas y manglares y en ambas costas, especialmente alrededor del golfo de Nicoya.

Muy pocos restos materiales de estas aves han sido excavados por los arqueólogos. Sin embargo, el colgante del zarapito de jade (No. 53 del catálogo) se asemeja a dos especies en su forma general: el ibis blanco, *Eudonimus albus*, y el zarapito trinador, *Numenius phaeopus*. Ambos tienen el pico curvo y cilíndrico y la cola corta, como la del colgante. El abdomen pronunciado lo hace mucho más parecido a la representación del zarapito trinador.

Aves no identificadas

El colgante (No. 66 del catálogo) representa una figura no identificable que se asemeja a un ave de pico ganchudo. Las incisiones parecen indicar las alas, y la cabeza está adornada en forma de penacho, como aparece en otros artefactos.

Además, otro colgante (No. **67** del catálogo) es imposible de identificar, aunque se cree que es la representación estilizada de un ave.

Present-day Bribris culture associates bats with elements ruling life and death. Nocturnal, like the owl, the bat is certain to have held great significance for the native peoples.

Members of this order are found throughout the world. In Costa Rica, they are found from sea level to 3,000 meters above sea level.

Quetzals

The quetzal male has a metallic green color, with a red breast and abdomen. The tail feathers are elongated, so that the bird appears to have a long tail. The head has a crest terminating at the base of the bill. The bird was perhaps hunted for its fine plumage.

The quetzal, *Pharemachrus mocinno,* lives from the south of Mexico to Panama. In Costa Rica it is found on the high ground of the Tilaran and Central Cordilleras, and in Talamanca. It inhabits forests, although it also can be found in partially deforested areas where some trees and food are preserved. It is common in protected zones.

Jade objects (cat. nos. **141** and 142) representing *Pharemachrus mocinno* were used as pendants depicting the general form of the body, long tail, and crest of the quetzal bird.

Warbling Curlews

The warbling curlew, *Nemenius phaeopus,* has a striped head, torso, and wings, a long, curved beak, a small head, long neck and legs, a robust body, and a short, generally brownish tail.

It reproduces in Alaska and Canada and is migratory from the United States to Chile and Brazil. In Costa Rica it may be found throughout the country, living in marshlands and mangrove swamps, and on both coasts, especially around the Gulf of Nicoya.

Few physical remains of these birds have been excavated by archaeologists. However, the jade curlew pendant (cat. no. 53) resembles two species in its overall shape. Both the white ibis, *Eudonimus albus,* and the warbling curlew, *Numenius phaeopus*, have a curved, cylindrical beak and a short tail, like that in the pendant. The pronounced abdomen makes it more likely that it is a representation of the warbling curlew.

Unidentified Birds

The pendant (cat. no. 66) depicts an unidentifiable figure resembling a hooked-beak bird. The incisions appear to represent wings, and the head is decorated in the form of a crest, as it appears in other artifacts.

In addition, another pendant (cat. no. **67**) is impossible to identify, though it is thought to be the stylized representation of a bird.

EPÍLOGO

Por medio de esta exposición hemos presentado la arqueología precolombina como espejo del pasado y del presente de Costa Rica. Es una visión extraordinaria y valiosa de nuestra gente, su patrimonio y su país.

Este patrimonio de nuestros antepasados y la selección cuidadosa de objetos, apoyada por la investigación científica, nos ayuda a descubrir y ser parte de esa relación entre el hombre y la naturaleza que conducirá a un nivel superior de entendimiento entre los pueblos. Nos permitirá construir juntos un futuro mejor: uno en el que sea posible preservar, en harmonía, nuestra tierra y nuestro pueblo.

EPILOGUE

Through this exhibition we have presented pre-Columbian archaeology as the mirror of Costa Rica, past and present. It is a rare and precious view of our people, their heritage, and their country.

This heritage from our ancestors, and the careful selection of objects supported by scientific research, help us discover and become part of that relationship between man and nature which leads to a higher level of understanding among peoples. It will enable all of us together to build a better future, one in which our land and our people may be preserved in harmony.

TÉCNICAS DE ELABORACIÓN DE LOS OBJETOS PRECOLOMBINOS

Los artefactos precolombinos revelan inmensos conocimientos sobre diversos materiales, técnicas y herramientas, los cuales serán examinados a continuación.

ORO

Formaciones auríferas y cupríferas
Cuando los primeros europeos arribaron a Costa Rica, se impresionaron por la riqueza de la tierra y los objetos de oro que usaban los nativos. Cristóbal Colón fue el primero en referirse a esta tierra como la "costa rica". Existen muchos depósitos de oro y cobre por toda Costa Rica y los artesanos indígenas utilizaban estos metales para preparar una aleación, denominada *tumbaga* o *guanín*. La ventaja de esta aleación era que al mezclar los metales, éstos se fundían a una temperatura más baja que la que requeriría el oro solo.

La subregión Diquís tenía los depósitos auríferos más ricos. El oro geológico se encuentra en forma de vetas, nódulos y placeres; éste último es ocasionado por la erosión de la roca madre. Los ríos depositan el mineral en las playas y en los lechos, y desde tiempos antiguos, estos recursos han sido aprovechados abundantemente.

Además el oro puede encontrarse en polvo o en pepitas, y pesar hasta cinco kilos. Tal fue el caso de una pepa que se descubrió en la isla Violín, situada en la parte del Pacífico meridional de Costa Rica. Costa Rica también produce cobre, y éste se encuentra en vetas y en mineralización de tipo porfídico.

Obtención del oro
Según los cronistas, los indígenas precolombinos obtenían el oro excavando en las orillas de los ríos y lavando la arena en una batea para separarla del metal precioso.

Elaboración de los objetos de oro
Varias técnicas de metalurgia fueron introducidas en Costa Rica alrededor de 700 d.C. Es probable que estos conocimientos hayan llegado desde la zona occidental de América del Sur, en donde primero se desarrolló esta técnica.

Martillado de oro
Los artesanos indígenas calentaban el oro para hacerlo más flexible y maleable, y evitar que se rompiera o quebrara. Se martillaban las pepitas o los fragmentos grandes hasta obtener láminas del tamaño y grosor deseado. Una vez adquirida la forma conveniente, se decoraba con instrumentos romos o puntiagudos. Los artesanos también recortaban formas, creando así otros diseños en los objetos. Esta técnica se utilizaba para elaborar objetos de poco grosor, tales como pectorales, diademas, frajas, brazaletes y otros adornos.

Fundición del oro
La fundición del oro producía objetos únicos debido a las variaciones en los procesos. Los artesanos utilizaban una variedad de moldes para darle forma al metal precioso. Para mantener una temperatura estable mientras se fundía el oro en crisoles de barro, se soplaba al fuego por medio de tubos largos.

PRE-COLUMBIAN MANUFACTURING TECHNIQUES

Pre-Columbian artifacts reveal a vast knowledge of various materials, techniques, and tools, which are discussed in the sections below.

GOLD

Gold and Copper Formations

When the first Europeans landed in Costa Rica, they were amazed by the richness of the land and the gold objects worn by the natives. Christopher Columbus first referred to this land as the "rich coast," or "Costa Rica." There are numerous gold and copper deposits throughout Costa Rica, and native artisans used these metals to make an alloy called *tumbaga* or *guanín*. The advantage of this alloy is that the two metals together melt at a lower temperature than gold alone.

The Diquís subregion had the richest deposits of gold. Geological gold is found in veins, nodules, and placers; usually caused by the erosion of the rock in which the gold is embedded. Rivers deposit the ore on the beaches and in the rivers, and since earliest times, these resources have been heavily tapped.

Gold can also be found in the form of powder or nuggets, which like the one found on Violin Island in southern Pacific Costa Rica, can weigh up to five kilograms. Copper is also native to Costa Rica, found in veins and in porphyritic formations.

Obtaining the Gold

According to chroniclers, the pre-Columbian natives obtained gold by digging in the banks of the rivers, while washing away the sand in a trough in order to isolate the precious metal.

Manufacture of Gold Objects

Various metalwork techniques were first introduced into Costa Rica around A.D. 700. This knowledge probably came from the western parts of South America, where this technology was first developed.

Hammering the Gold

Native artisans heated the gold to make it more pliable and malleable, while avoiding brittleness and breakage. They then hammered out nuggets or large fragments until a flat sheet of desired size and thickness was obtained. Once in the required shape, the gold was embossed with blunt or pointed instruments. The artisans also cut out shapes, creating other designs in the objects. This hammering technique was used to make thin artifacts, such as ornamental chest plates, diadems, belts, bracelets, and other adornments.

Casting the Gold

Casting gold produced unique objects because of the variations in the processes. Artisans used a variety of molds to shape the precious metal and employed blowing tubes to keep a constant temperature while melting the gold in clay crucibles.

Fundición sin núcleo

El objeto deseado se formaba primero en cera de abeja y se cubría con una mezcla de arcilla y carbón, dejando una serie de agujeros en la arcilla. Luego la mezcla se calentaba y la cera derretida salía del molde, produciendo así la forma deseada. El oro fundido luego se vertía en el molde por medio de un embudo. Una vez endurecido el oro, se rompía el molde sacando la pieza para limpiarla y pulirla.

Fundición con núcleo

Con este método, el objeto a elaborar se modelaba en una mezcla de arcilla y carbón y luego se cubría con cera de abejas para obtener la forma conveniente. Después, se cubría el molde con una mezcla de arcilla y carbón, dejando agujeros para eliminar la cera que se hubiera derretido. Seguidamente, se introducía el oro fundido por medio de un embudo y se dejaba enfriar. Al endurecerse el oro, se rompía el molde exponiendo el objeto, que se retiraba junto con el núcleo para finalmente pulirlo.

Fundición con núcleo parcial

Con esta técnica se moldeaban primero ciertas partes del objeto deseado, tal como la cabeza de una rana, utilizando una mezcla de arcilla y carbón. Seguidamente se cubría con cera. El resto del objeto se formaba solamente de la cera, y ambos se unían para crear un molde. A este molde se le cubría luego con arcilla y carbón, se calentaba y se reemplazaba la cera por el oro fundido para dar forma al objeto deseado.

Distribución de objetos de oro en Costa Rica

Los objetos de oro, provenientes de Costa Rica, poseen un estilo único que los diferencia de otros artefactos mesoamericanos (la región que se extiende hacia el Sur y el Este desde la parte central de México hasta partes de Guatemala, Belice, Honduras y Nicaragua). A pesar de que los métodos para trabajar el oro se originaron en Colombia, Perú y Ecuador, los artesanos indígenas de Costa Rica desarrollaron sus propios métodos y estilo. Con este estilo característico, los indígenas de Costa Rica reflejaron sus creencias y costumbres.

En Costa Rica se han encontrado objetos de oro elaborados en Panamá, Colombia y en la región mesoamericana, aunque no se conoce con exactitud su procedencia. También se han encontrado piezas de oro originarias de Costa Rica en la parte central de México y en la península de Yucatán, comprobando así que existía el comercio en la región.

Las piezas de esta exposición fueron desenterradas en excavaciones científicas que se realizaron en enterramientos, principalmente en las regiones de las vertientes Central y del Atlántico. En la bahía de Culebra, situada en la zona de Guanacaste, se descubrió un molde de cerámica que había servido para elaborar una rana de oro, lo que permitió obtener importantes datos sobre las técnicas precolombinas empleadas.

JADE

Obtención de la materia prima

En Costa Rica, generalmente se han considerado objetos de jade aquellos elaborados en piedras de color verde, aunque muchos en realidad fueron hechos de materiales como serpentina, calcedonia, arenisca, toba, lava y diorita.

Distribución de los objetos de jade en Costa Rica

Es probable que la elaboración de objetos de jade se haya iniciado alrededor del año 500 a.C. y haya disminuido considerablemente hacia el 600 d.C. Se piensa que las técnicas empleadas por los indígenas fueron introducidas por otros grupos mesoamericanos, aunque existe la posibilidad de que estos conocimientos hayan sido autóctonos.

Se han desenterrado objetos de jade en la zona de Guanacaste, en las regiones Central y del Atlántico y, en menor medida, en la región Diquís. Los objetos de jade son elaborados en estilos únicos, y la cantidad de objetos recuperados indica una producción a gran escala. Algunos objetos presentan rasgos de culturas mesoamericanas como la olmeca, la maya y la tiahuanaco.

Derecha: Colgante de jade en forma de concha de almeja. Este colgante proviene de la cultura mesoamericana de Izapa, y está relacionado con piezas de cerámica de Guanacaste fechadas entre 300 a.C. y 500 d.C.

Coreless Casting

The object was molded first in beeswax and covered with a mixture of clay and charcoal, leaving a number of holes in the clay. The mixture was then heated and the melted wax emptied out of the cast, leaving a mold of the desired shape. The molten gold was then poured into the mold using a funnel. When the gold had hardened, the mold was broken and the finished piece was cleaned and polished.

Core Casting

In this method, the object was first modelled with a mixture of clay and charcoal and then covered with beeswax to form the desired shape. The mold was then covered with a mixture of clay and charcoal, again with holes as a means for the molten wax to exit. Melted gold was then funnelled into this mold and cooled. When the gold was hard, the mold was broken and the object could be removed along with the core and then polished.

Casting with Partial Core

In this technique, certain parts of the object, for example, the head of a frog, were first modelled in a mixture of clay and charcoal, and then covered with beeswax. The rest of the object was formed only from beeswax and the two were placed together to create a mold. This mold was then covered with clay and charcoal, heated, and the wax was replaced with molten gold to form the desired object.

Distribution of Gold Objects in Costa Rica

Gold objects from Costa Rica have a unique style that differentiates them from artifacts of Mesoamerica, the region extending south and east from central Mexico, including parts of Guatemala, Belize, Honduras, and Nicaragua. Although gold-working techniques originated in Columbia, Peru, and Ecuador, the native artisans of Costa Rica developed their own methods and styles. Costa Rican natives reflected their beliefs and customs with this characteristic style.

Objects made in Panama, Columbia, and Mesoamerica, have been found in Costa Rica, though their exact origins are unknown. Further proof of trade is evident in finds in Central Mexico and Yucatan, containing Costa Rican gold.

The pieces in this exhibition were unearthed in excavations usually located in cemeteries, principally in the Central and Atlantic watershed regions. In the Bay of Culebra, in the Guanacaste subregion, a pottery mold that had been used to make a gold frog was found, revealing important information about pre-Columbian techniques.

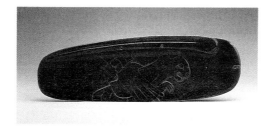

Jade pendant in clamshell shape. This pendant belongs to the Mesoamerican Izapa culture and was associated with pottery from Guanacaste dated between 300 B.C. and A.D. 500.

JADE

Obtaining the Raw Material

In Costa Rica, all artifacts made from green stone have traditionally been classified as "jade," although many were actually produced from materials such as serpentine, chalcedony, sandstone, tufa, lava, and diorite.

Distribution of Jade Objects in Costa Rica

The manufacture of jade objects probably began around 500 B.C. and had declined by A.D. 600. The techniques used by the natives are thought to have been introduced by Mesoamerican groups, although there is a possibility that they were locally developed skills.

Jade objects have been excavated in the Guanacaste subregion, in the Central and Atlantic regions, and to a lesser extent in the Diquís region. The jade objects have unique styles, and the quantity of recovered objects indicates large-scale production. Some of these objects have styles reminiscent of the Olmecs, the Maya, and the Teohuacanos of Mesoamerica.

In the Central Valley of Costa Rica near San José, archaeologists have found a pendant in the form of a shell, decorated with the figure of a feline held by a hand. This pendant belongs to the Mesoamerican Izapa culture and was associated with pottery along with an avian pendant from Guanacaste dated between 300 B.C. and A.D. 500. All of these examples clearly demonstrate the cultural trade and interchange among the peoples of Central and South America.

Jade Manufacture

Stone hammers and chisels were used to chip off pieces from the main block of jade. The object was then shaped and polished using abrasives such as quartz sand. Perforations were made with solid drills whose heads were of harder material than that of the object. Tubular drills made of cane were also used.

Sharpened pieces of wood were used to engrave decorative motifs, and abrasives were reapplied. Geometric patterns were engraved with smaller pieces of sharpened wood. Another technique for making a

En el valle Central de Costa Rica, cerca de San José, los arqueólogos descubrieron un colgante en forma de concha, decorado con la figura de un felino sostenido por una mano. Este colgante proviene de la cultura mesoamericana de izapa, y está relacionado con otras piezas de cerámica y con un colgante avimorfo de Guanacaste, fechados de 300 a.C a 500 d.C. Estos ejemplos muestran de una manera muy convincente que hubo comercio e intercambio cultural entre los pueblos de Centroamérica y América del Sur.

Fabricación de jade

Se separaba un trozo del bloque madre a golpes de martillo de piedra y cincel. Al trozo extraído se le daba la forma del objeto y se iba puliendo por medio de abrasivos, como la arena de cuarzo. Se hacían perforaciones con taladros sólidos, cuyas puntas eran de un material aún más duro que el del objeto. También se utilizaban taladros tubulares hechos de caña.

Para tallar las decoraciones del objeto se usaban pedazos puntiagudos de madera y se aplicaba otra capa de abrasivos. Se grababan diseños geométricos, con pedacitos de madera afilados. Otra técnica para elaborar colgantes era aserrarlos con una cuerda hecha con fibras vegetales, agua y abrasivos. El objeto terminado luego se pulía con diversas ceras.

PIEDRA

Técnicas

Existen dos tipos de trabajo en piedra: el desconchado y el esmerilado.

La técnica del desconchado se describe como el uso de un instrumento de piedra, madera o hueso para eliminar pedazos de piedra hasta obtener la forma deseada.

Pulido significa que a la piedra se le desconchaba primeramente hasta llegar al tamaño y a la forma conveniente, y se aplicaban abrasivos de arena y agua. Luego, el acabado final consistía en aplicar fricción contra la superficie del objeto con piedras, cuero y abrasivos.

CERÁMICA

Hay pruebas arqueológicas de que el pueblo precolombino de Costa Rica tenía un alto grado de conocimiento sobre la elaboración, producción, técnica y decoración de la cerámica. Se combinaban varios tipos de arcilla con los materiales orgánicos e inorgánicos hasta conseguir una mezcla consistente y maleable.

Técnicas

Varias técnicas utilizadas en la producción de cerámica incluyen: trabajo manual, enrollado, tablillas y moldeado.

La técnica manual de modelar la arcilla con las manos era la más utilizada por los nativos en Costa Rica.

En el enrollado, se hacían rollos de arcilla y luego se iban sobreponiendo para elaborar las distintas formas, tales como vasijas y recipientes. Posteriormente, se alisaba la parte exterior e interior para darle forma sólida al objeto.

El proceso de las tablillas consistía en obtener láminas de arcilla, que luego se alisaban y pulían, justo antes de unirlas para confeccionar recipientes cuadrados o rectangulares.

Como su nombre lo indica, el moldeado consistía en elaborar en un molde con la forma deseada. Por lo general, este método se utilizaba para confeccionar figuras humanas, aunque también se podía hacer otro tipo de figuras. El uso repetido del molde permitía obtener figuras idénticas.

La cerámica precolombina se decoraba de acuerdo a su función. Las técnicas incluían el pintado, el grabado, el acanalado, la incisión y el pulido. El paso final del proceso era la cocción de los objetos de cerámica en un horno.

Pág. siguiente: 73. Figura de mono cara blanca - recipiente, cerámica, Museo Nacional de Costa Rica

pendant was to saw it with a cord made from vegetable fiber and to apply water and abrasives. The finished object was then polished with various waxes.

STONE

Techniques

There are two types of stone techniques: flaked and ground.

The flake technique invloves using a stone, wood, or bone instrument to remove pieces of the stone until the desired shape remained.

Ground means the stone was first flaked into the required size and form with abrasives made from sand and water. The piece was then finished by grinding and rubbing the surface of the object with stones, leather, and abrasives.

POTTERY

Archaeological evidence has proven that there was a high degree of knowledge of pottery manufacturing, production, technique, and decoration among pre-Columbian people of Costa Rica. Various clays were mixed with organic and in-organic matter until the mixture reached a consistent, malleable form.

Techniques

Several techniques for pottery production include: manual, coiling, tablets, and molding.

The manual technique of modelling clay by hand was the most common technique used by the native peoples in Costa Rica.

In coiling, strips of clay were made and placed one on top of the other to form various shapes such as vases and bowls. These coils were then smoothed on the outside and inside to form a solid object.

The tablet process involved making sheets of clay that were then smoothed and polished just before being joined to make square or rectangular vessels.

Molding, as the name suggests, is a technique based on making a mold in the desired shape. This method was generally used for human figures, although other figures could be made. Identical figures were obtained from repeated use of the mold.

Pre-Columbian pottery was decorated in accordance with its function. Techniques included painting, engraving, fluting, incising, and polishing. The final step of the process was the firing of the clay objects in a kiln.

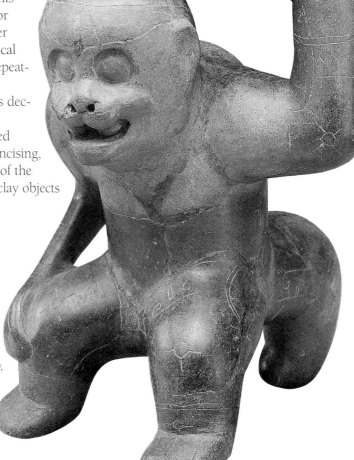

73. White-faced monkey - vase, pottery, Museo Nacional de Costa Rica

CATÁLOGO

1. Figura humana - colgante
 Oro. Alto 4,50 centímetros
 Subregión Diquís
 500 - 1500 d.C.
 Museo Nacional de Costa Rica
 MNCR No. 15

2. Figura humana - colgante
 Oro. Alto 6,60 centímetros,
 ancho 7,60 centímetros
 Subregión Diquís
 500 - 1550 d.C.
 Banco Central de Costa Rica
 BCCR No. 439

3. Figuras humanas - colgante
 Oro. Alto 6,30 centímetros,
 ancho 8,90 centímetros
 Subregión Diquís
 500 - 1550 d.C.
 Banco Central de Costa Rica
 BCCR No. 597

4. Figuras humanas - colgante
 Oro. Alto 6,30 centímetros,
 ancho 7,00 centímetros
 Subregión Diquís
 500 - 1550 d.C.
 Banco Central de Costa Rica
 BCCR No. 796

5. Figura humana - colgante
 Oro. Alto 4,60 centímetros,
 ancho 3,20 centímetros
 Subregión Diquís
 500 - 1550 d.C.
 Museo Nacional de Costa Rica
 MNCR No. 6

CATALOGUE

1. Human figure - pendant
 Gold. Height 4.50 cm
 Diquís subregion
 A.D. 500 - 1500
 Museo Nacional de Costa Rica
 MNCR No. 15

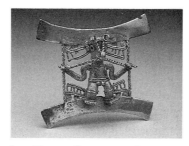

2. Human figure - pendant
 Gold. Height 6.60 cm, width 7.60 cm
 Diquís subregion
 A.D. 500 - 1550
 Banco Central de Costa Rica
 BCCR No. 439

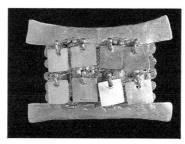

3. Human figures - pendant
 Gold. Height 6.30 cm, width 8.90 cm
 Diquís subregion
 A.D. 500 - 1550
 Banco Central de Costa Rica
 BCCR No. 597

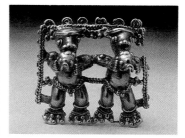

4. Human figures - pendant
 Gold. Height 6.30 cm, width 7.00 cm
 Diquís subregion
 A.D. 500 - 1550
 Banco Central de Costa Rica
 BCCR No. 796

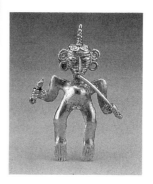

5. Human figure - pendant
 Gold. Height 4.60 cm, width 3.20 cm
 Diquís subregion
 A.D. 500 - 1550
 Museo Nacional de Costa Rica
 MNCR No. 6

6. Figura humana con doble cabeza - colgante
 Oro. Alto 7,50 centímetros,
 ancho 5,90 centímetros
 Subregión Diquís
 500 - 1550 d.C.
 Banco Central de Costa Rica
 BCCR No. 531

7. Figura humana - colgante
 Oro. Alto 10.80 centímetros,
 ancho 8,20 centímetros
 Subregión Diquís
 500 - 1550 d.C.
 Banco Central de Costa Rica
 BCCR No. 963

8. Figura humana con vara de
 mando - colgante
 Jadeíta. Alto 7,20 centímetros,
 ancho 3,70 centímetros
 Región vertiente del Atlántico
 500 a.C. - 500 d.C.
 Instituto Nacional de Seguros
 INS No. 2068

9. Figura humana con vara de
 mando - colgante
 Jadeíta. Alto 5,70 centímetros,
 ancho 2,80 centímetros
 Región vertiente del Atlántico
 500 a.C. - 500 d.C.
 Instituto Nacional de Seguros
 INS No. 1708

10. Cabeza humana - colgante
 Jadeíta. Alto 5,20 centímetros,
 ancho 4 centímetros
 Subregión Guanacaste
 500 a.C. - 500 d.C.
 Instituto Nacional de Seguros
 INS No. 5900

11. Figura humana - colgante
 Jadeíta. Alto 9,60 centímetros,
 ancho 1,60 centímetros
 Subregión Guanacaste
 500 a.C. - 500 d.C.
 Instituto Nacional de Seguros
 INS No. 5886

12. Figura masculina - colgante
 Nefrita. Alto 11.60 centímetros,
 ancho 5 centímetros
 Región vertiente del Atlántico
 500 a.C. - 500 d.C.
 Instituto Nacional de Seguros
 INS No. 4507

13. Figura humana - colgante
 Nefrita. Alto 11.60 centímetros,
 ancho 4,80 centímetros
 Subregión Guanacaste
 500 a.C. - 500 d.C.
 Instituto Nacional de Seguros
 INS No. 4454

14. Figura humana - colgante
 Jadeíta. Alto 10.30 centímetros,
 ancho 4 centímetros
 Región de la vertiente del Atlántico
 500 a.C. - 500 d.C.
 Instituto Nacional de Seguros
 INS No. 4508

15. Figura humana (mitad) - colgante
 Jadeíta. Alto 10.50 centímetros,
 ancho 2,50 centímetros
 Subregión Guanacaste
 500 a.C. - 500 d.C.
 Instituto Nacional de Seguros
 INS No. 6743

16. Figura humana (mitad) - colgante
 Jadeíta. Alto 10.50 centímetros,
 ancho 2,50 centímetros
 Subregión Guanacaste
 500 a.C. - 500 d.C.
 Instituto Nacional de Seguros
 INS No. 6744

17. Figura humana - colgante
 Jadeíta. Alto 12.70 centímetros,
 ancho 4,70 centímetros
 Subregión Guanacaste
 500 a.C. - 500 d.C.
 Instituto Nacional de Seguros
 INS No. 6689

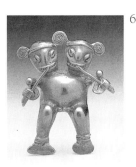

6. Double-headed human figure - pendant
Gold.
Height 7.50 cm, width 5.90 cm
Diquís subregion
A.D. 500 - 1550
Banco Central de Costa Rica
BCCR No. 531

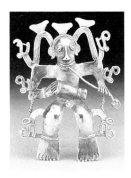

7. Human figure - pendant
Gold.
Height 10.80 cm, width 8.20 cm
Diquís subregion
A.D. 500 - 1550
Banco Central de Costa Rica
BCCR No. 963

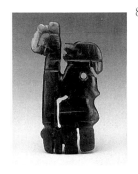

8. Human figure with staff - pendant
Jadeite.
Height 7.20 cm, width 3.70 cm
Atlantic watershed region
500 B.C. - A.D. 500
Instituto Nacional de Seguros
INS No. 2068

9. Human figure with staff - pendant
Jadeite. Height 5.70 cm, width 2.80 cm
Atlantic watershed region
500 B.C. - A.D. 500
Instituto Nacional de Seguros
INS No. 1708

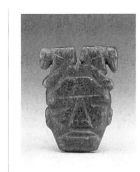

10. Human head - pendant
Jadeite.
Height 5.20 cm, width 4 cm
Guanacaste sub-region
500 B.C. - A.D. 500
Instituto Nacional de Seguros
INS No. 5900

11. Human figure - pendant
Jadeite. Height 9.60 cm, width 1.60 cm
Guanacaste subregion
500 B.C. - A.D. 500
Instituto Nacional de Seguros
INS No. 5886

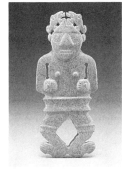

12. Male human figure - pendant
Nephrite.
Height 11.60 cm, width 5 cm
Atlantic watershed region
500 B.C. - A.D. 500
Instituto Nacional de Seguros
INS No. 4507

13. Human figure - pendant
Nephrite. Height 11.60 cm, width 4.80 cm
Guanacaste subregion
500 B.C. - A.D. 500
Instituto Nacional de Seguros
INS No. 4454

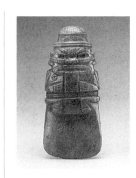

14. Human figure - pendant
Jadeite.
Height 10.30 cm, width 4 cm
Atlantic watershed region
500 B.C. - A.D. 500
Instituto Nacional de Seguros
INS No. 4508

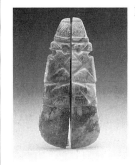

15. Human figure (half) - pendant
Jadeite.
Height 10.50 cm, width 2.50 cm
Guanacaste subregion
500 B.C. - A.D. 500
Instituto Nacional de Seguros
INS No. 6743

16. Human figure (half) - pendant
Jadeite. Height 10.50 cm, width 2.50 cm
Guanacaste subregion
500 B.C. - A.D. 500
Instituto Nacional de Seguros
INS No. 6744

17. Human figure - pendant
Jadeite. Height 12.70 cm, width 4.70 cm
Guanacaste subregion
500 B.C. - A.D. 500
Instituto Nacional de Seguros
INS No. 6689

18. Figura humana - colgante
 Serpentina. Alto 13.70 centímetros,
 ancho 5,20 centímetros
 Subregión Guanacaste
 500 a.C. - 500 d.C.
 Instituto Nacional de Seguros
 INS No. 6244

19. Figura humana - colgante
 Jadeíta. Alto 13 centímetros,
 ancho 4,50 centímetros
 Subregión Guanacaste
 500 a.C. - 500 d.C.
 Instituto Nacional de Seguros
 INS No. 6223

20. Figura humana - colgante
 Jadeíta. Alto 9,30 centímetros,
 ancho 3,90 centímetros
 Subregión Guanacaste
 500 a.C. - 500 d.C.
 Instituto Nacional de Seguros
 INS No. 6182

21. Figura humana - colgante
 Jadeíta. Alto 6,60 centímetros,
 ancho 1,60 centímetros
 Subregión Guanacaste
 500 a.C. - 500 d.C.
 Instituto Nacional de Seguros
 INS No. 6195

22. Figura humana - colgante
 Jadeíta. Alto 15.60 centímetros,
 ancho 1,80 centímetros
 Subregión Guanacaste
 500 a.C. - 500 d.C.
 Instituto Nacional de Seguros
 INS No. 6701

23. Máscara humana
 Oro. Alto 11 centímetros,
 ancho 10 centímetros
 Subregión Diquís
 500 a.C. 500 d.C.
 Museo Nacional de Costa Rica
 MNCR No. 22538

24. Cabeza humana - recipiente
 Serpentina. Alto 4,30 centímetros,
 ancho 4 centímetros
 Subregión Guanacaste
 500 a.C. - 500 d.C.
 Instituto Nacional de Seguros
 INS No. 4489

25. Cabeza humana - maza
 Piedra. Alto 6,40 centímetros,
 ancho 9,50 centímetros,
 profundidad 9,60 centímetros
 Subregión Guanacaste
 1 - 500 d.C.
 Instituto Nacional de Seguros
 INS No. 541

26. Hongo con figuras humanas - estatua
 Cerámica. Alto 43 centímetros,
 ancho 30 centímetros
 Subregión Guanacaste
 500 a.C. - 500 d.C.
 Instituto Nacional de Seguros
 INS No. 4077

27. Figura humana - recipiente
 Cerámica. Alto 24.50 centímetros,
 ancho 22.50 centímetros
 Subregión Guanacaste
 500 a.C. - 800 d C.
 Museo Nacional de Costa Rica
 MNCR No. 14505

28. Figura humana - masculina, estatua
 Piedra. Alto 60 centímetros,
 ancho 38 centímetros
 Región vertiente del Atlántico
 1000 - 1500 d.C.
 Museo Nacional de Costa Rica
 MNCR No. 11697

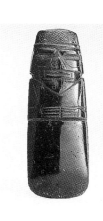

18. Human figure - pendant
Serpentine.
Height 13.70 cm,
width 5.20 cm
Guanacaste sub-
region
500 B.C. - A.D. 500
Instituto Nacional
de Seguros
INS No. 6244

19. Human figure - pendant
Jadeite. Height 13 cm, width 4.50 cm
Guanacaste subregion
500 B.C. - A.D. 500
Instituto Nacional de Seguros
INS No. 6223

20. Human figure - pendant
Jadeite. Height 9.3 cm, width 3.90 cm
Guanacaste subregion
500 B.C. - A.D. 500
Instituto Nacional de Seguros
INS No. 6182

21. Human figure - pendant
Jadeite. Height 6.60 cm, width 1.60 cm
Guanacaste subregion
500 B.C. - A.D. 500
Instituto Nacional de Seguros
INS No. 6195

22. Human figure - pendant
Jadeite. Height 15.60 cm, width 1.80 cm
Guanacaste subregion
500 B.C. - A.D. 500
Instituto Nacional de Seguros
INS No. 6701

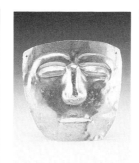

23. Human mask
Gold.
Height 11 cm,
width 10 cm
Diquís subregion
500 B.C. - A.D. 500
Museo Nacional
de Costa Rica
MNCR No.
22538

24. Human head - vase
Serpentine. Height 4.30 cm, width 4 cm
Guanacaste subregion
500 B.C. - A.D. 500
Instituto Nacional de Seguros
INS No. 4489

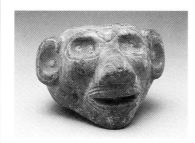

25. Human head - mace
Stone. Height 6.40 cm, width 9.50 cm,
depth 9.60 cm
Guanacaste subregion
A.D. 1 - 500
Instituto Nacional de Seguros
INS No. 541

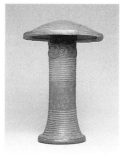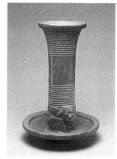

26. Mushroom with human figures - statue
Pottery. Height 43 cm, width 30 cm
Guanacaste subregion
500 B.C. - A.D. 500
Instituto Nacional de Seguros
INS No. 4077

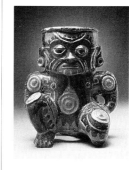

27. Human figure - vase Pottery.
Height 24.50 cm,
width 22.50 cm
Guanacaste sub-
region
500 B.C. - A.D. 800
Museo Nacional
de Costa Rica
MNCR No.
14505

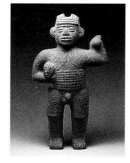

28. Male Human figure - statue
Stone.
Height 60 cm,
width 38 cm
Atlantic water-
shed region
A.D. 1000 - 1500
Museo Nacional
de Costa Rica
MNCR No.
11697

29. Collar
 Jadeíta y toba. Alto 35.40 centímetros,
 ancho 2,50 centímetros
 Subregión Guanacaste
 500 a.C. - 500 d.C.
 Instituto Nacional de Seguros
 INS No. 1446

30. Collar
 Serpentina y calcedonia. Alto 27.60
 centímetros, ancho 7,80 centímetros
 Subregión Guanacaste
 500 a.C. - 500 d.C.
 Instituto Nacional de Seguros
 INS No. 1194

31 y 32. Orejeras
 Jadeíta. Alto 1,80 centímetros,
 ancho 2,60 centímetros
 Subregión Guanacaste
 500 a.C. - 500 d.C.
 Instituto Nacional de Seguros
 INS Nos. 6450 A y 6450 B

33. Pectoral
 Oro. Diámetro 17 centímetros
 Subregión Diquís
 500 - 1550 d.C.
 Museo Nacional de Costa Rica
 MNCR No. 20472

34. Pectoral
 Oro. Diámetro 25.80 centímetros
 Subregión Diquís
 500 - 1550 d.C.
 Banco Central de Costa Rica
 BCCR No. 507

35 Figura humana con máscara de águila
 arpella - colgante
 Oro. Alto 8,50 centímetros,
 ancho 7,20 centímetros
 Subregión Diquís
 500 - 1550 d.C.
 Banco Central de Costa Rica
 BCCR No. 1226

36. Figura humana con máscara de águila
 arpella - colgante
 Oro. Alto 14.70 centímetros,
 ancho 12 centímetros Subregión Diquís
 500 - 1550 d.C.
 Banco Central de Costa Rica
 BCCR No. 1247

37. Figura humana con máscara de ave -
 colgante
 Jadeíta. Alto 7,10 centímetros,
 ancho 2,10 centímetros
 Región vertiente del Atlántico
 500 a.C - 500 d.C.
 Instituto Nacional de Seguros
 INS No. 1932

38. Figura humana con máscara de ave -
 colgante
 Jadeíta. Alto 7,10 centímetros,
 ancho 2,20 centímetros
 Región vertiente del Atlántico
 500 a.C. - 500 d.C.
 Instituto Nacional de Seguros
 INS No. 1933

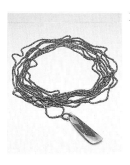

29. Necklace
Jadeite and tufa.
Height 35.40 cm,
width 2.50 cm
Guanacaste sub-
region
500 B.C. - A.D. 500
Instituto Nacional
de Seguros
INS No. 1446

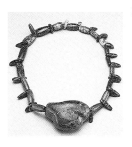

30. Necklace
Serpentine and
chalcedony.
Height 27.60 cm,
width 7.80 cm
Guanacaste sub-
region
500 B.C. - A.D. 500
Instituto Nacional
de Seguros
INS No. 1194

31 and 32. Earrings
Jadeite.
Height 1.80 cm,
width 2.60 cm
Guanacaste sub-
region
500 B.C. - A.D. 500
Instituto Nacional de Seguros
INS Nos. 6450 A and 6450 B

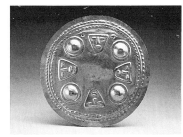

33. Breastplate
Gold. Diameter 17 cm
Diquís subregion
A.D. 500 - 1550
Museo Nacional de Costa Rica
MNCR No. 20472

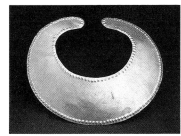

34. Breastplate
Gold. Diameter 25.80 cm
Diquís subregion
A.D. 500 - 1550
Banco Central de Costa Rica
BCCR No. 507

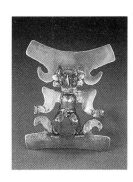

35. Human figure
with mask of
harpy eagle -
pendant
Gold.
Height 8.50 cm,
width 7.20 cm
Diquís subregion
A.D. 500 - 1550
Banco Central de
Costa Rica
BCCR No. 1226

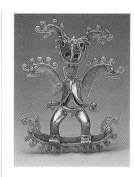

36. Human figure
with mask of
harpy eagle -
pendant
Gold.
Height 14.70 cm,
width 12 cm
Diquís subregion
A.D. 500 - 1550
Banco Central de
Costa Rica
BCCR No. 1247

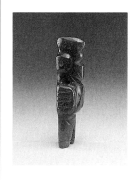

37. Human figure
with bird mask -
pendant
Jadeite.
Height 7.10 cm,
width 2.10 cm
Atlantic water-
shed region
500 B.C. - A.D. 500
Instituto Nacional
de Seguros
INS No. 1932

38. Human figure with bird mask - pendant
Jadeite. Height 7.10 cm, width 2.20 cm
Atlantic watershed region
500 B.C. - A.D. 500
Instituto Nacional de Seguros
INS No. 1933

39. Figura humana con máscara de cocodrilo
o lagarto - colgante
Oro. Alto 12.30 centímetros,
ancho 7,50 centímetros
Subregión Diquís
500 - 1550 d.C.
Banco Central de Costa Rica
BCCR No. 1250

40. Figura humana con máscara de
felino - colgante
Oro. Alto 8,10 centímetros,
ancho 7,50 centímetros
Subregión Diquís
500 a.C - 1550 d.C.
Banco Central de Costa Rica
BCCR No. 588

41. Figura humana con máscara de
felino - colgante
Oro. Alto 8,50 centímetros,
ancho 8,50 centímetros
Subregión Diquís
500 a.C - 1550 d.C.
Banco Central de Costa Rica
BCCR No. 593

42. Figura humana con máscara de
felino - colgante
Oro. Alto 6,20 centímetros,
ancho 6,10 centímetros
Subregión Diquís
500 - 1550 d.C.
Museo Nacional de Costa Rica
MNCR No. 27648

43. Figura humana con máscara de
felino - colgante
Oro. Alto 13.50 centímetros,
ancho 10.50 centímetros
Subregión Diquís
500 - 1550 d.C.
Museo Nacional de Costa Rica
MNCR No. 22866

44. Figura humana con máscara de
felino - colgante
Oro. Alto 4 centímetros,
ancho 2 centímetros
Región Central
500 a.C - 1550 d.C.
Museo Nacional de Costa Rica
MNCR No. 12

45. Figura con rasgos humanos y de
jaguar - colgante
Oro. Alto 8,70 centímetros,
ancho 8,10 centímetros
Subregión Diquís
500 a.C - 1550 d.C.
Banco Central de Costa Rica
BCCR No. 532

46. Figura humana con rasgos de
mono - colgante
Oro. Alto 8 centímetros,
ancho 6,30 centímetros
Subregión Diquís
500 a.C - 1550 d.C.
Museo Nacional de Costa Rica
MNCR No. 14500

47. Figura humana con máscara de
animal - colgante
Jadeíta. Alto 15 centímetros,
ancho 1,50 centímetros
Región vertiente del Atlántico
500 a.C. - 500 d.C.
Instituto Nacional de Seguros
INS No. 1928

48. Figura humana con máscara de
animal - colgante
Jadeíta. Alto 14.50 centímetros,
ancho 1,60 centímetros
Región vertiente del Atlántico
500 a.C. - 500 d.C.
Instituto Nacional de Seguros
INS No. 1929

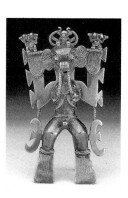

39. Human figure with crocodile or lizard mask - pendant
Gold.
Height 12.30 cm, width 7.50 cm
Diquís subregion
A.D. 500 - 1550
Banco Central de Costa Rica
BCCR No. 1250

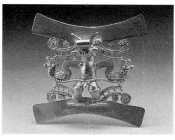

40. Human figure with feline mask - pendant
Gold. Height 8.10 cm, width 7.50 cm
Diquís subregion
500 B.C. - A.D. 1550
Banco Central de Costa Rica
BCCR No. 588

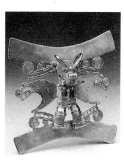

41. Human figure with feline mask - pendant
Gold.
Height 8.50 cm, width 8.50 cm
Diquís subregion
500 B.C. - A.D. 1550
Banco Central de Costa Rica
BCCR No. 593

42. Human figure with feline mask - pendant
Gold. Height 6.20 cm, width 6.10 cm
Diquís subregion
A.D. 500 - 1550
Museo Nacional de Costa Rica
MNCR No. 27648

43. Human figure with feline mask - pendant
Gold. Height 13.50 cm, width 10.50 cm
Diquís subregion
500 B.C. - A.D. 1550
Museo Nacional de Costa Rica
MNCR No. 22866

44. Human figure with feline mask - pendant
Gold. Height 4 cm, width 2 cm
Central region
500 B.C. - A.D. 1550
Museo Nacional de Costa Rica
MNCR No. 12

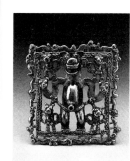

45. Figure with human or jaguar features - pendant
Gold.
Height 8.70 cm, width 8.10 cm
Diquís subregion
500 B.C. - A.D. 1550
Banco Central de Costa Rica
BCCR No. 532

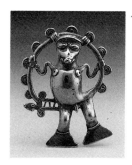

46. Human figure with monkey features - pendant
Gold.
Height 8 cm, width 6.30 cm
Diquís subregion
500 B.C. - A.D. 1550
Museo Nacional de Costa Rica
MNCR No. 14500

47. Human figure with animal mask - pendant
Jadeite. Height 15 cm, width 1.50 cm
Atlantic watershed region
500 B.C. - A.D. 500
Instituto Nacional de Seguros
INS No. 1928

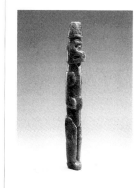

48. Human figure with animal mask - pendant
Jadeite.
Height 14.50 cm, width 1.60 cm
Atlantic watershed region
500 B.C. - A.D. 500
Instituto Nacional de Seguros
INS No. 1929

49. Figura de camarón o esquila de
agua - colgante
Oro. Alto 12.50 centímetros, ancho
7,80 centímetros
Subregión Diquís
500 - 1550 d.C.
Banco Central de Costa Rica
BCCR No. 423

50. Cangrejo - colgante
Jadeíta. Profundidad 8,30 centímetros,
ancho 2,50 centímetros
Subregión Guanacaste
500 a.C. - 500 d.C.
Instituto Nacional de Seguros
INS No. 5925

51. Cangrejo - colgante
Oro. Alto 5,40 centímetros,
ancho 7,70 centímetros
Subregión Diquís
500 a.C - 1550 d.C.
Banco Central de Costa Rica
BCCR No. 534

52. Langosta - colgante
Oro. Alto 10.70 centímetros,
ancho 8,30 centímetros
Subregión Diquís
500 - 1550 d.C.
Banco Central de Costa Rica
BCCR No. 1246

53. Zarapito trinador - colgante
Jadeíta. Alto 8,20 centímetros,
ancho 3,60 centímetros
Región vertiente del Atlántico
500 a.C. 500 d.C.
Instituto Nacional de Seguros
INS No. 1642

54. Cocodrilo - colgante
Oro. Alto 5,50 centímetros,
profundidad 15.80 centímetros
Subregión Diquís
500 a.C - 1550 d.C.
Banco Central de Costa Rica
BCCR No. 1245

55. Cocodrilo con dos cabezas - colgante
Jadeíta. Alto 10.40 centímetros,
ancho 2,30 centímetros
Región de la vertiente del Atlántico
500 a.C. - 500 d.C.
Instituto Nacional de Seguros
INS No. 4479

56. Cocodrilo - colgante
Jadeíta. Alto 6,20 centímetros,
ancho 1,20 centímetros
Subregión Guanacaste
500 a.C. - 500 d.C.
Instituto Nacional de Seguros
INS No. 6712

57. Cocodrilo - colgante
Jadeíta. Alto 6,20 centímetros,
ancho 1,20 centímetros
Subregión Guanacaste
500 a.C. - 500 d.C.
Instituto Nacional de Seguros
INS No. 6713

58. Cocodrilo o lagarto - colgante
Oro. alto 5,50 centímetros,
profundidad 9,70 centímetros
Subregión Diquís
500 a.C - 1550 d.C.
Museo Nacional de Costa Rica
MNCR No. 27619

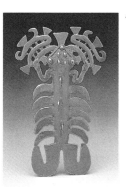

49. Figure of squilla, or mantis prawn - pendant
Gold.
Height 12.50 cm, width 7.80 cm
Diquís subregion
A.D. 500 - 1550
Banco Central de Costa Rica
BCCR No. 423

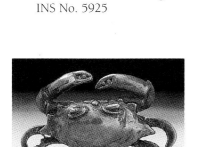

50. Crab - pendant
Jadeite. Depth 8.30 cm, width 2.50 cm
Guanacaste subregion
500 B.C. - A.D.500
Instituto Nacional de Seguros
INS No. 5925

51. Crab - pendant
Gold. Height 5.40 cm, width 7.70 cm
Diquís subregion
500 B.C. - A.D. 1550
Banco Central de Costa Rica
BCCR No. 534

52. Lobster - pendant
Gold.
Height 10.70 cm, width 8.30 cm
Diquís subregion
A.D. 500 - 1550
Banco Central de Costa Rica
BCCR No. 1246

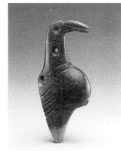

53. Curlew - pendant
Jadeite.
Height 8.20 cm, width 3.60 cm
Atlantic water-shed region
500 B.C. - A.D. 500
Instituto Nacional de Seguros
INS No. 1642

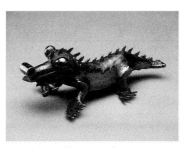

54. Crocodile - pendant
Gold. Height 5.50 cm, depth 15.80 cm
Diquís subregion
500 B.C. - A.D. 1550
Banco Central de Costa Rica
BCCR No. 1245

55. Crocodile with two heads - pendant
Jadeite. Height 10.40 cm, width 2.30 cm
Atlantic watershed region
500 B.C. - A.D. 500
Instituto Nacional de Seguros
INS No. 4479

56. Crocodile - pendant
Jadeite. Height 6.20 cm, width 1.20 cm
Guanacaste subregion
500 B.C. - A.D. 500
Instituto Nacional de Seguros
INS No. 6712

57. Crocodile - pendant
Jadeite. Height 6.20 cm, width 1.20 cm
Guanacaste subregion
500 B.C. - 500 A.D.
Instituto Nacional de Seguros
INS No. 6713

58. Crocodile or lizard - pendant
Gold. Height 5.50 cm, depth 9.70 cm
Diquís subregion
500 B.C. - 1550 A.D.
Museo Nacional de Costa Rica
MNCR No. 27619

59. Iguana - colgante
Jadeíta. Alto 11.50 centímetros,
ancho 1,90 centímetros
Región vertiente del Atlántico
500 a.C. - d.C. 500
Instituto Nacional de Seguros
INS No. 1916

60. Pectoral repujado con decoración en
forma de tortuga
Oro. Diámetro 21 centímetros
Subregión Diquís
500 a.C - 1550 d.C.
Banco Central de Costa Rica
BCCR No. 516

61. Lechuza - colgante
Jadeíta. Alto 8,40 centímetros,
ancho 4,10 centímetros
Subregión Guanacaste
500 a.C. - 500 d.C.
Instituto Nacional de Seguros
INS No. 6186

62. Lechuza - colgante
Jadeíta. Alto 14.50 centímetros,
ancho 4,50 centímetros
Subregión Guanacaste
500 a.C. - 500 d.C.
Instituto Nacional de Seguros
INS No. 6636.

63. Lechuza - colgante
Jadeíta. Alto 6 centímetros,
ancho 3,30 centímetros
Región vertiente del Atlántico
500 a.C. - 500 d.C.
Instituto Nacional de Seguros
INS No. 1745

64. Lechuza - colgante
Jadeíta. Alto 8 centímetros,
ancho 4,30 centímetros
Subregión Guanacaste
500 a.C. - 500 d.C.
Instituto Nacional de Seguros
INS No. 6762

65. Zopilote - colgante
Nefrita. Alto 7 centímetros, ancho 5
centímetros, profundidad 4 centímetros
Región vertiente del Atlántico
500 a.C. - 500 d.C.
Instituto Nacional de Seguros
INS No. 4503

66. Ave - colgante
Jadeíta. Alto 7 centímetros,
ancho 2,10 centímetros
Región vertiente del Atlántico
500 a.C. - 500 d.C.
Instituto Nacional de Seguros
INS No. 5929

67. Ave estilizada - colgante
Jadeíta. Alto 20.10 centímetros,
ancho 2,10 centímetros
Subregión Guanacaste
500 a.C. - 500 d.C.
Instituto Nacional de Seguros
INS No. 1535

68. Loro - colgante
Jadeíta. Alto 3,60 centímetros,
ancho 3 centímetros
Región vertiente del Atlántico
500 a.C. - 500 d.C.
Instituto Nacional de Seguros
INS No. 1827

69. Guacamayo - maza
Jadeíta. Alto 21.50 centímetros,
ancho 6,50 centímetros
Subregión Guanacaste
1 - 500 d.C.
Instituto Nacional de Seguros
INS No. 6600

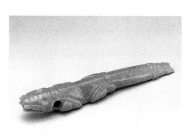

59. Iguana - pendant
Jadeite. Height 11.50 cm, width 1.90 cm
Atlantic watershed region
500 B.C. - A.D. 500
Instituto Nacional de Seguros
INS No. 1916

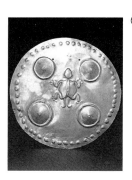

60. Breastplate with decoration embossed in form of a turtle
Gold.
Diameter 21 cm
Diquís subregion
500 B.C. - A.D. 1550
Banco Central de Costa Rica
BCCR No. 516

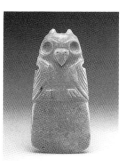

61. Owl - pendant
Jadeite.
Height 8.40 cm, width 4.10 cm
Guanacaste subregion
500 B.C. - A.D. 500
Instituto Nacional de Seguros
INS No. 6186

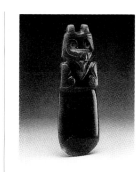

62. Owl - pendant
Jadeite.
Height 14.50 cm, width 4.50 cm
Guanacaste subregion
500 B.C. - A.D. 500
Instituto Nacional de Seguros
INS No. 6636

63. Owl - pendant
Jadeite. Height 6 cm, width 3.30 cm
Atlantic watershed region
500 B.C. - A.D. 500
Instituto Nacional de Seguros
INS No. 1745

64. Owl - pendant
Jadeite. Height 8 cm, width 4.30 cm
Guanacaste subregion
500 B.C. - A.D. 500
Instituto Nacional de Seguros
INS No. 6762

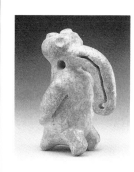

65. Buzzard - pendant
Nephrite.
Height 7 cm,
width 5 cm,
depth 4 cm
Atlantic watershed region
500 B.C. - A.D. 500
Instituto Nacional de Seguros
INS No. 4503

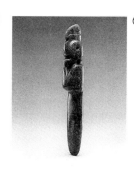

66. Bird - pendant
Jadeite.
Height 7 cm,
width 2.10 cm
Atlantic watershed region
500 B.C. - A.D. 500
Instituto Nacional de Seguros
INS No. 5929

67. Stylized bird - pendant
Jadeite. Height 20.10 cm, width 2.10 cm
Guanacaste subregion
500 B.C. - A.D. 500
Instituto Nacional de Seguros
INS No. 1535

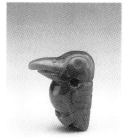

68. Parrot - pendant
Jadeite.
Height 3.60 cm,
width 3 cm
Atlantic watershed region
500 B.C. - A.D. 500
Instituto Nacional de Seguros
INS No. 1827

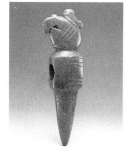

69. Macaw - mace
Jadeite.
Height 21.50 cm,
width 6.50 cm
Guanacaste subregion
A.D. 1-500
Instituto Nacional de Seguros
INS No. 6600

70. Guacamayo de dos cabezas - colgante
 Jadeíta. Alto 8,70 centímetros, ancho
 4,20 centímetros
 Región de la vertiente del Atlántico
 500 a.C. - 500 d.C.
 Instituto Nacional de Seguros
 INS No. 4493

71. Piedra de moler representando a un
 guacamayo
 Piedra. Alto 29.50 centímetros, ancho 23
 centímetros, profundidad 50 centímetros
 Subregión Guanacaste
 1350 - 1500 d.C.
 Instituto Nacional de Seguros
 INS No. 4119

72. Quebrantahuesos - recipiente
 Cerámica. Alto 17 centímetros,
 profundidad 19 centímetros
 Subregión Guanacaste
 500 a.C. - 500 d.C.
 Museo Nacional de Costa Rica
 MNCR No. 20949

73. Mono cara blanca - recipiente
 Cerámica. Alto 20 centímetros,
 profundidad 16 centímetros
 Subregión Guanacaste
 500 a.C. - 500 d.C.
 Museo Nacional de Costa Rica
 MNCR No. 1.5 (26)

74. Murciélago con los extremos de las alas
 en forma de cabeza de tiburón - colgante
 Jadeíta. Ancho 3 centímetros,
 profundidad 15.50 centímetros
 Subregión Guanacaste
 500 a.C. - 500 d.C.
 Instituto Nacional de Seguros
 INS No. 6494

75. Murciélago con los extremos de las alas en
 forma de cabeza de tortuga - colgante
 Jadeíta. Alto 2,2 centímetros,
 ancho 15.8 centímetros
 Subregión Guanacaste
 500 a.C. - 500 d.C.
 Instituto Nacional de Seguros
 INS No. 1931

76. Murciélago con los extremos de las alas en
 forma de cabeza de cocodrilo - colgante
 Serpentina. Ancho 3,50 centímetros,
 profundidad 16.60 centímetros
 500 a.C. - 500 d.C.
 Instituto Nacional de Seguros
 INS No. 6023

77. Recipiente con características estilizadas
 de murciélago
 Cerámica. Alto 32 centímetros
 Subregión Guanacaste
 500 a.C. - 1000 d.C.
 Museo Nacional de Costa Rica
 MNCR No. 23033

78. Incensario con figura de cocodrilo o
 lagarto
 Cerámica. Alto 57 centímetros, ancho
 40 centímetros
 Subregión Guanacaste
 500 - 1000 d.C.
 Museo Nacional de Costa Rica
 MNCR No. 23069

70. Two-headed macaw - pendant
Jadeite. Height 8.70 cm, width 4.20 cm
Atlantic watershed region
500 B.C. - A.D. 500
Instituto Nacional de Seguros
INS No. 4493

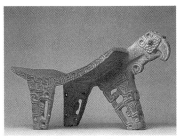

71. Grinding stone featuring macaw -
Stone. Height 29.50 cm, width 23 cm,
depth 50 cm
Guanacaste subregion
A.D. 1350 - 1500
Instituto Nacional de Seguros
INS No. 4119

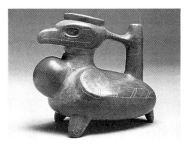

72. Lammergeyer - vase
Pottery. Height 17 cm, depth 19 cm
Guanacaste subregion
500 B.C. - A.D. 500
Museo Nacional de Costa Rica
MNCR No. 20949

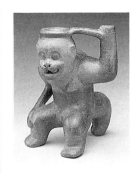

73. White-faced
monkey - vase
Pottery.
Height 20 cm,
depth 16 cm
Guanacaste sub-
region
500 B.C. - A.D. 500
Museo Nacional
de Costa Rica
MNCR No. 1.5 (26)

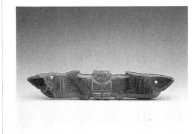

74. Bat with the ends of the wings in the form
of shark heads - pendant
Jadeite. Width 3 cm, depth 15.50 cm
Guanacaste subregion
500 B.C. - A.D. 500
Instituto Nacional de Seguros
INS No. 6494

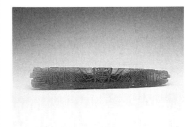

75. Bat with the ends of the wings in the form
of turtle heads - pendant
Jadeite. Height 2.2 cm, width 15.8 cm
Guanacaste subregion
500 B.C. - A.D. 500
Instituto Nacional de Seguros
INS No. 1931

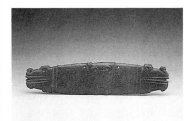

76. Bat with the ends of the wings in form of
crocodile heads -pendant
Serpentine. Width 3.50 cm,
depth 16.60 cm
Guanacaste subregion
500 B.C. - A.D. 500
Instituto Nacional de Seguros
INS No. 6023

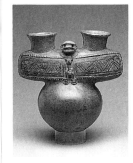

77. Vase with stylized
representation of
a bat
Pottery.
Height 32 cm
Guanacaste sub-
region
500 B.C. - 1000 A.D.
Museo Nacional
de Costa Rica
MNCR No.
23033

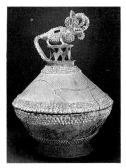

78. Censer with
figure of a croco-
dile or lizard
Pottery.
Height 57 cm,
width 40 cm
Guanacaste sub-
region
A.D. 500 - 1000
Museo Nacional
de Costa Rica
MNCR No.
23069

79. Urna con efigie de ocelote
 Cerámica. Alto 34.50 centímetros,
 ancho 25.50 centímetros, profundidad
 34.50 centímetros
 Subregión Guanacaste
 1350 - 1500 d.C.
 Instituto Nacional de Seguros
 INS No. 4036

80. Armadillo - pito
 Cerámica. Alto 8 centímetros, ancho 7
 centímetros, profundidad 12 centímetros
 Subregión Guanacaste
 500 a.C. - 500 d.C.
 Museo Nacional de Costa Rica
 MNCR No. 23906

81. Codorniz - ocarina
 Cerámica. Alto 13 centímetros,
 ancho 12 centímetros
 Subregión Guanacaste
 500 a.C. - 500 d.C.
 Museo Nacional de Costa Rica
 MNCR No. 9315

82. Conejo - colgante
 Jadeíta. Alto 2,6 centímetros,
 ancho 2,10 centímetros
 Región vertiente del Atlántico
 500 a.C. - 500 d.C.
 Instituto Nacional de Seguros
 INS No. 5957

83. Venado - colgante
 Oro. Alto 5,10 centímetros,
 ancho 11.30 centímetros
 Subregión Diquís
 500 - 1550 d.C.
 Banco Central de Costa Rica
 BCCR No. 297

84. Araña con esfera - colgante
 Oro. Alto 2,10 centímetros,
 ancho 1,70 centímetros
 Subregión Diquís
 500 - 1550 d.C.
 Museo Nacional de Costa Rica
 MNCR No. 14578

85. Araña con esfera - colgante
 Oro. Alto 7,40 centímetros,
 ancho 4,40 centímetros
 Subregión Diquís
 500 - 1550 d.C.
 Banco Central de Costa Rica
 BCCR No. 1297

86. Escorpión - colgante
 Oro. Ancho 3,20 centímetros,
 profundidad 6,80 centímetros
 Subregión Diquís
 500 - 1550 d.C.
 Museo Nacional de Costa Rica
 MNCR No. 14504

87. Figuras de serpientes - colgante
 Jadeíta. Ancho 3,20 centímetros,
 profundidad 18.50 centímetros
 Subregión Guanacaste
 500 a.C. - 500 d.C.
 Instituto Nacional de Seguros
 INS No. 5976

88. Figuras de serpientes - colgante
 Nefrita. Alto 12.90 centímetros,
 ancho 2,30 centímetros
 Subregión Guanacaste
 500 a.C - 500 d.C.
 Instituto Nacional de Seguros
 INS No. 1513

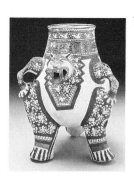

79. Vase with effigy of an ocelot
Pottery.
Height 34.50 cm, width 25.50 cm, depth 34.50 cm
Guanacaste subregion
A.D. 1350 - 1500
Instituto Nacional de Seguros
INS No. 4036

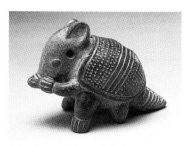

80. Armadillo - whistle
Pottery. Height 8 cm, width 7 cm, depth 12 cm
Guanacaste subregion
500 B.C. - A.D. 500
Museo Nacional de Costa Rica
MNCR No. 23906

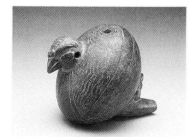

81. Quail - ocarina
Pottery. Height 13 cm, width 12 cm
Guanacaste subregion
500 B.C. - A.D. 500
Museo Nacional de Costa Rica
MNCR No. 9315

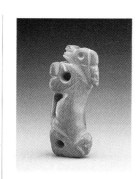

82. Rabbit - pendant
Jadeite.
Height 2.6 cm, width 2.10 cm
Atlantic water-shed region
500 B.C. - A.D. 500
Instituto Nacional de Seguros
INS No. 5957

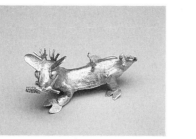

83. Deer - pendant
Gold. Height 5.10 cm, width 11.30 cm
Diquís subregion
A.D. 500 - 1550
Banco Central de Costa Rica
BCCR No. 297

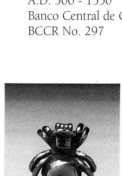

84. Spider with bell - pendant
Gold.
Height 2.10 cm, width 1.70 cm
Diquís subregion
A.D. 500 - 1550
Museo Nacional de Costa Rica
MNCR No. 14578

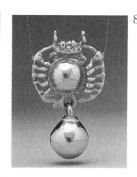

85. Spider with bell - pendant
Gold.
Height 7.40 cm, width 4.40 cm
Diquís subregion
A.D. 500 - 1550
Banco Central de Costa Rica
BCCR No. 1297

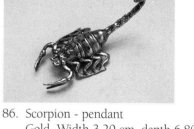

86. Scorpion - pendant
Gold. Width 3.20 cm, depth 6.80 cm
Diquís subregion
A.D. 500 - 1550
Museo Nacional de Costa Rica
MNCR No. 14504

87. Snake figures - pendant
Jadeite. Width 3.20 cm, depth 18.50 cm
Guanacaste subregion
500 B.C. - A.D. 500
Instituto Nacional de Seguros
INS No. 5976

88. Snake figures - pendant
Nephrite.
Height 12.90 cm, width 2.30 cm
Guanacaste sub-region
500 B.C. - A.D. 500
Instituto Nacional de Seguros
INS No. 1513

89. Pavón - colgante
 Arenista. Alto 12.10 centímetros,
 ancho 2,80 centímetros
 Subregión Guanacaste
 500 a.C - 500 d.C.
 Instituto Nacional de Seguros
 INS No. 6166

90. Pavón - colgante
 Jadeíta. Alto 8,50 centímetros,
 ancho 2,20 centímetros
 Subregión Guanacaste
 500 a.C - 500 d.C.
 Instituto Nacional de Seguros
 INS No. 6657

91. Cabeza del rey de los zopilotes - maza
 Arenista. Alto 9,90 centímetros,
 ancho 11 centímetros,
 profundidad 12.10 centímetros
 Subregión Guanacaste
 1 - 500 d.C.
 Instituto Nacional de Seguros
 INS No. 6911

92. Cabeza del rey de los zopilotes - maza
 Diorita. Alto 8,40 centímetros,
 ancho 5,70 centímetros,
 profundidad 14.90 centímetros
 Subregión Guanacaste
 1 - 500 d.C.
 Instituto Nacional de Seguros
 INS No. 6163

93. Figura del rey de los zopilotes - colgante
 Jadeíta. Alto 8 centímetros,
 ancho 2,50 centímetros
 Subregión Guanacaste
 500 a.C. - 500 d.C.
 Instituto Nacional de Seguros
 INS No. 6658

94. Figura estilizada del rey de los zopilotes -
 colgante
 Nefrita. Alto 4 centímetros,
 ancho 5,10 centímetros
 Subregión Guanacaste
 500 a.C. - 500 d.C.
 Instituto Nacional de Seguros
 INS No. 4554

95. Lechuza - colgante
 Lava dacítica. Alto 9,70 centímetros,
 ancho 3,30 centímetros
 Subregión Guanacaste
 500 a.C. - 500 d.C.
 Instituto Nacional de Seguros
 INS No. 5944

96. Lechuza - colgante
 Serpentina. Alto 4,40 centímetros,
 ancho 5,70 centímetros
 Subregión Guanacaste
 500 a.C. - 500 d.C.
 Instituto Nacional de Seguros
 INS No. 5904

97. Lechuza - colgante
 Jadeíta. Alto 11.50 centímetros,
 ancho 4,80 centímetros
 Subregión Guanacaste
 500 a.C. - 500 d.C.
 Instituto Nacional de Seguros
 INS No. 6243

98. Lechuza - colgante
 Jadeíta. Alto 7,70 centímetros
 ancho 1,80 centímetros,
 Subregión Guanacaste
 500 a.C. - 500 d.C.
 Instituto Nacional de Seguros
 INS No. 5856

99. Lechuza - colgante
 Jadeíta. Alto 17.40 centímetros,
 ancho 3,10 centímetros
 Subregión Guanacaste
 500 a.C. - 500 d.C.
 Instituto Nacional de Seguros
 INS No. 5931

100. Grupo de lechuzas - colgante
 Jadeíta. Alto 18.40 centímetros,
 ancho 2,40 centímetros
 Subregión Guanacaste
 500 a.C. - 500 d.C.
 Instituto Nacional de Seguros
 INS No. 5932

101. Lechuza - colgante
 Calcedonia (ónix). Alto 10 centímetros,
 ancho 3,50 centímetros
 Subregión Guanacaste
 500 a.C. - 500 d.C.
 Instituto Nacional de Seguros
 INS No. 1940

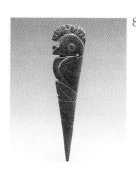

89. Peacock - pendant
Sandstone.
Height 12.10 cm,
width 2.80 cm
Guanacaste sub-
region
500 B.C. - A.D. 500
Instituto Nacional
de Seguros
INS No. 6166

90. Peacock - pendant
Jadeite.
Height 8.50 cm, width 2.20 cm
Guanacaste subregion
500 B.C. - A.D. 500
Instituto Nacional de Seguros
INS No. 6657

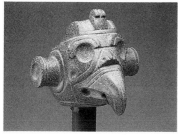

91. Buzzard head - mace
Sandstone. Height 9.90 cm, width 11 cm,
depth 12.10 cm
Guanacaste subregion
A.D. 1 - 500
Instituto Nacional de Seguros
INS No. 6911

92. Buzzard head - mace
Diorite. Height 8.40 cm, width 5.70 cm,
depth 14.90 cm
Guanacaste subregion
A.D. 1 - 500
Instituto Nacional de Seguros
INS No. 6163

93. Buzzard - pendant
Jadeite. Height 8 cm, width 2.50 cm
Guanacaste subregion
500 B.C. - A.D. 500
Instituto Nacional de Seguros
INS No. 6658

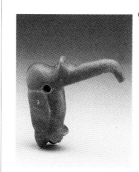

94. Stylized figure of
a king buzzard -
pendant
Nephrite.
Height 4 cm,
width 5.10 cm
Guanacaste sub-
region
500 B.C. - A.D. 500
Instituto Nacional
de Seguros
INS No. 4554

95. Owl - pendant
Dacitic lava. Height 9.70 cm,
width 3.30 cm
Guanacaste subregion
500 B.C. - A.D. 500
Instituto Nacional de Seguros
INS No. 5944

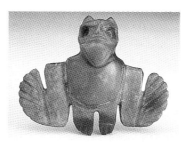

96. Owl - pendant
Serpentine. Height 4.40 cm,
width 5.70 cm
Guanacaste subregion
500 B.C. - A.D. 500
Instituto Nacional de Seguros
INS No. 5904

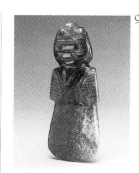

97. Owl - pendant
Jadeite.
Height 11.50 cm,
width 4.80 cm
Guanacaste sub-
region
500 B.C. - A.D. 500
Instituto Nacional
de Seguros
INS No. 6243

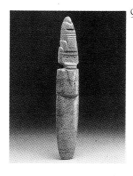

98. Owl - pendant
Jadeite.
Height 7.70cm,
width 1.80 cm
Guanacaste sub-
region
500 B.C. - A.D. 500
Instituto Nacional
de Seguros
INS No. 5856

99. Owl - pendant
Jadeite. Height 17.40 cm, width 3.10 cm
Guanacaste subregion
500 B.C. - A.D. 500
Instituto Nacional de Seguros
INS No. 5931

100. Group of owls - pendant
Jadeite. Height 18.40 cm, width 2.40 cm
Guanacaste subregion
500 B.C. - A.D. 500
Instituto Nacional de Seguros
INS No. 5932

101. Owl - pendant
Chalcedony (onyx). Height 10 cm,
width 3.50 cm
Guanacaste subregion
500 B.C. - A.D. 500
Instituto Nacional de Seguros
INS No. 1940

102. Águila arpella - colgante
Oro. Alto 10.10 centímetros,
ancho 11.60 centímetros
Subregión Diquís
500 - 1550 d.C.
Banco Central de Costa Rica
BCCR No. 766

103. Águila arpella - colgante
Oro. Alto 11.50 centímetros,
ancho 13.20 centímetros
Subregión Diquís
500 - 1550 d.C.
Banco Central de Costa Rica
BCCR No. 1172

104. Águila arpella - colgante
Oro. Alto 10.90 centímetros,
ancho 12.80 centímetros
Subregión Diquís
500 - 1550 d.C.
Banco Central de Costa Rica
BCCR No. 760

105. Águila arpella - colgante
Oro. Alto 8,70 centímetros,
ancho 8,90 centímetros
Subregión Diquís
500 - 1550 d.C.
Banco Central de Costa Rica
BCCR No. 868

106. Águila arpella - colgante
Oro. Alto 9,60 centímetros,
ancho 10 centímetros
Subregión Diquís
500 - 1550 d.C.
Banco Central de Costa Rica
BCCR No. 265

107. Águila arpella - colgante
Oro. Alto 10.10 centímetros,
ancho 10.30 centímetros
Subregión Diquís
500 - 1550 d.C.
Banco Central de Costa Rica
BCCR No. 928

108. Águila arpella - colgante
Oro. Alto 6,20 centímetros,
ancho 6,20 centímetros
Subregión Diquís
500 - 1550 d.C.
Museo Nacional de Costa Rica
MNCR No. 27591

109. Águila arpella - colgante
Oro. Alto 7 centímetros,
ancho 8,60 centímetros
Subregión Diquís
500 - 1550 d.C.
Banco Central de Costa Rica
BCCR No. 27590

110. Águila arpella de dos cabezas - colgante
Oro. Alto 7,80 centímetros,
ancho 8,60 centímetros
Subregión Diquís
500 - 1550 d.C.
Banco Central de Costa Rica
BCCR No. 1

111. Piedra de moler con figuras de felinos
Piedra. Alto 40 centímetros,
diámetro 75 centímetros
Región de la vertiente del Atlántico
1000 - 1500 d C.
Museo Nacional de Costa Rica
MNCR No. 108

112. Piedra de moler con figuras de zopilotes,
felino y figura humana con máscara de
felino
Piedra. Alto 46 centímetros, ancho 81
centímetros, profundidad 80 centímetros
Región de la vertiente del Atlántico
1 - 1500 d.C.
Museo Nacional de Costa Rica
C.C.S.S. 73981

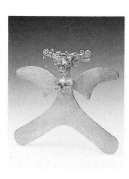

102. Harpy eagle - pendant
Gold.
Height 10.10 cm, width 11.60 cm
Diquís subregion
A.D. 500 - 1550
Banco Central de Costa Rica
BCCR No. 766

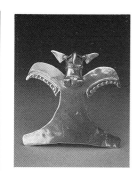

106. Harpy eagle - pendant
Gold.
Height 9.60 cm, width 10 cm
Diquís subregion
A.D. 500 - 1550
Banco Central de Costa Rica
BCCR No. 265

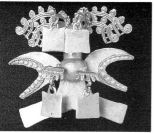

110. Double-headed harpy eagle - pendant
Gold. Height 7.80 cm, width 8.60 cm
Diquís subregion
A.D. 500 - 1550
Banco Central de Costa Rica
BCCR No. 1

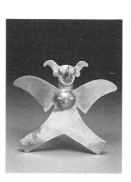

103. Harpy eagle - pendant
Gold.
Height 11.50 cm, width 13.20 cm
Diquís subregion
A.D. 500 - 1550
Banco Central de Costa Rica
BCCR No. 1172

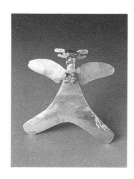

107. Harpy eagle - pendant
Gold.
Height 10.10 cm, width 10.30 cm
Diquís subregion
A.D. 500 - 1550
Banco Central de Costa Rica
BCCR No. 928

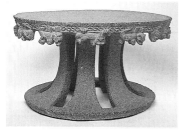

111. Grinding stone with feline figures
Stone. Height 40 cm, diameter 75 cm
Atlantic watershed region
A.D. 1000 - 1500
Museo Nacional de Costa Rica
MNCR No. 108

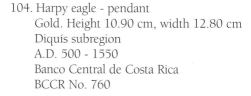

104. Harpy eagle - pendant
Gold. Height 10.90 cm, width 12.80 cm
Diquís subregion
A.D. 500 - 1550
Banco Central de Costa Rica
BCCR No. 760

108. Harpy eagle - pendant
Gold. Height 6.20 cm, width 6.20 cm
Diquís subregion
A.D. 500 - 1550
Museo Nacional de Costa Rica
MNCR No. 27591

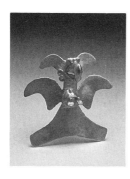

105. Harpy eagle - pendant
Gold.
Height 8.70 cm, width 8.90 cm
Diquís subregion
A.D. 500 - 1550
Banco Central de Costa Rica
BCCR No. 868

109. Harpy eagle - pendant
Gold. Height 7 cm, width 8.60 cm
Diquís subregion
A.D. 500 - 1550
Banco Central de Costa Rica
BCCR No. 27590

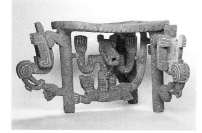

112. Grinding stone with figures of buzzard, feline, and human with feline mask
Stone. Height 46 cm, width 81 cm, depth 80 cm
Atlantic watershed region
A.D. 1-1500
Museo Nacional de Costa Rica
C.C.S.S. No. 73981

113. Felino - estatua
Piedra. Alto 18 centímetros,
profundidad 31 centímetros
Subregión Diquís
1000 - 1500 d.C.
Museo Nacional de Costa Rica
MNCR No. 14682

114. Felino - colgante
Calcedonia (ónix). Alto 5,50 centímetros,
ancho 4,20 centímetros
500 a.C. - 500 d.C.
Instituto Nacional de Seguros
INS No. 1921

115. Felino - colgante
Jadeíta. Alto 7,80 centímetros,
ancho 2,50 centímetros
Subregión Guanacaste
500 a.C. - 500 d.C.
Instituto Nacional de Seguros
INS No. 1935

116. Felino - colgante
Oro. Alto 4,90 centímetros,
profundidad 12 centímetros
Subregión Diquís
500 - 1550 d.C.
Museo Nacional de Costa Rica
MNCR No. 1251

117. Felino y ave - colgante
Jadeíta. Alto 6,70 centímetros,
ancho 4,30 centímetros
Región vertiente del Atlántico
500 a.C. - 500 d.C.
Instituto Nacional de Seguros
INS No. 4505

118. Mono - colgante
Serpentina. Alto 2,50 centímetros,
ancho 4,30 centímetros
Región vertiente del Atlántico
500 a.C. - 500 d.C.
Instituto Nacional de Seguros
INS No. 4460

119. Mono - colgante
Jadeíta. Alto 7,30 centímetros,
ancho 4 centímetros
Subregión Guanacaste
500 a.C. - 500 d.C.
Instituto Nacional de Seguros
INS No. 5953

120. Oso hormiguero sedoso - colgante
Oro. Alto 4,80 centímetros,
profundidad 8,50 centímetros
Región de la vertiente del Atlántico
500 - 1550 a.D.
Banco Central de Costa Rica
BCCR No. 28

121. Mamífero (feto) - colgante
Serpentina. Alto 2,80 centímetros,
ancho 3,70 centímetros
Subregión Guanacaste
500 a.C. - 500 d.C.
Instituto Nacional de Seguros
INS No. 4465

122 a 129. Pecaríes de collar - colgante
Oro. Alto 1,20 centímetros,
ancho 2,30 centímetros
Subregión Diquís
500 - 1550 d.C.
Banco Central de Costa Rica
BCCR Nos. 495 a 502

130. Venado - colgante
Oro. Alto 7,70 centímetros,
ancho 8,50 centímetros
Subregión Diquís
500 - 1550 d.C.
Banco Central de Costa Rica
BCCR No. 964

131. Rana - colgante
Oro. Alto 1,80 centímetros,
ancho 5,70 centímetros
Subregión Diquís
500 - 1550 d.C.
Museo Nacional de Costa Rica
MNCR No. 27611

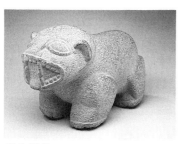

113. Feline - statue
Stone. Height 18 cm, depth 31 cm
Diquís subregion
A.D. 1000 - 1500
Museo Nacional de Costa Rica
MNCR No. 14682

114. Feline - pendant
Chalcedony (onyx).
Height 5.50 cm, width 4.20 cm
Diquís subregion
500 B.C. - A.D. 500
Instituto Nacional de Seguros
INS No. 1921

115. Feline - pendant
Jadeite. Height 7.80 cm, width 2.50 cm
Guanacaste subregion
500 B.C. - A.D. 500
Instituto Nacional de Seguros
INS No. 1935

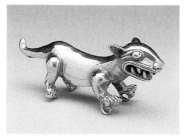

116. Feline - pendant
Gold. Height 4.90 cm, depth 12 cm
Diquís subregion
A.D. 500 - 1550
Museo Nacional de Costa Rica
MNCR No. 1251

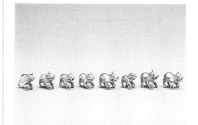

117. Feline and Bird - pendant
Jadeite. Height 6.70 cm, width 4.30 cm
Atlantic watershed region
500 B.C. - A.D. 500
Instituto Nacional de Seguros
INS No. 4505

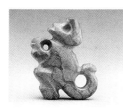

118. Monkey - pendant
Serpentine.
Height 2.50 cm,
width 4.30 cm
Atlantic water-
shed region
500 B.C. - A.D. 500
Instituto Nacional
de Seguros
INS No. 4460

119. Monkey - pendant
Jadeite. Height 7.30 cm, width 4 cm
Guanacaste subregion
500 B.C. - A.D. 500
Instituto Nacional de Seguros
INS No. 5953

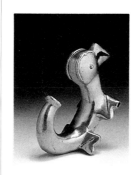

120. Silky anteater -
pendant
Gold.
Height 4.80 cm,
depth 8.50 cm
Atlantic water-
shed region
500 B.C. - A.D. 1550
Banco Central de
Costa Rica
BCCR No. 28

121. Mammal (fetus) - pendant
Serpentine. Height 2.80 cm, width 3.70 cm
Guanacaste subregion
500 B.C. - A.D. 500
Instituto Nacional de Seguros
INS No. 4465

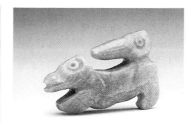

122 to 129. Peccaries - pendant
Gold. Height 1.20 cm, width 2.30 cm
Diquís subregion
A.D. 500 - 1550
Banco Central de Costa Rica
BCCR Nos. 495 - 502

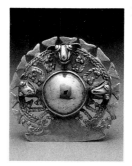

130. Deer - pendant
Gold.
Height 7.70 cm,
width 8.50 cm
Diquís subregion
A.D. 500 - 1550
Banco Central de
Costa Rica
BCCR No. 964

131. Frog - pendant
Gold. Height 1.80 cm, width 5.70 cm
Diquís subregion
A.D. 500 - 1550
Museo Nacional de Costa Rica
MNCR No. 27611

132. Rana - colgante
Oro. Alto 10.40 centímetros,
ancho 8,40 centímetros
Subregión Diquís
500 - 1550 d.C.
Banco Central de Costa Rica
BCCR No. 522

133. Rana - colgante
Oro. Alto 11.20 centímetros,
ancho 11 centímetros
Subregión Diquís
500 - 1550 d.C.
Banco Central de Costa Rica
BCCR No. 523

134. Rana - colgante
Jadeíta. Alto 5,0 centímetros,
ancho 2,40 centímetros
Subregión Guanacaste
500 a.C. - 500 d.C.
Instituto Nacional de Seguros
INS No. 2062.

135. Sapo - colgante
Nefrita. Alto 4,20 centímetros,
ancho 3,40 centímetros
Subregión Guanacaste
500 a.C. - 500 d.C.
Instituto Nacional de Seguros
INS No. 4464

136. Sapo - colgante
Serpentina. Alto 4,50 centímetros,
ancho 3 centímetros
Subregión Guanacaste
500 a.C. - 500 d.C.
Instituto Nacional de Seguros
INS No. 4569

137. Salvilla con figuras de sapos y zopilotes
Cerámica. Alto 26 centímetros,
ancho 25 centímetros
Región de la vertiente del Atlántico
1 - 500 d.C.
Museo Nacional de Costa Rica
MNCR No. 23124

138. Rana con rasgos de felino - colgante
Oro. Alto 8 centímetros,
ancho 7,50 centímetros
Subregión Diquís
500 - 1550 d.C.
Banco Central de Costa Rica
BCCR No. 1218

139. Murciélago con esfera - colgante
Oro. Alto 7,10 centímetros,
ancho 13 centímetros
Subregión Diquís
500 - 1550 d.C.
Banco Central de Costa Rica
BCCR No. 975

140. Murciélago - colgante
Oro. Alto 7 centímetros,
ancho 8 centímetros
Subregión Diquís
500 - 1550 d.C.
Banco Central de Costa Rica
BCCR No. 51

141. Quetzal - colgante
Jadeíta. Alto 8,70 centímetros,
ancho 1,60 centímetros
Subregión Guanacaste
500 a.C. - 500 d.C.
Instituto Nacional de Seguros
INS No. 5901

142. Quetzal - colgante
Jadeíta. Alto 11.30 centímetros,
ancho 2,10 centímetros
Subregión Guanacaste
500 a.C. - 500 d.C.
Instituto Nacional de Seguros
INS No. 5930

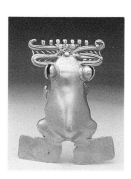

132. Frog - pendant
Gold.
Height 10.40 cm,
width 8.40 cm
Diquís subregion
A.D. 500 - 1550
Banco Central de
Costa Rica
BCCR No. 522

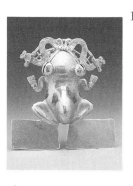

133. Frog - pendant
Gold.
Height 11.20 cm,
width 11 cm
Diquís subregion
A.D. 500 - 1550
Banco Central de
Costa Rica
BCCR No. 523

134. Frog - pendant
Jadeite. Height 5.0 cm, width 2.40 cm
Guanacaste subregion
500 B.C. - A.D. 500
Instituto Nacional de Seguros
INS No. 2062

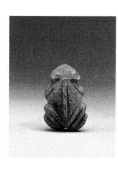

135. Toad - pendant
Nephrite.
Height 4.20 cm,
width 3.40 cm
Guanacaste sub-
region
500 B.C. - A.D. 500
Instituto Nacional
de Seguros
INS No. 4464

136. Toad - pendant
Serpentine. Height 4.50 cm, width 3 cm
Guanacaste subregion
500 B.C. - A.D. 500
Instituto Nacional de Seguros
INS No. 4569

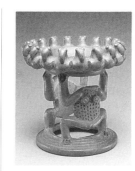

137. Salver with
figures of toads
and buzzards
Pottery.
Height 26 cm,
width 25 cm
Atlantic water-
shed region
A.D. 1 - 500
Museo Nacional
de Costa Rica
MNCR No.
23124

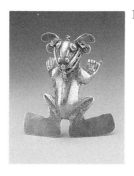

138. Frog with feline
features - pendant
Gold.
Height 8 cm,
width 7.50 cm
Diquís subregion
A.D. 500 - 1550
Banco Central de
Costa Rica
BCCR No. 1218

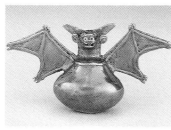

139. Bat with bell - pendant
Gold. Height 7.10 cm, width 13 cm
Diquís subregion
A.D. 500 - 1550
Banco Central de Costa Rica
BCCR No. 975

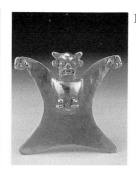

140. Bat - pendant
Gold.
Height 7 cm,
width 8 cm
Diquís subregion
A.D. 500 - 1550
Banco Central de
Costa Rica
BCCR No. 51

141. Quetzal - pendant
Jadeite. Height 8.70 cm, width 1.60 cm
Guanacaste subregion
500 B.C. - A.D. 500
Instituto Nacional de Seguros
INS No. 5901

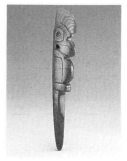

142. Quetzal - pendant
Jadeite.
Height 11.30 cm,
width 2.10 cm
Guanacaste sub-
region
500 B.C. - A.D. 500
Instituto Nacional
de Seguros
INS No. 5930

BIBLIOGRAFÍA

ABEL-VIDOR, S. et al.: "Principales tipos cerámicos y variedades de la Gran Nicoya." En *Vínculos*. Vol. 13 (1-2): 35-319. Revista de Antropología del Museo Nacional de Costa Rica. San José, Costa Rica. 1987.

AUSTIN, OLIVER L., Jr.: *Las aves*. Editorial Timun Mass, S.A. Impreso en España. 1970.

BOZA, MARIO: *Parques Nacionales de Costa Rica*. Editorial Heliconia. Fundación Neotrópica. San José, Costa Rica. 1988.

BOZZOLI, MARÍA EUGENIA: *El nacimiento y la muerte entre los Bribris*. Editorial Universidad de Costa Rica. San José. 1979.

————"Visiones de la naturaleza: La forma en que dos culturas costarricenses han tratado la selva." Texto escrito a máquina. Junio 1986.

CHENAULT, MARK L.: "Jadeite, Greenstone, and the Precolumbian Costa Rican Lapidary." En *Costa Rican Art and Archaeology*. Editado por Frederick W. Lange. Museo de la Universidad de Colorado. 1988.

El Mundo de los animales. Editorial Noguer, S.A. Barcelona. Fascículo 17. Volumen 1. 1970.

FERNÁNDEZ, LEÓN: *Colección de documentos para la historia de Costa Rica*. Imprenta Nacional. San José, Costa Rica. 1964.

FERNÁNDEZ DE OVIEDO, GONZALO: *Historia general y natural de las indias, islas, y tierra firme del mar océano*. Biblioteca de autores españoles. 5 volúmenes. Madrid. 1959.

FERRERO, LUIS: *Costa Rica precolombina*. Biblioteca Patria, Editorial Costa Rica. San José, Costa Rica. 1977.

FORSHAW, JOSEPH M.: *Parrots of the world*. T.F.H. Publications, Inc. Ilustrado por William T. Cooper. EE.UU. 1977.

JELINEK, JAN: *Enciclopedia Ilustrada del Hombre Prehistórico*. Editorial Extemporáneos. México.

LEOPOLD, A. STARKER.: *Fauna silvestre de México. Aves y mamíferos de caza*. Ediciones del Instituto Mexicano de Recursos Naturales. México. 1977.

LEVI, HERBERT W. y LORNA R. LEVI: *A guide to spiders and their kin*. Golden Press, Nueva York. 1968.

MÉNDEZ, EUSTORGIO: *Los principales mamíferos silvestres de Panamá*. Edición privada. 1970.

SCHMIDT, KARL P. y ROBERT F. INGER: *Los reptiles*. Editorial Seix Barral, S.A. Barcelona. 1968.

SNARSKIS, MICHAEL.: Catálogo. *Between Continents/Between Seas: Precolumbian Art of Costa Rica*. Harry N. Abrams, Inc. Nueva York. 1981.

STILES, GARY F. y ALEXANDER F. SKUTCH: *A guide to the birds of Costa Rica*. Ilustrado por Dana Gardner. Comstock Publishing Associates. Nueva York. 1981.

TENORIO, LUIS A.: *Reservas indígenas de Costa Rica*. Comisión Nacional de Asuntos Indígenas. San José, Costa Rica. Segunda edición. 1988.

BIBLIOGRAPHY

ABEL-VIDOR, S. et al.: "Principales tipos cerámicos y variedades de la Gran Nicoya." In *Vinculos*. Vol. 13 (1-2): 35-319. Revista de Antropología del Museo Nacional de Costa Rica. San José, Costa Rica. 1987.

AUSTIN, OLIVER L., Jr.: *Las aves*. Editorial Timun Mass, S.A. Printed in Spain. 1970.

BOZA, MARIO: *Parques Nacionales de Costa Rica*. Editorial Heliconia. Fundación Neotrópica. San José, Costa Rica. 1988.

BOZZOLI, MARIA EUGENIA: *El nacimiento y la muerte entre los Bribris*. Editorial Universidad de Costa Rica. San José. 1979.

————"Visiones de la naturaleza: La forma en que dos culturas costarricenses han tratado la selva." Typescript. June 1986.

CHENAULT, MARK L.: "Jadeite, Greenstone, and the Precolumbian Costa Rican Lapidary." In *Costa Rican Art and Archaeology*. Edited by Frederick W. Lange. University of Colorado Museum. 1988.

El Mundo de los animales. Editorial Noguer, S.A. Barcelona. Fascicle 17. Volume 1. 1970.

FERNANDEZ, LEON: *Colección de documentos para la historia de Costa Rica*. Imprenta Nacional. San José, Costa Rica. 1964.

FERNANDEZ DE OVIEDO, GONZALO: *Historia general y natural de las indias, islas, y tierra firme del mar océano*. Biblioteca de autores Españoles. 5 volumes. Madrid. 1959.

FERRERO, LUIS: *Costa Rica Precolombina*. Biblioteca Patria, Editorial Costa Rica. San José, Costa Rica. 1977.

FORSHAW, JOSEPH M.: *Parrots of the world*. T.F.H. Publications, Inc. Illustrated by William T. Cooper. U.S.A. 1977.

JELINEK, JAN: *Enciclopedia Ilustrada del Hombre Prehistórico*. Editorial Extemporáneos. México.

LEOPOLD, A. STARKER.: *Fauna silvestre de México. Aves y mamíferos de caza*. Ediciones del Instituto Mexicano de Recursos Naturales. México. 1977.

LEVI, HERBERT W. and LORNA R. LEVI: *A guide to spiders and their kin*. Golden Press, New York. 1968.

MENDEZ, EUSTORGIO: Los principales mamíferos silvestres de Panamá. Private edition. 1970.

SCHMIDT, KARL P. and ROBERT F. INGER: *Los reptiles*. Editorial Seix Barral, S.A. Barcelona. 1968.

SNARSKIS, MICHAEL.: Catalogue. In *Between Continents/Between Seas: Precolumbian Art of Costa Rica*. Harry N. Abrams, Inc. New York. 1981.

STILES, GARY F. and ALEXANDER F. SKUTCH: *A guide to the birds of Costa Rica*. Illustrated by Dana Gardner. Comstock Publishing Associates. New York. 1981.

TENORIO, LUIS A.: *Reservas indigenas de Costa Rica*. Comisión Nacional de Asuntos Indigenas. San José, Costa Rica. Second edition. 1988.